U0047349

目 錄
Contents

·自序

沒想到會跟「近朱者赤近墨者黑」的墨結上緣。

那是在脫離還得用墨的學生年代已快四十年的夏天，經過去金山、萬里路邊的藝品店時，無意中看到有四、五錠墨（或稱墨條），各約半張A4紙大。上面刻繪不同的民俗主題如：女媧補天、八仙獻壽、劉海戲金蟾等，顯然跟學生時用的墨不同類。基於懷舊，價格也合理，就順手買下。回家後擺在書架底層，沒太當回事。之後陸續在金山老街、鶯歌、光華商場、臺北玉市等地又買了不少，都同樣處理。就像在辦公室，把文件歸檔了事。

二〇〇八年時身體出狀況。為了保命，急速退出職場。手術和化療過後，整個人總是無精打采，做不了什麼要動腦的事。無聊之餘，想起堆積的墨該拿出來整理整理，沒事找事做，消磨時間。於是展開我的玩墨生涯。

說是玩墨，一點也不為過。因為那時已買的墨，從收藏的角度來看，並不值錢，沒有

收藏價值。但不知情的我，仍一頭栽進去，看到大一點的、主題有趣的、色彩繽紛的，就以為遇見寶，不太還價就買下來。

所幸這種盲目的收集，持續一段時間後，就被我的資訊科技背景給矯正過來。因為開始為所收集的墨進行登錄、分類、排序、註解時，無可避免會開始查閱書籍和網路搜尋，於是發現我錯過了真正引人入勝的賞玩墨、文人訂製墨、貢墨、御墨、紀念墨、集錦套墨等等。趕快調整方向，擴大收集內容，重新出發。除了前面提過的買墨地方，國內外的拍賣網站也出現我的身影。

曾經透過網路去美國的古董拍賣會，競標乾隆朝的御墨。直徑約十公分的圓墨，我已出價到連同投標的附加費、手續費、處理運費等，總價超過二千美元了！但競標的對手依然沉著跟進，毫不手軟，逼得只好認輸。也曾在光華商場和玉市見到很少見的好墨，但因索價太高，一時捨不得。沒想到第二天捧著銀子去時，已被人捷足先登。後悔地在攤商旁徘徊懊惱，做白日夢他會再變一錠出來。

兩年半前，為了對自己花了不少錢在墨上向家人有個交代，開始提筆把在登錄墨時所作的研究發現寫下來。再一次，我的科技背景發揮作用，讓我採取與其他同好有別的寫法：

不專注單錠墨的描述，而是探索墨與墨之間的關連，以及它們帶來的人文意涵。從這個角度，許多墨的形象更加鮮明有趣，漆黑的外表下隱隱泛出迷人的幽光。

譬如說巡臺御史錢琦的聽竹軒聯句墨，簡潔樸素的外觀，掩不住錢琦與方密菴的師生情誼；鋪陳出袁枚、金農、鄧石如、丁敬等大藝術家與他們的聯句唱和；引言早期臺灣的地名和風俗民情；更間接披露大甲溪流域幾座七將軍廟的來龍去脈。這錠墨，是從美國古董拍賣買得，也是我經常隨身把玩的珍品。

再如吳大澂的銅柱墨，本身已夠引人入勝。但細究它的來龍去脈，胡適的父親胡傳躍然紙上，隨之浮現張愛玲的祖父張佩綸，最後是胡適和張愛玲在紐約的會面，前後橫跨七十年。因墨搭橋，得以上下古今，把兩代有緣千里來相會的事發掘出來，看來墨裡乾坤大啊！

書中的墨，除了特別說明出處，都是我個人的收藏。前幾年，瑞典漢學家林西莉（Cecilia Lindqvist）有本熱銷書《古琴的故事》，把久已束諸高閣的古琴，重新帶回臺灣。我私下企盼，這本談墨的書也能東施效顰，激發大家對墨的共鳴。進而思索如何從文創的角度，重新包裝墨、賦予它新的生命，讓它成為辦公室和居家的新寵。也讓現今倍感壓力

的人生，能在墨藝的陪伴下，另開一扇舒緩的門窗。

近墨者黑！然而與墨結緣，卻有可能黑得發亮，更有可能黑得像黑珍珠般，尚青。

二〇一六年三月二十一日寫

黃台陽

I

Chapter

| 第一章 |

我是騷人，我玩墨

————————— 風雅

墨，是做什麼用的？這話問得有點奇怪。不就是在硯臺上和水磨成墨汁，好來寫字用

嗎？想得多一點的人可能會說，還可以用來畫國畫，像墨竹之類的。是不是？

對。但要挑剔的話，也不全對，因為古人手邊的墨，用途可多了，寫字畫畫只是最基

本的，任何市面上買得到的墨都可以達成。但是如果你精心訂製了一款墨，會不會想賦予

它某種你所喜愛的、特別意義的用途？於是在騷人墨客手裡，墨不單拿來寫字用，還得注

入他們超越書寫的意念和專情。

▶ 寫字練書法

首先來看三錠文人墨（圖一），墨上題字所帶出來的「臨池／學書／擘窠書（又稱「榜

書」，大字的別稱。）」這些詞，看起來挺風雅挺有學問的。雖然說穿了也就是寫字練書法、

臨摹碑帖學別人的書法、和書寫匾額碑刻等大字等，但換個詞來講，味道就不一樣。

這些墨的主人，都有來頭。第一錠的音田學書墨，是乾隆年間徽州製墨太師、曾任吏

部員外郎（副司長）的程音田所自製自用；而第三錠拿來寫大字的少仲擘窠書墨，則是在

光緒朝當過河道總督的勒方錡（字少仲）所訂製；至於第二錠的任公臨池墨，它的主人任公，更是大名鼎鼎，墨客中的騷人。

如果覺得「任公」兩字似曾相識，但一時想不起來的話，墨背面寫的「新會梁氏珍藏」幾字應該讓你恍然大悟：他是大學者大政論家大思想家梁啟超，廣東新會人。當年跟老師康有為一起幫光緒皇帝籌畫變法，事敗被慈禧太后通緝而逃亡日本，辦起《新民叢報》，鼓吹打破傳統舊文化，建立西方新思想，從而在思想界颳起一陣颶風。這期間，他曾在奈

圖一　臨池、學書、擘窠書墨
音田學書墨，背寫「五石頂煙　乾隆壬子年造」，
長寬厚 14x2.6x1.9 公分，重 74 公克。

良偶遇林獻堂，後應邀請於一九一一年三月底到訪臺灣約一個月，下榻霧峰林家的萊園五桂樓。

他曾與孫中山過從甚密而主張革命，但最後卻轉向支持君主立憲；擔任過袁世凱的司法總長，然而在袁世凱稱帝時，卻發表文章激烈反對，並鼓勵學生蔡鍔在雲南起義，終於氣死袁世凱；是康有為的學生，不過當康有為與張勳聯合起來擁護宣統皇帝復辟時，他又請段祺瑞組織討逆軍聲討，與康有為全面絕裂。他留下一句名言：「不惜以今日之我，難昔日之我。（不惜以今天的我，來挑戰過去的我。）」多麼奇特的大丈夫，多麼可敬的騷人！

晚年他在清華大學國學研究院講學，因便血症住進北京最好的協和醫院，卻因醫生不察，誤把他沒病的那顆腎割掉。然

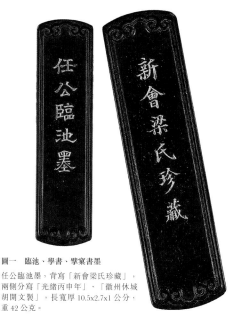

圖一　臨池、學書、擘窠書墨

任公臨池墨，背寫「新會梁氏珍藏」，兩側分寫「光緒丙申年」、「徽州休城胡開文製」，長寬厚 10.5x2.7x1 公分，重 42 公克。

而他考慮當時中國的西醫正在起步，怕公開後會影響西醫不被國人接受，因此不讓人公開報導，以維護建立西醫的聲譽。這是何等的胸襟。

他的兒子媳婦梁思成和林徽因，名氣不亞於他，兩人在中國建築界的啟蒙開創角色，早被肯定；而兩人與新詩詩人徐志摩之間的情誼，更傳誦綿延。然而追究根源，梁啟超沒有像當時絕大多數的父親，強迫兒子求取功名、要求媳婦謹守婦道，才是梁思成和林徽因得以自由發揮，實踐理想的動力。綜合這些事績，說他是騷人中的騷人，可當之無愧！

這錠墨製於光緒二十二年（一八九六年）。當時梁啟超二十四歲，由北京到上海擔任剛創刊的《時務報》的撰述，實際上是報社主筆。意氣風發的他，從胡開文墨肆訂製此墨來大筆針砭時務，但仍謙虛地以臨池來命名，相信正反兩面的題字都是他的親筆。日後他還另製一錠，名為飲冰室用墨，民國十年由曹素功墨肆所製。

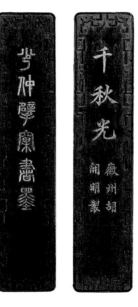

圖一　臨池、學書、擘窠書墨

少仲擘窠書墨，背寫「千秋光　徽州胡開明製」，側寫「徽州胡開文南京造」，長寬厚12.8x2.8x1公分，重58公克。

著書立說記事

磨墨寫字，所寫的可以不帶任何意義。但若要寫的是自己一家之言，那就不免對所用的墨額外講究，得按個詞來鄭重其名。文章乃千古事，尤其在跟立德立功相比時，寫文章的立言相對容易達成些。因此在墨上面加註「著書／著作／記事」等字（如圖二），表述自己有志立言，乃成為騷人墨客的所愛。

圖左第一錠的「復堂著書之墨」，由背面所寫「藏之名山」，可知言下之意對自己的書充滿自信，將留供後世。墨的主人是譚獻（字復堂），杭州人，舉人出身。雖然沒考上進士，但因學問文采好，故也做過幾任縣長，包括製墨名鄉的徽州歙縣。他的文采充分表現在作詞上，試看這首《蝶戀花》：

庭院深深人悄悄，埋怨鸚哥，錯報韋郎到。壓鬢釵梁金鳳小，低頭只是閒煩惱。

花發江南年正少，紅袖高樓，爭抵還鄉好？遮斷行人西去道，輕軀願化車前草。

是不是很有意境？在詞這
個領域，他的著作不少，有《篋
中詞》、《復堂詞》、《復堂
詞話》等多本，難怪當時有人
評論他的詞為「開三十年之風
氣……」，顯然不折不扣騷人
一位。只是不管他所開的風氣
有多好多妙，在洋人西風鋪天
蓋地的侵襲下，很快就被雨打
風吹去，了無痕跡！

譚獻的知名，不僅因他在
晚清文學界的地位，還受到他
徒子徒孫的哄抬。他有位革命
黨學生章太炎非常突出，非但

圖二　著書、著作、記事用墨
復堂著書之墨，背寫「藏之名山　光緒丁丑季秋造」；側分寫「蒼珮室」、「頂煙」，長寬厚 11x2.2x1.5 公分，重 38 公克。

蓮叔記事所用墨，背寫「道光辛丑年製」，長寬厚 11x3x1.3 公分，重 66 公克。

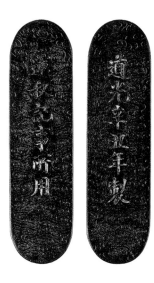
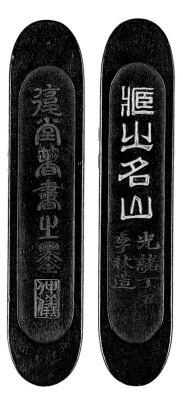

國學造詣高，連現在仍通用的注音符號，也是以他發明的記音字母為藍本，所發展出來的。

他在一八九八年底曾到臺灣，主編《臺灣日日新報》的漢文欄，住在臺北萬華的剝皮寮老街（房舍現還在）。留臺短短半年，論述卻有四十一篇，加上詩詞，真是多產。

章太炎的個性火爆。梁啟超在辦《時務報》時，曾請章太炎擔任撰述。但兩人從學術思想到政治觀點都有分歧，互不妥協乃至開罵。章罵梁和擁護他的報社員工是教匪，他們則反罵章是陋儒。相罵不夠，還繼之以武。梁啟超帶著同仁出拳毆打章太炎，章馬上動手還擊，毫不猶豫。看來現今很多立法委員，還都繼承了這項傳統。而章太炎的學生魯迅，其個性和學術文章，更是青出於藍，不須介紹。

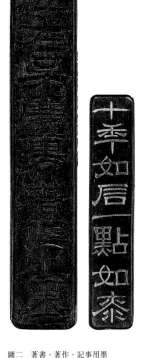

圖二　著書、著作、記事用墨
江左吳廉夷著作之墨，背寫「十年如石一點如漆」，側「大清嘉慶丙子年製」，頂「貢硃」，長寬厚 13.3x2.6x1.3 公分，重 62 公克。

第三錠墨的主人吳廉�595，事蹟不顯；第二錠的孫蓮叔，慘死於太平天國軍手下。以他們的墨來看，都有可觀之處。稱之為騷人所製，諒不為過。

▪ 作詩填詞聯吟

寫書太辛苦了，得立論新穎不落俗套，又得注意起承轉合氣勢磅礴。還是弄點輕鬆些的詩詞吧！於是騷人們再創「填詞／吟詩／聯吟」這類的墨（圖三）。顯示出詩詞是他們心中無可取代的最愛。

最左邊的悟雪齋填詞墨是自用兼市售品。從填詞這兩個字可見，它們是以愛填詞的文人為主要銷售對象。已知一般而言，市售墨的品質不如文人墨。但也有例外，像這鎖定文士為銷售對象的，品質就不會差。悟雪齋是康熙年間另一製墨家程正路所創的墨肆。他也是徽州歙縣人，曾在湖北黃陂當過縣丞，算是二把手。然而因上司需索無度，乾脆辭官回鄉（猜想曹素功也是類似狀況），顯然有資格列為騷人。由於他能詩詞書畫，因此與一些名人官宦結下墨緣。譬如《紅樓夢》作者曹雪芹的祖父曹寅，當時擔任江寧織造，是康熙

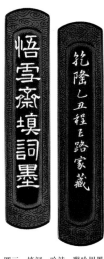
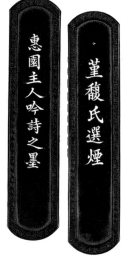
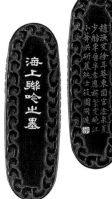

圖三　填詞、吟詩、聯吟用墨

悟雪齋填詞墨，背寫「乾隆乙丑程正路家藏」，長寬厚 11.7x2.4x1 公分，重 40 公克；惠園主人吟詩之墨，背寫「董馥氏選煙」，側寫「乙丑年新安汪近聖造」，長寬厚 13.4x2.9x1.2 公分，重 66 公克；海上聯吟之墨，背寫趙漁叟徐耳菴宮淦泉等九人同造此墨，兩側分寫「甲寅仲春歙汪節菴造」、「凾璞齋珍藏」。長寬厚 10.2x3.2x1.2 公分，重 62 公克。

朝的紅人，和程正路就多有交往。程正路曾幫曹寅製作「蘭臺精英」墨，以進貢給康熙（現仍收藏於故宮博物院）。曹寅也寫詩【註1】稱讚他的畫藝和墨法，十分高超。

圖內中間的惠園主人吟詩之墨，由側邊所寫，可知出自名家汪近聖在乙丑年所造。雖沒寫出是那個朝代的乙丑年，但由於墨樣的風格跟第一錠相同，都是當時所流行的，故可推知兩錠墨製於乾隆朝的同一年。可惜惠園主人和董馥氏兩位都無處可覓，無法深入。第三錠墨曾在〈巡臺御史錢琦的墨〉（見《墨的故事‧輯一：墨客列傳》四十一頁至六十六頁）文內談過，請參考該文。

▶ 寫奏章給皇帝

疏，本來是通的意思，後來引申為說明解釋古書和作註解。再加以演進，連呈給皇帝的奏章，也用上這個字。那個時代沒有打字機和電腦，上書皇帝時可得用上好的香墨，加上筆畫工整一絲不苟，讓寫出來的字光潤黑亮且無任何異味。於是大臣的書房書篋裡，就少不了這款帶有「疏」字的好墨。提醒書僮在磨墨時別拿錯了。

圖四裡的三錠墨，除最後一錠休陽吳氏伯子墨，還沒能查出其背景外，其餘兩位墨主人都赫赫有名。在〈墨上有趣的官銜〉（見《墨的故事・輯一：墨客列傳》一七三頁至一九一頁）一文，談過第二錠墨的主人袁制軍，是袁世凱的叔祖袁甲三。現在來看首錠的精選拜疏著書之墨，從背面文字可知，這錠墨是位叫巁筠的人，於道光癸巳年（十三年，一八三三年）所訂製。

要談這位巁筠，就不能不提為銷毀鴉片不惜與英國一戰的民族英雄林則徐。當年他以欽差大人身分到廣州禁煙時，若是碰到一位顢頇不合作的地方首長，那他再怎麼果斷盡力，也會遭到牽制而事倍功半。幸運的是，當時的兩廣總督鄧廷楨，無論在查緝銷毀鴉片和整

飭軍備加強海防上，都跟他密切配合，使得英國軍隊在鴉片戰爭初期，攻打廣州、廈門兩地都沒討到便宜。這位跟林則徐齊名的鄧廷楨（字嶰筠），就是這錠墨的主人。

他曾任安徽巡撫，得以就近訂製此墨。從墨的樣式尺寸來看，他為人低調。後來升任兩廣總督，英商違法輸入鴉片的行為就在他管轄之下。當時有官員上書道光皇帝建議開放鴉片進口。他做為主管官員一度表示贊成，認為若採寓禁於徵的做法，對國計民生都有幫助。然而在親眼目睹鴉片的禍害後，他毅然改變立場轉為嚴禁。並且在林則徐以欽差

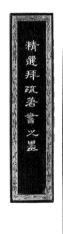
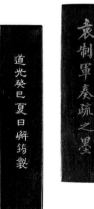
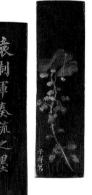
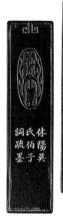
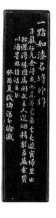

圖四　拜疏、奏疏、詞疏用墨

精選拜疏著書之墨，背寫「道光癸巳夏日嶰筠製」，側「十萬杵法汪節庵造」，長寬厚 10.1x2.4x1 公分，重 40 公克；袁制軍奏疏之墨，長寬厚尺寸 10.6x3.0x1.1 公分，重 58 克；休陽吳氏伯子詞疏墨，背寫「一點如漆名浮仲將　子嚴仁兄余詩友也……癸西夏錢塘潘正編識」，側「徽州胡開文法製」，頂「純漆頂煙」，長寬厚 10.2x2.5x0.8 公分，重 34 公克。

大臣身分來廣東時，寫信給林則徐，表示願「合力同心，除中國大患之源。」以他比林年長九歲，考中進士更早十年的資歷來看，這分開闊的心胸，有幾人比得上！

雖然林則徐和鄧廷楨在廣州和廈門頂住了，沒讓英軍得逞，但當戰線拉長到北邊浙江甚至天津時，清朝的昏庸無能和因循腐敗就完全浮現。幾度戰敗之後，反而是他兩人倒楣被當作替罪羔羊，雙雙被革職流放新疆伊犁，成為名副其實的騷人，實在沒有天理。只是這種沒天理的事，任何時代都會發生，民主時代也不多讓！

用上這種拜疏、奏疏的好墨，絞盡腦汁給主子寫奏疏，既要歌功頌德以表達忠心，又得不露痕跡的展現自身才華，太累了！接下來總該弄點輕鬆的來舒緩舒緩，填詞吟詩雖然不錯，但深度稍嫌不夠，有沒有可以培養自己聲望，又不容易冒犯天威的呢？

▎考古和宗教

有，那就是到金石古董乃至宗教玄學上去作考證探討，因此像「審釋金石／勘碑／寫經」等雅事，自然也成為騷人玩墨表現的場所。

圖五這三錠，以陶齋尚書審釋金石墨最耐看。它正反兩面除了題字，不如修飾，古樸凝重的磚文文字體，賦予它古代高貴碑帖的感覺。它是清光緒二十九年（西元一九○三年），由著名的篆刻家黃士陵選好製墨的煙料，委請曹素功墨肆製作，送給一位陶齋尚書，當作他考證說明古文物的用墨。

黃士陵是徽州黟縣人，他的篆刻從浙派入手，後來師承皖派鄧石如，融會這兩家的長處之後，開創獨具風格的黟山派。二○一四年在杭州西泠印社的拍賣會，他刻的一顆田黃石夔龍薄意閒章，成交價竟超過人民幣一百六十萬，約新臺幣八百萬元，你說嚇不嚇人？也難怪這錠墨上的題字，不落俗套，讓人耳目一新。至於列為第二錠的角茶軒勘碑墨，兩面怪異的寫法，同樣出自這位騷人之手，是他幫同時身處陶齋尚書幕府的友人所製。

陶齋尚書當然是大官，他就是滿人端方，字陶齋。一九○三年他正擔任湖北巡撫並兼代湖廣總督時，黃士陵是他幕府成員，協助他編輯《陶齋吉金錄》、《陶齋藏石記》等書。五年後黃士陵病逝家鄉，端方送上輓聯 [註2] 追述他倆在金石考古上的合作，流露出對黃士陵的無限欽慕。

辛亥革命那年，四川發生鐵路的保路風潮，端方奉令率湖北新軍進入四川鎮壓。但隨

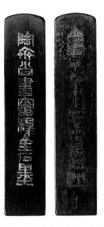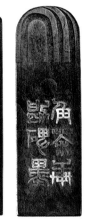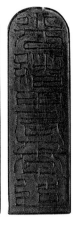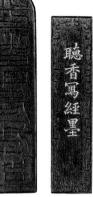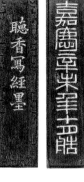

圖五　審釋金石／勘碑／寫經用墨

陶齋尚書審視金石墨，背寫「光緒二十九年黟黃士陵選煙」，側「徽歙曹素功製」，長寬厚 13.3x2.8x1.2 公分，重 70 公克；角荼軒勘碑墨，背寫「光緒甲辰年造」，側「徽州休城胡開文造」，長寬厚 13.2x4.2x1.9 公分，重 148 公克；聽香寫經墨，背寫「嘉慶辛未年十月造」，長寬厚 9.4x2.2x1 公分，重 28 公克。

即武昌起義，新軍跟著譁變，端方跟他的弟弟在亂軍中都被殺，死前端方曾求饒說他的祖先其實是漢人，姓陶，但無濟於事。之後端氏兄弟的頭顱，被送回武昌游街示眾時，萬人空巷，可見幸災樂禍之心，古今相同。

端方這人其實頗為開明，他是中國第一所幼稚園和省立圖書館的創辦人。一九〇三年他在武昌開辦了省立幼稚園，並聘請東京女子高等師範畢業的三名日本保母任園長和教師，這是中國幼兒教育現代化的開端。

此外中國最早的幾個官辦公共圖書館，如江南（現南京）圖書館、湖北省圖書館、湖南省圖書館、京師圖書館的創立，他都出力甚多。但在那動亂的時代，誰管你開不開明？

還不就喀嚓一刀，請君入騷人之列了事！

磨墨來抄寫佛經，在清朝皇帝的表率下，也是騷人所愛。例如康熙抄寫過《藥師琉璃光如來本願功德經》，雍正有《金剛般若波羅蜜經》，乾隆的《般若波羅蜜多心經》等多篇，都曾由故宮博物院出版。圖五最右錠的聽香寫經墨，反映出當時文人的追求時尚。

看了那麼多美麗的名詞，對騷人墨客在為其墨命名時，喜歡不落俗套，想必有更深刻了解。但說來說去，墨總是供書寫畫畫的，所以想省事者就乾脆回歸自然，直截了當地表明為書畫墨。

圖六裡列出三錠書畫墨，第一錠是曹素功的第十一世孫曹麟伯自製的巖鎮麟伯氏書畫之墨。他祖居徽州歙縣巖寺鎮，但製作此墨時店已遷往上海，故特別在墨上面標註家鄉名，以示不忘本。

曹麟伯在上海主持墨肆時，並不以當個老闆自滿。他也結交書畫家，除了把他們的作

圖六　書畫墨

巖鎮麟伯氏書畫之墨，背寫「大歲在甲戌初平五年……藝粟齋主人作」，長寬厚 12.2x3x1.5 公分，重 85 公克；琴軒書畫墨；研雲齋書畫墨、正面墨名，下鈐印「研雲齋」，背寫「巒歸龍尾含雞舌更立螭頭連兔毫　許仲晦句」，長寬厚 11.4x2.8x1.4 公分，重 64 公克。

品縮小轉到墨面外，還跟他們學書畫。譬如晚清名畫家任伯年就因此成為好友，曾在他家墨肆居住半年之久。另外他又重金禮聘當時首屈一指的墨模雕刻家王緩之來刻墨模。

同樣地，他也藉此機會跟著學雕刻。於是在不少他家的墨上面，都可發現他在書畫雕刻上的具名，就像這錠墨。這樣一位深深融入製墨的老闆實在不多見，儼然騷人一位，當仁不讓。只是曹麟伯這錠墨是僅供自己書畫用，還是也在市面銷售？現已不易分清楚。

中間的琴軒書畫墨，在〈朱熹與墨〉（見《墨的故事‧輯一：墨客列傳》一書一九三頁至二一三頁）一文裡談過，是乾隆年間在徽州紫陽書院擔任校長的周鴻所訂

製，故在此略過。而最後一錠書畫墨則是市售品，由康熙年間製墨家吳玉山的研雲齋所製。

不過從它背面所錄唐朝人的詩來看，設計製作此墨的，顯然帶有騷人味。此墨呈橢圓柱型，挺滑光潤，紋理細緻，無論是正面所雕鏤的雙螭，還是背面的詩句，都線條分明剛勁有力，不同等閒市售品。可以猜想它的銷售對象是稍有功名、財力負擔得起的文人。

騷人玩墨，除了以上玩法，還有作學問的「研經校史／著書批鑒」；送往迎來的「持贈／贈答」；以及投筆從戎後的「草檄／磨盾／殺賊記功」等花樣。這樣一來，原本單純的寫字畫畫，到了騷人手裡，居然花樣百出、炫人耳目。往好方面想，是他們懂得追求變化，增添生活趣味；若持負面態度，那就是誇張無聊、瞎搞文字遊戲。像這樣一味講究咬文嚼字、詞藻華麗，在太平安樂的盛世，人人叫好；但在進入衰退動亂的時代，那就是不可承受之重。滿清末年可為例子。

註1：：曹寅以〈送程正路之官黃陂丞〉詩稱讚程正路的畫和墨：「畫家追北苑，墨法秘南唐。二者能兼得，茅齋竟夕香。」

註2：：端方送給黃士陵的輓聯是：：「執豎椽直追秦漢，金石同壽，公已立德，我未立言；以布衣佐于卿相，富貴不移，出為名臣，處為名士。」

第二章

遵古法，最好
———— 循規

翻

開任何詞典，「墨守成規」這句成語都給人不好的印象，因為它指的是：凡事照舊的方法來做，不須改變，也不去考慮外在環境是否已與從前不同。於是當我們說某人墨守成規時，通常意味這個人不是太固執，就是太懶太笨，甚至是迂腐不知變通，再不改的話，就該換人了。

但把這句成語用到墨的製作上，可就再正確不過。這是因為墨的歷史雖然超過兩千年，但直到晚清，在許多墨上卻還可看到「仿某某法造」的字樣，反而沒看過標榜新製法或新配方的。換句話說，即使墨肆在製作方法上有所改變創新，他們卻只強調那沒變的古法部分。

在悠久的製墨歷史裡，有獨到創新的製墨家，何止百千。但就像許多祖傳祕方已失傳一樣，現在看得到的古早製墨法並不多。而他們之間的差異，以現代的眼光來看，其實不大。因為他們的製程大致相同，所用的原材料，也大同小異[註1]。那現存的製墨古法有哪些？它們之間有何異同？

先看所用的材料。構成墨的，首要不可或缺的原料，是稱為「煙」或「煙炱（ㄊㄞˊ）」的黑色粉塵，它是燃燒松樹幹後所得的「松煙」，或是燃燒油脂後得到的「油煙」。另一

必要的原料，是用來黏合這些煙的膠。膠通常是熬煮動物的皮骨所得，古早時有過鹿角膠、魚膘膠、牛皮膠等。

有了煙和膠，就可以黏合製成墨。但兩者的比例如何？怎樣讓它們黏合？這可是各家的營業祕密。此外，隨著社會進展，對墨的要求越來越高。於是能讓墨好聞的香料、更堅挺並發亮的物質和能防蛀防腐的藥材等，就不斷被發掘出來。隨著各家研發的不同配方，製墨法也百花齊放。手邊的墨，有不少是標榜按照某某古法製造的。讓我們來瞧一瞧，回顧這些製墨的成規。

▓ 韋仲將：松煙、好膠加雞蛋，搗三萬次

根據發掘秦朝墓的考古發現，當時已有用煙和膠揉和的人工墨。而從東漢墓出土的一錠松塔形墨，更證明了當時已用簡單墨模來規範墨的造型。另外東漢時的文獻記載：負責文書的官員，每個月都配發有墨。從這些事實，可推論製墨業在當時已有規模。只是當時的從業者，大致是工匠之流，社會地位不高，因此沒人想到把他們的製墨法記下來。

這種情況，一直到曹操的孫子曹叡（魏明帝，西元二○六至二一九年間在位）時，才有所改變。先來看這錠「見真吾齋書畫之墨」（圖一），墨背面篆書的最後幾個字「按魏韋仲將十萬杵法製」，清楚表明這錠墨是按照魏朝時候的韋仲將的製墨法，並且經過十萬杵的捶打後製出。

韋仲將是誰？他的製墨法有什麼特別？

圖一　仿韋仲將法製墨

正面墨名，背面寫「光緒甲午吳氏仲子次清屬休城胡開文仿易水李廷圭采黟山風松煤遠煙和代郡鹿角膠按魏韋仲將十萬杵法製」，長寬厚 15.2x3.6x1.5 公分，重 122 公克。

沒聽過他的大名？不意外，但你絕對聽過或引用過他的名言：「工欲善其利

其器。」這可是他首先說出，而被後人認為經典，從此廣泛引用。

從多方面來看，韋仲將非常傑出。他名誕，仲將是他的字，在魏明帝時官至光祿大夫，

是皇帝的顧問近臣。他擅長書法及製作筆墨，魏明帝很欣賞他的字，有回在為新建的宮殿

題字時，特別要他來寫。沒想到他對朝廷準備的筆墨紙張看不上眼，回奏說，必須是最好

的筆墨紙，才能寫出他最好的字：「……夫工欲善其事，必先利其器，若用張芝筆、左伯

紙及臣墨，兼此三具，又得臣手，然后可以逞徑丈之勢，方寸千言。」這句話裡提到的張

芝和左伯，分別是當時頂尖的製筆和造紙高手。顯然韋仲將對自己的書法和所製的墨非常

自負。而「工欲善其事」這句名言，就此流傳千古。

就是這種在皇帝面前也敢表態的自負，再加上他顯赫高官的身分和超群的技藝，才終

於有人正視製墨，而把他的製墨方法留下一些記錄。

北宋狀元蘇易簡寫的《文房四譜》裡，敘述了韋仲將的墨法，重點如下：

1. 取上好純淨的松煙，搗細並篩去雜質。

2. 每一斤松煙配以好膠五兩，而膠得先用梣皮汁浸過，好化解乾膠。

3. 再取五個雞蛋的蛋清，外加搗細濾篩過的珍珠和麝香各一兩。

4. 把所有材料調和在鐵臼裡，用力搗三萬杵，多多益善。

配料裡的珍珠，能使墨色光亮，於是有「仲將之墨，一點如漆」的美譽。但是，「見真吾齋書畫之墨」的背面說它是經過搗十萬杵的，超過韋仲將墨法所要求的三萬杵很多。

這是什麼原因？請看下節。

▌易水法：建立製墨SOP，搗十萬次

「易水」這兩個字，是否讓你想起一個悲壯的往事——荊軻刺秦王？荊軻在要出發時，燕國太子在易水邊設宴送行，出席的人都知道，此去是生離死別，個個悲憤填膺。荊軻舉杯高飲後放聲唱道：「風蕭蕭兮易水寒，壯士一去兮不復返……」眾人不禁潸然淚下。

沒錯，就是這個易水。它在現今河北省中部偏西的易縣，地處太行山東麓。有山有水，

自古松林茂盛，而且質地優良。於是在南北朝時期，就取代漢朝時出產松煙墨的陝西省隃糜一帶，成為新的松煙墨產地之一。

當地的工匠，勤奮努力，演繹出製墨的標準流程（SOP），統稱為「易水法」。所製成的墨，就叫作「易墨」，一時風行，暢銷大江南北。同時期位在江南的南齊國，有位著名的書法家王僧虔，就曾稱讚易墨「漿深色濃」，用來寫字作畫非常自如美妙。

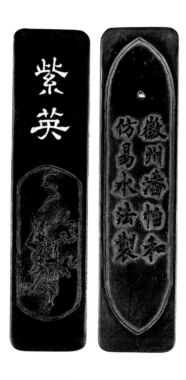

圖二　仿易水法製墨

墨正面寫「紫英」，下鏤北斗魁星，背寫「徽州潘怡和仿易水法製」，側寫「嘉慶己巳年造」。長寬厚 12.8x3.1x1.3 公分，重 80 公克。

這錠按易水法製作的「紫英」墨（圖二），是乾隆末年的徽州製墨家潘怡和所造。紫英墨名下面的北斗魁星圖像，則指出這是供學子應試的好墨，有預祝獨占鰲頭的意思。

易水法與韋仲將法有何不同？由於文獻裡缺詳細製程，很難比較。不過南北朝時（西元五四四年左右），有位北魏人賈思勰寫了本《齊民要術》，清楚記載一種「合墨法」，內容和韋仲將法大致相同，只把配料裡的珍珠改為朱砂。由於年代相當，我們可以推想易水法的製程或許就是如此。

不過根據零散資料，易水法還是有它的核心技術，可歸納出三點：一、講究使用動物膠，最好是鹿角膠；二、講究添加更多配料；三、把杵搗數增加到「十萬杵」。其中以第三點的改變最大，讓工匠最累。但是這會讓混合後的煙和膠更加緊密，不致留下糾結的小煙團和氣泡，從而避免煙膠之間仍有空隙，導致在研磨後產生的墨色不勻，以及墨錠容易崩裂的現象。

從此十萬杵成為好墨的必要條件，非如此不足以吸引貴客的青睞。這也是為何圖一的墨標榜「按魏韋仲將十萬杵法製」的緣故。

易水法傳到唐朝晚年，出了有名的奚氏製墨家族，有兄弟奚鼐、奚鼎兩人，都在墨史

上留名。但真正光大門楣，獨創一家之墨的，還要到他們的孫輩後代──李廷珪。

▶ 李廷珪：造形墨、中藥入墨、大量生產

這可奇怪了，奚家的後代，怎麼變成姓李？

長話短說。唐朝末年到五代十國期間，北方藩鎮割據戰亂頻仍。許多家族不堪其苦而舉家南遷。奚鼎的兒子奚超帶著全家長途跋涉，輾轉來到屬於南唐國的徽州（時稱歙州）。

有感當地山明水秀，尤其古松群茂密，松質優良，就決定留下來，好重振所擅長的製墨本行。果然在全家人辛苦耕耘下，業務蒸蒸日上，甚至受到南唐李後主的喜愛採用，變成朝廷用墨。

李後主的文學才華，最為大家熟知。連帶他對墨的看重，也不同凡俗。愛墨之餘，除了封奚超為官，還賜給他國姓「李」。從此奚超又叫李超，他的兒子奚廷珪，自然就成了李廷珪。再後代的李承宴、李惟慶等，也都排隊當上朝廷的墨務官。

李廷珪家學淵源，製墨起步比別人早。又碰到賞識他的李後主，讓他無後顧之憂潛心

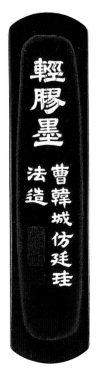

圖三　仿李廷珪法所製墨
左「輕膠墨」，下寫「曹韓城仿廷珪法造」，長寬厚 11.5x2.2x1 公分，重 50 公克；右「一螺點漆便有餘」墨，由蒼珮室主人（胡開文）繪題，背寫「仿李廷珪四和法」，長寬厚 11x1.7x1.2 公分，重 40 公克。

研發。他承先啟後，對製墨業的影響，無人能出其右。

這兩錠標榜仿照他做法的墨（圖三），部分顯示出李廷珪在「對膠」、「和料」、「製模」幾方面的創新。他首先改變前人定下的煙和膠的比例，不再固守一斤煙對五兩膠；又發明了把膠分四次摻和進煙裡的「四和法」。再加上他鑽研中草藥對墨質的

影響，找出能讓墨味芳香、防腐防蛀、可長期保存的配料，有珍珠、麝香、冰片、樟腦、藤黃、犀角、巴豆等十二味藥物；此外他還意識到要讓世人珍惜重視墨，不僅品質要好，外觀也很重要。於是他的墨模特別考究，製出「劍脊龍紋墨」、「雙脊鯉魚墨」、「蟠龍彈丸墨」等有造型的墨，開風氣之先。光看這些名字，就可想像其妙。

另值得一提的是，李廷珪家族顯然開發出大量生產的技術。所以當北宋滅掉南唐（西元九七五年）後，在掠奪李後主所儲存的李廷珪墨時，宋太祖得下令動用多艘船才把它們運到皇宮庫房裡；數量之多，甚至到造開封相國寺門樓的時候，竟可用整車的李廷珪墨代替漆來塗抹裝飾。只是經過這樣揮霍，傳到他孫輩宋仁宗時，一錠李廷珪的墨竟漲價到一萬錢還還買不到，比黃金還珍貴（黃金易得，李墨難求）。

李廷珪製的墨有多好？北宋人筆記所載最傳神：在宋仁宗前的宋真宗朝，李廷珪墨還不少，有位大臣不小心把一錠李廷珪墨掉到水池裡，雖有點心疼，但想墨泡了水，一定容易壞，就算了沒去撈。過了一個多月，他在池邊喝酒，又把一盞金質的酒器給掉到池裡，這下可捨不得不管了，便派人下去撈。沒想到不但撈出金器，還附帶撈出那錠李廷珪墨。只見墨的光色沒變，堅挺如新。由此可見它的品質實在非凡。

現今在臺北故宮博物院裡，藏有舉世無雙的一錠李廷珪墨，它的一面有泥金草書寫的「翰林風月」四個字。是乾隆五十六年時，任陝西巡撫的大收藏家畢沅特地搜尋進獻的。乾隆非常喜歡，除了為存放李墨的書房親筆書寫「墨雲室」的匾額，還邀請王公大臣來觀賞古墨，一起賦詩作文誌慶。而在經歷滿清晚年的動亂後，這錠墨竟能毫髮無傷地保存下來，真是難得。期待在不久的將來，故宮博物院能公開展出，讓眾人大開眼界。

▸ 張遇：桐油煙製墨

北宋時為避免五代十國的藩鎮之禍再演，宋太祖杯酒釋兵權。繼任皇帝也都重文輕武，宋真宗還親自作〈勸學詩〉【註2】來鼓勵百姓讀書。種種做法使得文治極端發達，墨的消耗量自然大增。

由於傳統砍伐松樹來燒取松煙的做法，已導致可用的松樹快速減少，出現捉襟見肘的現象。於是尋找其他原料來供取煙，不僅是製墨業所必須面對的，也引起許多文人關心，並幫忙尋找替代方案。

墨的故事・輯二：墨香世家 —— ○三八

像被英國劍橋大學李約瑟博士所稱頌，中國科學史上最卓越的宋朝人沈括，就提出以燃燒石油來取煙的做法。蘇東坡也指出在燃燒桐油取煙時，應該把生成的煙隨積隨取，這樣煙才不會因燃燒過久而泛白；此外蘇東坡被貶至海南時，還曾親自製墨。最戲劇性的，是連導致北宋亡國的皇帝宋徽宗，也嘗試用蘇合油（金縷梅科植物蘇合香樹所分泌的樹脂）來取煙製墨。徽宗的墨到晚他三十多年的金朝金章宗時，已爆漲成天價，一兩墨竟要價黃金一斤。

曾被試用來取煙的油類，還有清油、麻油、豬油等。但最後勝出的，是從桐樹籽榨出的桐油。勝出因素是它的產量大、取得成本低，所製出煙的黑亮度又好。而用桐油煙來製墨最成功最出名的，乃是北宋人張遇。這錠八邊柱造型的「石帆畫舫珍賞墨」（圖四），即標明是用張遇的製墨法。製墨者是乾隆年間的石舟先生，全名孫蟠。他製墨上百樣，當然現今存世的已是珍品了。

張遇也在徽州製墨。他的製墨法之一，是桐油煙加龍腦、麝香這兩味香料，並特別加入金箔，製成名為「龍香劑」的墨。在墨裡起意加金箔，除了讓墨堅挺，更能讓墨華貴。這該是順應北宋人承平日久之後，講究奢華的風氣。記得前幾年在日本，曾有餐館在壽司

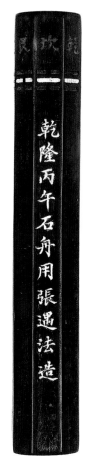

上，或在清酒杯裡，加入金箔，雖然索價偏高，顧客卻絲毫不減，想來都是同樣心理。

張遇應該不是第一個用桐油煙製墨的人，但是很多書都把採用桐油煙歸功於他。原因之一想必是皇家喜歡他的墨，除了「龍香劑」外，他特製的「供御墨」和「麝香小御團墨」，不止宋朝廷，連敵對的金朝皇帝也喜歡。另外一個原因，可能是他的兒子張谷和孫子張處厚，都能傳他衣鉢，延續他家擅長製桐油煙墨的名聲。

圖四　用張遇法所製墨

八邊柱型，上圈八卦名及卦象，正面墨名「石帆畫舫珍賞墨」，印「石」、「舟」，背寫「乾隆丙午石舟用張遇法造」，頂鏤太極圖，長 11.6 公分，直徑 1.8 公分，重 42 公克。

一九八八年在安徽省合肥市郊一座宋代古墓，曾發掘出泡在水中的古墨，上面寫「歙州黃山張谷男處厚墨」。顯然是張遇的孫子張處厚所製。它像織布的梭子，體積較大，長寬厚25x5x1.2公分，重158.8公克。由於墓葬是在一一一八年的宋徽宗時代，可見此墨在被發現時已有約八百七十年的歷史。即使泡在水中多年，質地形狀都沒大變化，充分顯示張遇製墨法的不凡。

▶ 程君房入木三分；方于魯燦爛繽紛

程君房和方于魯是明朝後期的製墨大家，把他們放在一起談的原因是兩人本來是師徒。

但其實有點尷尬，因為兩人日後反目成仇了。程君房甚至寫了一篇《續中山狼傳》，來控訴方于魯的忘恩負義。

不過兩人的恩怨也帶來正面的效應。在方于魯出版《方氏墨譜》，以版畫形態刊載他的墨樣三百多式後，程君房不甘落後，窮盡心力製作出他的《程氏墨苑》，不僅收錄墨樣五百多式，還為每樣墨式附上名人的題詩作序，造成傳誦，也進一步推動了墨業的發展。

（兩人的恩怨，請見四十三頁至五十九頁第三章〈製墨雙霸天的恩怨情仇〉）

這兩位都是道地徽州歙縣人。那時徽州製墨，從李廷珪家族算起，已有七、八百年歷史，上中下游業者比比皆是。在這樣環境下，程君房到處訪求搜煙和膠的製墨法，加上他有天分，終能自成一家，獨創漆煙製墨法。書中說他在桐油裡加漆來燃燒取煙，配上麝香、冰片、珍珠、瑪瑙、金箔、公丁香等名貴材料，使得當時人稱讚他的墨：堅挺有光澤、勁黑滑潤、不黏稠、寫在紙上又不會暈染（堅而有光，勁而能潤，舐筆不膠，入紙不暈）。

傳說程君房的墨曾被送進宮中，萬曆皇帝在使用時，因為蘸得太多，不小心滴了一滴在書案上。太監擦來擦去都擦不掉，甚至用刨子刨，還是留下墨印。萬曆驚奇之餘脫口說：「入木三分，超過墨漆。」從此，徽墨的上品就被稱為「超漆煙」，而程君房也自豪地說：

「我墨百年可化黃金！」

方于魯曾經窮途潦倒，程君房幫他買人參治病，並教他製墨，還進一步資助他開店。因此他的製墨配方來自於程君房，不過他在和劑配料上也有自己的創見。此外，他在推升墨的美觀工藝上有很大貢獻，譬如他延聘工匠精心刻製墨模，展現出立體動感；又首創刮磨方法，讓墨的外表細膩光滑，光可照人（其潤欲滴，其光可鑒）；更用五彩的紋飾，造

出燦爛繽紛的視覺效果。不過或許因他太注重外觀，使得當時有些人對他墨的品質有所批評。

至於這兩錠仿程君房及方于魯法的墨（圖五），一錠是徽州曹聖文仿程君房法所製，墨上的曹聖文和四餘老人的身分，還缺乏了解；另一錠由汪近聖製、曹振鏞持贈的，是曹振鏞用來當作伴手禮的「品物咸亨」墨。它仿方于魯的松煙墨製法，並把外框刮磨，形成漆衣，非常光潤。曹振鏞也是徽州人，歷經乾隆、嘉慶、道光三朝，官居宰相職的大學士兼軍機大臣達

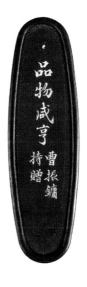

圖五 仿程君房方于魯法所製墨

左墨正面墨名「四餘老人仿君房法」，背寫「徽州曹聖文監製」，長寬厚 10.4x2.3x1 公分，重 48 公克；右墨正面墨名「品物咸亨」，下「曹振鏞持贈」，背寫「乾隆己丑冬仿于魯松煙」墨，側凹槽內題「徽城汪近聖造」，長寬厚 11.8x2.9x1 公分，重 60 公克。

十四年之久。道光朝累積的庸碌無能，以致在鴉片戰爭一敗塗地，他有相當責任。

▎墨守成規？

這些墨上面雖標出了所使用的製墨古法，但它們真的是墨守成規做出來嗎？

其實有可能不是。因為在明朝以及之前的墨上，極少見到這種做法，而是清朝乾隆年以後才流行起來的。之前談到的韋仲將、李廷珪等的製法，看似完整，但相信在古人素來「祖傳祕方，傳子不傳媳、傳媳不傳女」的心態下，真正祕方是不會形諸文字的。因此後續製墨家的工序，雖然與眾多古法相似，但在許多細節處都得研發出自家祕方，才能以此成名。這使得他們不須也不屑強調是仿古人的製法。

但在程君房、方于魯兩位之後沒多久，滿清入主中原。對當時的明朝人來講，中原大國輸給邊陲，文明先進輸給落後，禮義之邦輸給蠻夷，實在是心有不甘吧！這種感受，在徽州人的心裡可能更重。畢竟，徽州人出了太多的將相名宦，也稱霸了太多的行業。

徽州墨業在這種心理下，先是在順治朝和康熙初年，盡量不在墨上標出清朝的年號；

其後雖在康熙治理下逐漸順服，但又見到往後多次文字獄的血腥鎮壓。想不被無辜牽累，乾脆仿效學術界的寄託於金石考證，開始墨守成規。這樣一方面託庇古人不突出自己而避免觸法，另一方面暗示：在你滿清統治下，我們才思枯竭，做不出好墨，必須仰賴古法，這可是今人不如古人。統治的滿清政府知道嗎？能不慚愧嗎？

註1：墨的製程

1. 煉煙：用特製設備燃燒松幹、或油（桐油、麻油等）、或漆，取它向上冒升的煙粉塵，分別得到松煙、油煙、或漆煙的細灰（稱為煙炱），是構成墨本身的最主要成分。

2. 製膠：膠是用來把粉狀的煙炱黏結在一起的必須品。通常是用動物的皮，骨熬煮而得。早期有鹿角膠、魚膘膠、牛皮膠等；膠的好壞，大幅影響所磨出的墨在寫字時的順暢均勻。

3. 備料：除了煙炱和膠這兩樣必備要素外，通常還有許多添加的配料如麝香、龍腦（冰片）、金箔、珍珠、玉屑、動物膽（熊膽、豬膽）、桦皮、紫草、丹蔘、皂角、巴豆等各類香料、礦物、中藥材等。使製出的墨能夠香郁、色濃、堅挺、光潤、發彩、防腐防蛀。（據說可用的配料超過千種，但製墨時用那些配料和用多少，則是各家的獨門祕方。）

4. 製模：墨模又稱墨印或墨範，也就是製墨的模具。一般用石楠木、棠梨木等較堅硬的木頭作底，把事先設計好的書體圖案線條等，縮小反向以陽刻和陰刻的手法刻到木塊上；一套完整的墨模，由上下左右面背共六塊木頭，以及把它們框在一起的模總所組成。

以上是製墨的前置作業，把各個生產原料和工具備妥之後，就可進入正式的生產工作，好一氣呵成。

5.和料：這是各家製墨最主要的步驟。它根據獨門祕方，把煙炱、熔好的膠、配料，按特定的比例和順序，攪和在一起。對墨肆而言，和料是最高機密，只有核心一二成員才能完全掌握。和出來的墨團叫墨稞。

6.杵搗：和料好的墨稞，必須用鐵錘反覆捶打，使得煙細膠勻，所有的成分都能均勻緊密結合在一起。捶打的時間，依品質要求可長達四個鐘頭，捶打的次數，上看萬次。（墨面上往往誇大標示為「十萬杵」。）

7.壓模：從墨稞取出預定重量的墨劑，放到墨模的邊角縫隙，成為稜角分明、文字圖案線條清晰的墨錠。

8.晾墨：脫模取出的墨錠，還有些溼軟，必須送到晾墨間來自然晾乾，環境的溫溼度要嚴格控制，也要定時翻轉，使乾燥收縮時自然拱翹的墨體，能自行恢復平整。古時的晾墨時間往往需要半年。

9.打磨：這是用銼刀銼去毛刺疙瘩，平整外形。高級墨還得打磨拋光、潤以漆、襲以香藥，以增加它的賣相和身價。

10.填彩：根據墨錠的圖案文字，用膠水拌和金粉、銀粉、高級顏料等敷填上去，使墨的外觀亮麗吸睛，也完成製墨的最後一個步驟。

從以上製程來看，除了第五項的和料，其他都是偏勞力性的工作。因此各家製墨的差異，基本上是發生在「和料」這個步驟，包括是用那些配料、煙炱與膠與配料的摻合比例、以及摻合的次數、時機等等。

註2：宋真宗〈勸學詩〉：「富家不用買良田，書中自有千鍾粟。安居不用架高堂，書中自有黃金屋。娶妻莫愁無良媒，書中有女顏如玉。出門莫愁無人隨，書中車馬多如簇。男兒欲遂平生志，五更勤向窗前讀。」

| 第三章 |

製墨雙霸天的
恩怨情仇
———————— 愛恨

古希臘的伊索寓言裡，有則牧羊人與小狼的故事：牧羊人撿到幾隻小狼崽後，很細心地撫育。心想把牠們養大，不僅能保護自己的羊群，說不定還可以去搶別人的羊回來。沒想到小狼長大了，卻先趁機咬死牧羊人的羊。牧羊人悲嘆地說：「我真活該！狼都該殺死，我為什麼還去養大這些小狼崽呢？」

無獨有偶，古中國也流傳相近的中山狼故事。春秋時期，晉國大臣趙簡子到中山（現河北定縣）的地方打獵，射中一隻狼。負傷逃跑的狼求救於路過的東郭先生，他好心把狼藏進布袋，瞞過了趙簡子。不料狼脫險後竟忘恩負義，反而要吃掉他。幾經周折，幸遇另一位老人用計將狼引入布袋內殺死。

中山狼的故事雖是虛構，卻被明朝製墨雙霸天之一寫入他的著作，來控訴另一位。雙霸天是哪兩個人？他們之間發生了什麼事？

製墨大躍進，詩畫上墨身

話說明朝萬曆年間，是明朝由盛轉衰的開端。史學家黃仁宇寫過一本暢銷的《萬曆

十五年》，對當時的關鍵人事多有著墨，十分精彩。不過黃仁宇以他對歷史的宏觀，看不到製墨這個在當時還算卑微的行業。巧合的是，製墨業走了上千年的路，在萬曆朝竟也起了巨大的變化，影響後世深遠。而掀起變化的主角，是兩位徽墨大師程君房和方于魯，以及他們的恩怨情仇。

以雙霸天之名來稱誦程君房和方于魯，並不過分。因為在他們之前，製墨的工藝技術雖已成熟，但整體製墨業的形象仍低。深陷在工作環境髒亂、從業人的文化水平低、缺乏有力行銷做法、以及產品藝術品味不足等。然而在兩人投身製墨並激烈競爭後，整個製墨業受到巨大衝擊，首先是在墨的圖樣裝飾上。

北京故宮博物院的專家吳春燕，深入研究故宮所藏的五萬多件明清古墨後，發現萬曆朝（一五七三至一六二○年）之前的墨，大都一成不變，以沒有背景、也沒有底紋的龍和螭【註1】為主題。明宣德元年（一四二六年）的一錠「龍香御墨」（圖一），恰可呼應她的研究所得。

圖一　宣德元年製龍香御墨
以五爪龍戲火珠為主題，沒有背景底紋裝飾。長寬厚13.1x4.6x1.2公分，重82公克。

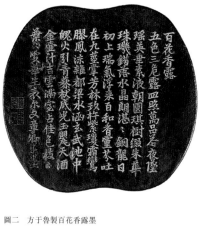

圖二　方于魯製百花香露墨

正面為墨名及方于魯的 108 字文章，背面鏤滿藏牡丹、芍藥、梅、
菊、蘭花等的大花籃。長寬厚 10x11x1.6 公分，重 236 公克。

但是到萬曆年程君房和方于魯的墨出現後，卻大為改觀，可以看到各式各樣的主題。舉凡詩文、山水、民俗、典故、神話、人物、花鳥獸魚、天文星宿⋯⋯等，都被他倆採用來美化墨。方于魯的「百花香露」墨（圖二），恰可闡釋製墨家跳出傳統窠臼的巧思。

這錠墨的墨名之後，有篇方于魯的吟詠文章，再蓋上他兩方小印。墨背面鏤上滿藏的大花籃，內有牡丹、芍藥、梅、菊、蘭花等。細看之下，發現花葉稍微捲曲，富有立體感。可惜圖面的色彩只剩殘跡，顯不出原有的亮麗，但仍展露出方于魯的飾彩繽紛、絢麗奪目的製墨風格。北京故宮博物院藏有一錠他的「文采雙鴛鴦」墨，歷經四百多年仍不減風采，令人神往。

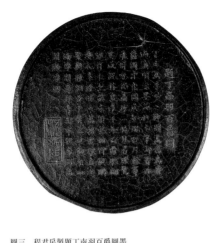

圖三　程君房製題丁南羽百爵圖墨

正面載程君房讚丁雲鵬詩：「丁生畫手妙入神，間畫禽鳥皆逼真。頃余墨苑收名筆，卻看百爵圖中出。……」後印「程幼博」；背鏤百鳥，側寫「天啟元年程君房製」，直徑 11 公分，厚 1.8 公分，重 212 公克。

為了要讓墨有好的圖案設計，程方兩人特別與畫家合作，以求不落俗套。像「百花香露」墨的圖畫，就是畫家吳左千所繪。而在畫家中合作最密切的，是晚明畫壇中奇特並享盛名的丁雲鵬（字南羽）。他的畫多藏於故宮博物院，非常珍貴。尤其他有幅「三教圖」，畫出佛、儒、道三教創始者共坐樹下相談的場景，想像力和所含哲理十分豐富。就是這樣的畫家，協助兩人開創出墨的新天地。

程君房的「題丁南羽百爵圖」墨（圖三），正面有他稱讚丁雲鵬的詩；背面則刻鏤丁雲鵬畫的百鳥，有的憑空飛翔，有的棲息樹石，動靜自如，也都生動立體、刻畫入微，非常精細。

找到知名畫家合作富有新意的墨樣圖畫，只是第一步。因為要把它在墨上縮小呈現，且能傳達原有意境，還得刻意講求墨模的雕刻功夫。尤其墨比書籍容易呈現立體效果，這時得靠用刀的深淺，塑造出遠近的相對關係，從而增添墨的欣賞藝術價值。

雙霸天在這方面也不惜投資，延聘巧工良匠，憑藉徽州人在石雕、木雕、磚雕上多年累積的技術，轉用到墨模雕刻上。程君房的「落日放船好」墨（圖四），從雲彩、奇石、人物、竹林、荷花葉、水紋、乃至題字等等，令人驚嘆墨模雕刻的超越。而墨雕的構圖靈感來源，乃是所附的詩句：「落日放船好，輕風生浪遲……」它是唐朝詩人杜甫的作品，顯示了他們多方尋求墨樣題材的不拘。

墨上的圖案、敷彩、雕刻、詩句等，固然可抬高墨的身價，但畢竟只是附加的價值。如果本身的墨質不夠好，寫字作畫時墨色濃淡不勻、運筆不順，那一切都是枉然。然而如何能讓顧客在沒買之前，就相信接受墨的品質呢？

這是古今中外所有商家都得面對的問題。只是在那還沒美女模特兒及大眾傳播的時代，更加頭痛，顯然得靠口碑。而最好的口碑，應該是名人的加持與讚揚。那麼當時最顯赫的、全國上下皆知的名人是誰？

想來非皇帝莫屬吧！這就是雙霸天在提升墨業上的又一貢獻，間接用皇帝來幫忙宣傳。

圖四　程君房製落日放船好墨

正面詩「落日放船好，輕風生浪遲。竹深留客處，荷淨納涼時。公子調冰水，佳人雪藕絲。片雲頭上黑，應是雨催詩。」背鏤對應圖。長寬厚12.2x9.3x1.8公分，重198公克。

皇帝代言宣傳

萬曆皇帝在歷史上很有名，由於不滿文官集團，他創下三十年不上朝的記錄。但對墨他可毫不含糊，依當時記載，他對民間的好墨非常有興趣，這使得製墨雙霸天都分別把握到機會，進貢他們的精心傑作。

程君房曾透過太監進貢「天保九如」、「五星聚圭璧」、「龍鳳呈祥」、「日初升」等許多墨。在前一章裡，曾提到萬曆帝有次用他的墨時，因滴了一滴在桌上，擦不乾淨，驚訝之餘，脫口稱讚：「入木三分，超過墨漆！」這豈不是出自皇帝金口的最佳口碑？從此徽墨中的上品，便有「超漆煙」的稱號，形同用萬曆的話來背書。

圖五的「六龍御天頌」，應該是一錠程君房用以進貢的墨。因為在正面的頌辭之後，另起一行寫「原任鴻臚寺序班臣程大約謹頌」等字，說明這是他辭掉官職後所製，用來進貢的。鴻臚寺序班這個九品起碼官（類似外交部科員），是程君房（原名大約）擔任過的

圖五　程君房製六龍御天頌墨

正面頌辭：「明明元后撫時握樞駕六飛龍登于天……」等128字。背鏤六龍穿梭雲間，直徑14.5公分，厚4公分，重1052公克。

唯一官職。此墨呈石鼓型，尺寸不小，重達一公斤。背面鏤六龍穿梭雲間，巨龍居中，正面向外直視，眼神威嚴，另五條小龍則環繞起舞。鼓邊上下覆有交錯乳釘，鼓腰還密麻麻的寫滿篆文的字。

不讓程君房專美於前，方于魯也曾進貢屬性為「國寶」、「國華」類的墨。

他原名大澂，字于魯，但在把署名「于魯」的墨進貢後，因受到萬曆嘉獎，就乾脆把于魯當成他的正式名字。圖六這錠牛舌形的「天府御香」墨，製作時間是萬曆十年（西元一五八二年），像是個進貢品。正背面的上方都有如意雲紋，墨名下則各鏤五爪龍飛升，形狀相似卻稍有不同。全墨貴氣逼人，煙質細膩，光潤且黑中透紫，是錠好墨。

能讓皇帝褒獎他們的墨，當然有助於抬高身價，奠定兩人在製墨界令人欽羨的地位，也附帶提升製墨業的形象。但真正讓兩人名垂不朽，到今天還常被學術界拿來研究的，是他們各自記載墨品圖樣的專書：《程氏墨苑》和《方氏墨譜》。兩本書的取材、內容、編排、印刷，在製墨界是空前絕後，也大幅提升文人社會對他們的評價

和肯定。

為什麼在他們之前的製墨者沒有出書，而他們兩人卻開創此舉呢？主要是因為他們不是單純的墨匠，而是能寫能詩的文人，並且身處當時正蓬勃發展的雕板刻書行業。程君房甚至在尚未因墨成名前，一度熱衷於編書、校書、刻書、出版書等。

《方氏墨譜》一五八八年首次出版，分門別類收錄墨樣三百多幅，並請當時徽州大老，也是他姻親等的幾位寫序。《程氏墨苑》則晚七年開始籌劃，並在一六〇五年首次大規模出版，內收錄五百多幅墨樣。但他更進一步，除分門別類外，還就著墨樣，附上他向各方賢達邀來、與墨樣對應的詩詞題讚。這裡面包括董其昌、申時

圖六　方于魯製天府御香墨

如意雲紋下分寫「天府」和「御香」，再下各鏤五爪龍，背面左下「壬午年海陽／方于魯珍藏」（徽州古名海陽）。長寬厚 22.2x8x2.5 公分，重 450 公克。

行、顧憲成、孫承宗、熊廷弼、溫體仁等赫赫有名人士，更加襯托出書的不凡，有助於流通銷售。

兩書出版後都洛陽紙貴，也都有許多後繼的增刪、再版、盜版等，對提升製墨業的整體形象有莫大助益。臺師大藝術史研究所的林麗江教授為撰寫其博士論文【註2】，曾查閱過世界各大博物館及私人收藏的三十多部《方氏墨譜》和二十多部《程氏墨苑》，得出許多精彩的發現。

《程氏墨苑》尤其特殊，除了有彩色版本，還收錄了四幅以基督教故事為主題的西洋版畫，且每幅都有耶穌會教士利瑪竇以羅馬拼音所寫的標題。前三幅還加上利瑪竇以羅馬拼音配合漢語對照所寫的釋文。你說程君房這個人神不神奇？這使得許多研究中西文化交流的學者，如法國的漢學家伯希和、耶魯大學歷史系的史景遷等，都對這本書進行過研究。

而林麗江更考證出：只有第四幅才是利瑪竇所贈送，推翻許多前人的看法【註3】。

從以上程方兩位的許多創舉來看，稱他們為製墨業的雙霸天該不為過吧！只是怪了，為什麼兩人在心有靈犀一點通、同時努力顛覆傳統的情況下，卻又演變成有中山狼比喻的惡劣關係呢？

恩人反目成仇

這得從兩人的背景和互動來探討。其實他們是同一年（明嘉靖二十年，一五四一年）出生的徽州歙縣同鄉，他們的父親也都是常年在外奔波經營的徽商。所以他們從青少年時期就跟著在外歷練，走過大江南北，見識當然超過一般在徽州土生土長的傳統墨匠。

相似點到此為止。程君房是正室所生、家教嚴，養成他循規蹈矩、服膺長幼有序、尊卑有別的傳統觀念。做起生意來也規規矩矩，存了不少錢。方于魯卻是他父親在外所娶的風塵女子所生，性格玩世不恭、隨意多了，也學他老爸留戀青樓，以致到他得病返鄉時（約一五六四年），已床頭金盡而必須向親戚求助借貸。然而借多了，誰會理他？

於是在一個初冬（約一五六六年）的日子，病中的方于魯託朋友引介，帶著自己所作的詩文，衣著寒酸凍得發抖地前來拜訪程君房。當時程君房正懷著所有文人共同的心願，想考上功名以光宗耀祖，並已捐錢取得太學生資格，去過北京就學國子監、準備科舉考試。閒時則以他從小興趣所在，並已累積許多經驗和心得的製墨方法，製些墨來廣結善緣，或賺點零用錢。

看到方于魯可憐的模樣，程君房動了惻隱之心。加上可能需要人手幫忙，乾脆好人做到底，收留方于魯當助理。他花大錢買人參幫方于魯治病；考慮到方沒有謀生能力，就傳授製墨祕訣；並且在方學會後，進一步資助開設墨肆，讓方能展開新生活。

等到程君房多次科舉考試都考不上，十年一覺揚州夢，夢醒回到徽州時，方于魯已因專注製墨建立起自己的名聲，並且藉兒子的婚姻，結交上徽州權貴大老，不甩程君房了。更傷感情的是，方于魯還曾設計得到程君房老婆的美豔侍女，這在有上下尊卑觀念的程君房眼中，實在不能忍受。於是程君房也積極投入製墨，兩人展開激烈競爭，前面提到兩人在製墨上推陳出新，以及爭相進貢給萬曆等事，都是競爭之下的產物。

有競爭不是壞事，程君房也不是那麼不講理的人，卻怎麼會引出中山狼的沉痛說法？

原來程君房因太過方正，對家族後輩的不當行為常常不假辭色，使得他們懷恨在心；再加上他家有餘財，於是被家族中不肖之子盯上。他的姪兒等親友設計詐取他錢財，甚至嫁禍他謀害家僕，以致在官府沒能及時釐清真相的情況下，五十四歲的他被關進牢籠長達六年之久。最後雖然案情大白無罪開釋，但已家徒四壁，人事全非。

出獄後的程君房決心東山再起，研製新墨及策畫出版《程氏墨苑》就成為他的行動核

心。尤其有個說法，出版以墨樣為主題的書，原是他的點子，但在忙於科舉不及付諸實施前，竟被昔日助理方于魯搶先一步，**轟動士林**。這讓他情何以堪，就此刺激出一定要勝過方于魯的信念。於是廣邀名人為他的墨和書題詩題字、彩色印刷、以及納入西洋版畫等，都是他的創意發想。

而嫁禍給他的事，據說方于魯也是共謀。因此程君房在把事情經過寫成《續中山狼傳》時，方于魯當然被列入控訴名單內。隨後還把文章納入他廣為流傳的《程氏墨苑》中敬告世人（又一創意發想）。只是方于魯也不是省油的燈，你既出書，我就設法或買或借，到手後隨即把那篇文章撕掉燒掉，來個毀屍滅跡。於是現存不多的《程氏墨苑》裡，大多看不到這篇文章。

雙霸天的恩恩怨怨已是過眼雲煙，兩人在製墨業的地位，也沒受到《續中山狼》事件的影響，都修成正果流芳百世。至於他們傲人的墨品，縱然當時廣受歡迎，卻僅存少數能通過歲月動亂而留存下來。臺北故宮博物院現藏程君房墨六十多錠，北京故宮博物院藏有方于魯墨約八十錠，其他地方所藏的大都在個位數。然而在古玩市場上卻常常看到兩人名號的墨，沒別的，是仿冒品想借雙霸天發點小財。這麼多的仿品，其實也印證了對他們的

肯定和恭維。

■ 有子傳承

還有一件事值得一提，為他倆的相似再添一椿的，就是兩人分別都有兒子接班，繼續發揚他們的事業。先看一錠書案型的「孔明書案」墨（圖七），底面題有「君房士芳製」。說明製墨者是程君房的兒子程士芳，卻藉著冠上老爸的大名來抬高身價。類似有他父子兩人聯名的墨，最早出現於一六○四年的「金不換」墨，隨後陸續還有多錠。只是手邊這錠「孔明書案」墨不見於《程氏墨苑》所載，也沒標註製造年分，不知其真偽。

程君房有幾位子女？看不到相關紀錄。只知他前三個兒子不夠孝順，長子程士庄甚至在他入獄時，受到奸人的教

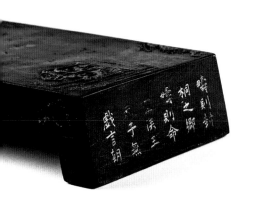

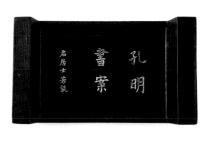

圖七　孔明書案墨

署「君房士芳製」，長寬厚 16.4x9.1x3.6 公分，重 380 公克。

唉，把家財搜刮一空。此墨上面具名的程士芳，排行可能是老四。他願投身製墨，該讓老爸有所安慰。

另一錠「香奩（ㄌㄧㄢˊ）」墨（圖八）也同樣是父子聯名。它背面雖大字寫「于魯製」，但下面的印章「方氏子封」，卻點出真正的製作人是方于魯的兒子方子封，有請老爸來站臺撐腰。這錠墨的煙料品質和光彩色澤都頗有可觀，而且與上錠墨一樣，造型不俗，然而卻同樣沒寫製作年分。看來若是製作於老爸死後，標記出來對墨的身價不會有什麼幫助，於是就省省罷。

不管如何，父子聯名總是佳話，雙霸天在泉下有知，該會滿足不再鬥了吧！附帶一提，方于魯在一六〇八年離開人世，但飽受打擊的程君房卻越戰越勇，甚至在兩年後高壽七十歲時喜獲麟兒，有他朋友的祝賀詩為證，真是老當益壯！但之後又活了多久卻不得而知。

有些掛名他製作的墨上寫著「天啟元年製」，也就是一六二一年製的。若真屬實，表示他竟然活到八十多歲。若扣掉無辜坐牢的六年不計，算起來仍比方于魯多活好幾年，老天爺對他還是公平、有所補償的。

註1：螭：彳，外形像龍卻無角，是中國古代傳說中的動物。

註2：Lin, Li-chiang: The proliferation of images: The ink-stick designs and the printing of THE FANG-SHIHMO-PU and THE CHENG-SHIH MO-YUAN, Princeton University, 1998.

註3：林麗江，〈晚明徽州墨商程君房與方于魯墨業的開展與競爭〉，《法國漢學》十三（二〇一〇），頁一二一─一九七。

圖八　香奩墨
圓柱形，背面寫「于魯製」，印「方氏子封」。直徑 2.3 公分，長 9.8 公分，重 56 公克。

4

Chapter

第四章

凡我出品，必掛保證
———————— 自豪

非煙：似煙非煙，不只是煙

墨的主要成分，乃是黑濛濛不起眼的「煙」，以及煮化動物皮骨所得、通常會散發惡臭的「膠」。這兩者拌合在一起，另添加少許能促成它香黝亮挺的，像是珍珠粉、龍腦、麝香和一些中藥材的次要原料，再經過杵搗、壓模、風乾、描金等繁複工序就大功告成，有墨可用。

這些原材料和工序本來已眾所周知。然而有些傑出的製墨家，卻能運用他們獨家巧妙的配方創新、細密紮實的品管製程、配上優美的書法圖案，使得最後的成品讓人驚豔喜用，甚至寶貝收藏。主要的原因，就在於名家的精心傑作，當還沒使用時，外觀典雅堅實、光鮮亮麗，如同可供收藏的黑玉；而在加水配上好硯磨用後，墨汁濃重而黝黑有光澤，筆順光鮮勝過亮漆。

這些傑出的製墨家，無疑會對其出品感到自豪，這從他們為製墨所取的不凡名字可明顯表露出來。請看以下的代表作。

前面說過，墨的最主要成分是煙。但奇怪了，怎麼會有製墨家把他的墨取名叫「非煙」的？

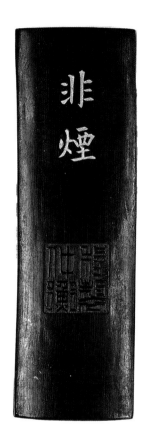

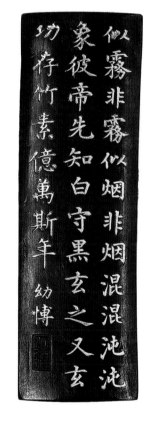

圖一　非煙墨

正面墨名，印「程仲衡製」。背面「似霧
非霧似烟非烟混混沌沌象彼帝先知白守
黑玄之又玄功成竹素億萬斯年幼博」，長
印「大約」，兩側分寫「大明萬曆甲午年」
及「程君房造」。長寬厚 10.6x3.4x1.0 公
分，重 46 公克。

明朝晚年最傑出的製墨家程君房的「非煙」墨（圖一），它的兩面拱起呈弧形，整體上漆，觸手的溫潤舒滑感，加上英挺的外觀，讓人不由自主地讚嘆！製墨的萬曆甲午年（一五九四年），是程君房放棄仕途回到家鄉，要專注在製墨上與方于魯一別苗頭的當下。

明明是煙所製成，卻命名「非煙」，猜想程君房是要表達這錠墨「不止是煙」，而是融入了他的心血，貫注了他的精神，使得墨像背面銘文裡所說的：「玄之又玄」，而他所下的功夫，應可被記載進史冊，永遠流傳（功成竹素，億萬斯年）。

▍寥天一：寂寥狀態下進入天人合一

這三個字比非煙還要古怪。它的出處很早，是先秦戰國時代的《莊子·大宗師》：「安排而去化，乃入於寥天一。」簡單來講，是「寂寥而與天合而為一」的意思。這麼充滿道家意境的詞，竟也常被採用作為墨的名字。

明朝汪仲嘉所製的「寥天一」墨（圖二），本色樸實，但越加把玩，越覺得它細緻大方。

汪仲嘉和程君房一樣是徽州歙縣人，名聲雖沒程君房響亮，卻也是高手。題銘的唐鶴徵是

進士出身，明朝晚期著名的儒學大師、書法家。墨上的「寥天一」三字，相信出自他親筆。

「寥天一」做為墨名，並不是從汪仲嘉開始。因為程君房、方于魯和其他多位同期的製墨家，都有同名的產品。揣測他們之所以採用這個玄祕的名稱，是因為在製墨過程裡，他們辛苦寂寥又全神貫注，忘我且進入天人合一的境界。這三個字代表他們的心境，也彰顯他們對產品的自許。

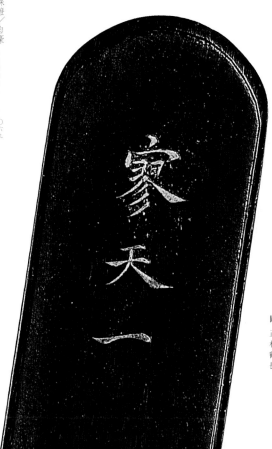

圖二　寥天一墨

正面墨名，下印「十萬杵」；背面寫「相非相色非色玄之又玄不可思議功德凝菴道人唐鶴徵銘」；側邊「歙汪仲嘉按易水法造」。長寬厚 8.7x2.7x1.0 公分，重 30 公克。

太玄：高深又莫測

前兩錠墨的銘文裡，都有「玄之又玄」四個字。想來公認製墨這苦工，能把些不起眼的原料，變成黑玉般的文房至寶，實在太玄妙太神奇了！既然這件事玄之又玄，那有沒有人乾脆把墨命名為「太玄」的？

圖三　太玄墨

正面額珠，下長條金框內寫「太玄」；背面主型雙線框內書「大雅堂」，框外兩側寫「萬曆」及「年製」，下鈐金邊印。長寬厚 12x3.2x1.0 公分，重 56 公克。

圖三的墨就是。它呈圭形，古意盎然，堅挺又黑黝潤澤，是不多見的好墨。墨的正背面的長條型紋飾尤其特別，從上往下拉出的，左右相對而視，像是種蛇身獨角獸；而由下往上的，則是背對朝外的不同獸首。整體圖案，有商周時代青銅器上的味道，也呼應了「太玄」這個莫測高深的名字。

大雅堂是不是一家墨肆？不清楚。但當時徽州歙縣有位大官，做到巡撫總督職位的汪道昆，他家的堂號就叫大雅堂。他打過倭寇，編過戲曲，近年還有人考證說他是名著《金瓶梅》的真正作者。以他官威顯赫望重士林的身分，徽州應該不會有墨肆敢叫大雅堂，來對他有所冒犯。汪道昆和方于魯有姻親關係，也是方于魯在和程君房拆夥後，最重要的支持者。因此這錠墨有可能是方于魯幫他家製作的。

▮ 蒼璧：可以祭天的墨

古人對天的崇拜，無以復加，從而制定出祭天的禮儀。這難道是因遠古時候有外星人從天而降，傳授文明，所以要祭天？而祭天的用品，也很奇怪，不是吃的用的，而是蒼璧，

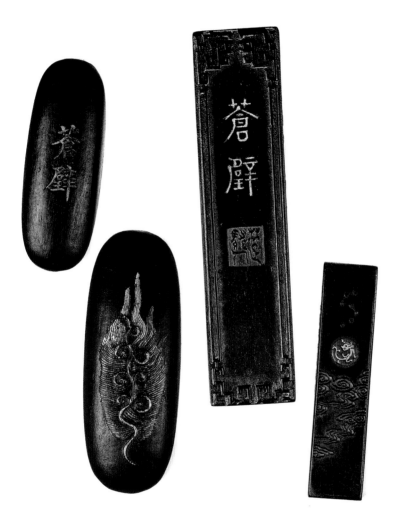

圖四　蒼璧墨

左墨正面墨名，背面鏤羽毛圖樣，中間莖如藤蔓。長寬厚 9.5x3.8x1.3 公分，重 42 公克。右墨正面
墨名下鈐印，背鏤北斗七星、紅日、祥雲圖；側邊寫「十萬杵汪節菴造」，頂寫「頂煙」。長寬厚
10.4x2.4x0.9 公分，重 36 克。

一種青色的、圓環形狀扁扁的玉石。至於為什麼要用蒼璧來祭天？可能的說詞一大堆，但永遠無法得知真相。不管如何，由此可知蒼璧這塊玉石在古人心中的神聖地位。製墨家當然不會也不敢濫用這個名字，因此以它來為墨命名，代表了製墨者對產品的肯定和驕傲，因為它象徵了可以用來祭天的蒼璧。

圖四的兩錠墨，都不是蒼璧原該有的扁圓帶孔形狀。第一錠像小牛舌，墨光內蘊不顯，堅如玉石，沒寫製作年代，也缺墨肆名。所幸從方于魯的《方氏墨譜》，可找到同名同式樣的墨。應是後仿品，但仿得逼真而可觀。

第二錠「蒼璧」畫面較豐富，寫墨名的正面，上下有回文飾框，中間的印章內是鐘鼎文，不易辨認，猜想是寫上面蒼璧兩字的書法家的大名。背面上方刻的是北斗七星、中間是紅日（月），下方祥雲朵朵。有趣的是，紅日裡還有頭瑞獸。

由這些圖案，可推想第二錠蒼璧墨的客戶群，是鎖定在官僚集團。因為北斗七星象徵北辰，而孔子說以德行政，就像天空中居中的北極星，眾星自然圍繞著它（為政以德，譬如北辰，居其所而眾星拱之）；紅日則象徵著盛德善行如太陽的光，可以遠播四方；再加上墨名叫蒼璧，全都在勉勵使用者要敬天事人，以德教化。

天琛：天然的寶貝

賦予墨不凡的名字，看來始於明朝後期，原因或許和徽商的興起有關。徽商自許為儒商，影響所及，很自然想要為墨取個既玄又妙的名字來哄抬身價。明亡後進入清朝，徽墨依然獨霸，這種風氣持續下來。康熙年間執業界牛耳的曹素功，在得到康熙賜墨名「紫玉光」後，更推出如：天瑞、天琛、蒼龍珠、青麟髓、千秋光、豹囊叢賞等許多名品。圖五兩錠「天琛」，一錠是本色，另一錠則為雪金，由於墨是方柱型，因此四個面都有得看。

「天琛」指天然所產的珍寶，製墨家以此命名，說明他認為此產品像是巧奪天工，值得珍愛。這錠天琛是市售品，一般而言，市售品的銷售期會延續多年，因此通常不寫年號。因為若寫上年號，以後每年在製新墨時，都要換掉刻有年號那一面的模子，徒增麻煩。但這錠天琛卻註記了乾隆壬子年造，雖不知背後的特別原因，但可相信它在曹素功的心目中還滿突出的。

壬子年是乾隆五十七年（西元一七九二年），也就是乾隆派大將福康安、海蘭察率軍平定尼泊爾入侵西藏的那年。這是乾隆第十次用兵獲勝，他因此自稱「十全老人」，非常

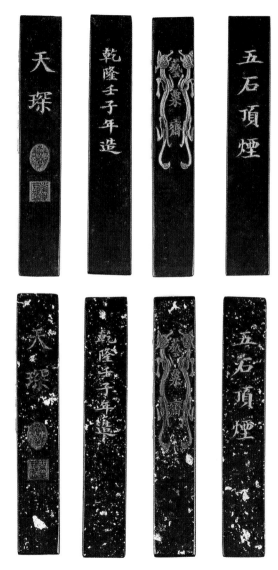

圖五　天琛墨

左墨正面墨名下鈐圓印「曹素功氏」，方印「萬古超今」；背面鏤雙螭拱「藝
粟齋」，兩側分寫「乾隆壬子年造」及「五石頂煙」。長寬厚 10.4x1.6x1.6 公分，
重 50 克。

得意。福康安和海蘭察在之前的一七八八年，曾率軍到臺灣來平定林爽文之亂，兩人搭擋征伐從東海到西陲，看來還真有一套。

▌天膏：似藥非藥

除了寥天一和天琛，加個天字來彰顯其身價的墨，還有一錠「天膏」（圖六），聽起來像是中藥。事實上，中藥裡確實是有一劑叫「霞天膏」的，它以黃牛肉熬汁成膏，號稱可治陳痼積痰。墨裡面也另有以「天膏」為名的藥墨，不過眼前這錠天膏墨應是純供書寫用。墨以天膏為

圖六　天膏墨

正面墨名，下寫「徽城汪近聖按易水法製」，背面「煙而煙烟而非烟玄而玄玄之又玄以為膏也鮮以為墨也研以為傳也仙是以系之曰天徽城汪近聖監製」，印「汪」，「近聖」；側「汪近聖製」，頂「桐油煙」。長寬厚 9.8x2.3x1.0 公分，重 34 公克。

名，早在明朝就已出現，萬曆年間的葉玄卿就曾製過。圖六這錠是清朝時的產品。

它是徽州名家汪近聖，依古易水製墨法所製。採用桐油煙，煙質看起來比上面幾錠差些，原始製品應該較好。它的銘文仍然像充滿繞口令式的玄機，「玄之又玄」這個詞再度出現，想來總是寄望能激發讀書人的想像，提高買氣。

天上有神仙，神仙想必也要寫字，那他所用的墨，該叫神墨對不對？地上的墨，如果自認品質跟神墨一樣好，該叫什麼？總不能也叫神墨吧！叫「神品」好嗎？圖七裡有錠神品墨，看看它是否名副其實。

這錠神品，與前面的第二錠蒼璧一樣，是由與汪近聖齊名的汪節菴所製。為了要多強調墨的神性，它在正面墨名之下，加上太極八卦圖；並在背面的頂端，鏤上臥著似綿羊的怪獸。墨不算特出，但上面的圖案和銘文可真了不起，因為整個華夏文明的精髓：太極、河圖、八卦、羲皇（伏羲）、乾坤、大道、天人等等，通通一網打盡。背面最後一句話的

　　華夏文明對玉的珍愛，在眾多古文明裡，可說獨一無二，不過這並不妨礙對稀有金屬

良玉精金：珍貴如玉似金

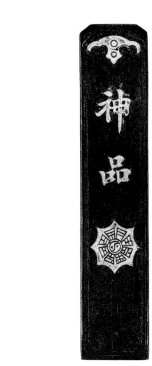

圖七　神品墨

正面墨名，下有太極八卦圖，背面「先天有太極河圖洩其真八卦羲皇立乾坤變化呈文章包宇宙大道透天人佳劑品題處掄元即此神」。側寫「歙汪節菴造」，頂端「油煙」。長寬厚 9.8x2x1.1 公分，重 34 公克。

意思是：用這錠墨來寫文章，就可以靠它考上功名（佳劑品題處，掄元即此神）。這說明了它之所以要納入那麼多古文明的詞，乃是讓它像個真正的神品，從而對使用者產生加持，藉此吸引學子的注意和購買。

的重視。如同其他文明，華夏文明對金子也同樣珍愛，因此出現了許多含金帶玉的名詞，隨手拈來有：金玉滿堂、金玉良緣、金玉之聲、金枝玉葉……。既然金和玉如此珍貴，那麼好的墨，自然也免不了以它們為名。

圖八所現的良玉精金墨，就是一例。墨面漆衣如玉，又配以雪金，恰好與名字相符，顯見用心。

圖八　良玉精金墨

正面波浪紋邊框，墨名下寫「胡開文法製」；背面鐫菊花插長瓶內，左寫「笑傲風霜六十老人胡國賓畫於申江」，側邊「查二妙堂友記」，頂端「超漆烟」。長寬厚 9.5x2.4x0.9 公分，重 30 公克。

這錠墨的菊花瓶圖，是當時六十歲的胡國賓先生於上海（申江）所畫。事實上，製作這整錠墨的墨模上的印版雕刻，也是他刻的。他是胡開文家族的一分子，從小就進入雕刻墨印的行業，且畢生投入

無悔。最初只幫胡開文墨肆雕刻，成名後也幫過曹素功及其他墨肆來刻。由於他長期寄居上海，使得他能藉雕刻的機會，交往到上海許多為墨作書畫的名家，如任伯年、曹肖石、錢慧安及胡公壽等。他除了雕刻外，還能書畫，想必與此有關。

胡國賓還有個傳奇，他曾為他的老鄉胡適家雕刻過。民國六年胡適獲哥倫比亞大學博士學位後，到北京大學任教，隨後回家鄉徽州績溪結婚。老家為他準備的新房裡有十二扇落地隔扇門，上面滿是陰刻的蘭草，氣韻生動、格調清雅，落款的正是胡國賓。胡適幾年後所作的詩歌《希望》，第一節起始有「我從山中來，帶著蘭花草。種在小園中，希望花開好。……」很可能就有胡國賓所雕蘭花的影子。

胡適的小詩在他逝世多年後，沒想到竟被引用譜出校園名歌《蘭花草》，出銀霞唱紅，風靡海內外。但胡適子孫想必沒分到任何版稅，胡國賓更是無人聞問了。

▉ 比金子還貴的墨

製墨名家對自家好墨的自豪，可用程君房的一句話來作總結。他曾說：「我墨百年，

可化黃金。」這可不是他極端自負，因為當時的大書畫家董其昌曾為他背書說：「百年之後，無君房而有君房之墨；千年之後，無君房之墨而有君房之名。」如今雖然用墨的人少，但對古墨的珍寶，卻與日俱增。君房之墨，君房之名，都會永垂不朽。

西元二○○七年六月在上海的一場拍賣會裡，程君房有一錠比較不出名的小作品「赤水珠」，呈十二弧圓型，直徑七公分多，竟拍賣出四萬五千人民幣（約新臺幣二十二萬五千元）的高價，的確比金子還貴。他的話，可一點也沒亂說。

5

Chapter

| 第五章 |

只給皇上用的墨
————— 御製

明代以前的政府體制，跟歐洲多國在立憲前的君王內閣制相近。皇帝是國家元首，宰相像內閣總理。記不記得諸葛亮在〈出師表〉裡雖對後主劉禪說：皇宮和相府都是一體，賞罰褒貶不應有差別（宮中府中，俱為一體，陟罰臧否，不宜異同），但從它的字裡行間卻透露出，兩者某種程度上是相對抗衡的。

然而到了明朝，朱元璋這位出身小和尚的乞丐皇帝，對宰相總不放心，乾脆廢掉由他來身兼二職，這可是真正的專制獨裁。但是皇帝一個人搞不定那一大票滿腹經綸的大臣，再加上天天跟他們虛耗，哪有時間享樂？這樣當皇帝還有什麼樂趣？於是明朝中期以後的皇帝，乾脆重用身邊宮廷體系內的太監、錦衣衛等不學無術的人，成立了特務機構——東廠、西廠、內廠等，來對付百官臣僚。太監與大臣們整日鬥來鬥去，卻不知鬥到最後，便宜了滿清。

因此，明朝皇宮裡的日常事務跟對外採買，都是由太監主持，免得大臣囉嗦，像皇帝書寫用的墨，就有專職的工匠來製作。據說早在唐明皇時代就設有「墨務官」，來幫朝廷製墨，但似乎不歸太監管，爾後南唐製墨名家李廷珪父子孫三代都當過這官，他們有一款墨名為「供御香墨」，應該是供李後主專用。

皇上用墨，七十七人服務

除了墨務官，宮廷內還有多少工匠幫忙製墨？以明朝為例，在太監主管下，墨匠人數膨脹得嚇人，想必是人多好浮報濫帳。當時宮內製墨，是由赫赫有名的司禮監主掌，司禮監本是負責皇帝的文書、印璽、宮內禮儀等，但因皇帝號令百官天下，都經它手，使得它的地位權力凌駕其他太監機構，並且足以和內閣首輔匹敵，碰到昏庸的皇帝，權力甚至超過首輔。有名的權宦如王振、劉瑾、馮保、魏忠賢等，都做過司禮監的頭頭，製墨的人在他們庇蔭之下，偷雞摸狗，吃香喝辣，又哪會少呢？

司禮監既管皇帝文書，那皇帝要臣下看的書，它也得負責，因此它下設「經廠」，好印刷皇帝令頒的書，這導致它有理由多用工匠。明嘉靖十年（一五三一年）曾清查過宮廷內的工匠人數，確定在職有一萬二千多人。其中司禮監占比近十三％，將近一千六百人，而在經廠內負責箋紙、裱背、摺配、刷印、黑墨、筆、畫、刊字等工匠就占了八成，用了將近一千三百人。想到這是個近五百年前的印刷廠，分工之細，實在是世界印刷史的奇蹟，只是衡量它的效率，跟民間比，說不定也是負面的奇蹟！

當時經廠裡的黑墨匠有七十七人，規模驚人。黑墨匠原是製墨來供印書時使用，但既然皇帝的書寫用墨也是司禮監負責，乾脆就近讓黑墨匠多做一些。只是印書的墨可以即做即用，不需要取名字；給皇帝用的可不成，該有個專用有力的名詞，好體現皇帝的天威。

「御墨」一詞，似乎最早出現在明朝宣德年（西元一四二六至一四三五年）製的「龍香御墨」（圖一），猜想是因當時的司禮監正開始要露臉，才把簡潔的御墨兩字，專用在給皇帝的墨上！太監的善於逢迎拍馬，絕不含糊。

那麼多的專職墨匠，每年該製了不少御墨，留存到現代的該有很多吧？

抱歉，很少！原來到明朝後期，皇帝怠惰，以致用墨不多，墨匠當然跟著偷懶。其後又經歷李自成大軍的洗劫和

圖一　宣德元年製龍香御墨
長寬厚 13x4.6x1.2 公分，重 82 公克。

放火燒皇宮，以及乾隆時曾把宮內的破損明墨搗碎，重新和劑做成所謂的再和墨，都造成明代御墨的浩劫。現今北京故宮的藏墨超過五萬三千件，但明朝御墨恐怕不足百件。

到了清朝，皇帝勇於任事，康熙在內務府（大內總管）下設御書處，沿續管印書和製墨，開啟了清朝御墨製作和收藏的輝煌歲月。

◤ 大內製墨也有ＳＯＰ

幫皇帝製墨，可不是隨隨便便就能交差。皇帝用它寫字時如果運筆不順，寫出來的字不漂亮，要找藉口都可歸責於墨不好，火大之餘很可能就有人頭要落地。因此為求自保，製墨的工匠很早就推出皇家製墨的標準製作程序（ＳＯＰ）──《內務府墨作則例》。按照這份經過內務府長官核准的ＳＯＰ來製墨，出了問題，大家一起扛。

這本ＳＯＰ文字簡潔，總共不到兩千字，內容分兩章：

1. 墨作章：敘述製墨前的準備工作，規範墨作這個小部門的組織編制為十六人；執掌

是專負責製造獨草墨、三草墨、朱砂墨、燻烟、漂硃等，隨交隨辦；並規定製墨時，要到內務府的那些部門（庫房）去領取所需各項原材料和工具。

2.做墨定例章：說明在製作各種墨時，各自所需的原料、配料、用量、使用工具和消耗品的品項用量、及所製出的半成品及最後成品的產量等，最後再就破裂墨的收拾黏補，以及墨模的製作等，加以補充敘述。

譬如在製作獨草墨時，SOP就規定：

燻（取）煙：用桐油四百斤、豬油二百斤、煙草二斤（燃燈草用）、蘇木三斤（煤桐油用）、生七二斤（煤豬油用）、紫草二斤，這樣做，一斤油可得到三錢的煙粉（炱），所以總共可得到一百八十兩重的煙粉。

用膠：廣膠十斤，泡製三次，熬水燉膠用白檀香十二兩、排草八兩、零陵香八兩、濾膠用棉子一兩、過膠用白粗布一丈，如此每一斤廣膠可得到淨膠十二兩，共可得到淨膠一百二十兩。

合墨：用金箔六百張、熊膽四兩、冰片十兩、麝香五兩、糯米十五斤、熬水燉膠蒸墨用煤八百斤、炭二百四十斤、收拾做細用的銼草一斤，可得到三百兩的墨；不過在修整過程中會有耗損，最後可實得墨二百八十五兩。

這份ＳＯＰ清楚地列舉所用的各式原料，施工用的輔助材料，以及各料的分量。更有意思的是，它還把半成品及最後成品該有的產量，也標示出來，以利杜絕暗扣，便於控管。

若進一步細讀內文，可看出這份ＳＯＰ有不少務實之處：

規範墨作組織精簡分明：才十六人，比明朝時的黑墨匠七十七人少太多，而每個人的職掌都列出。

工料分離：負責做墨的，不經管原材料和消耗品。

說明清楚：製墨種類雖多，各類墨用的原料也大同小異，但仍各自說明清楚，不加省略，避免混淆錯亂。

此外，不止做新墨，也兼維修舊墨和製作墨模。

再者，還可看出這份ＳＯＰ經過幾次更新。它在乾隆七年三月前的舊版，涵蓋面小；之後增添〈乾隆七年三月照南匠徽墨法做獨草墨〉；接著又有新增，及後續更多的加入。

即使更新的頻率不如現代，也反映出當時已有的先進觀念。

大內高手按照ＳＯＰ做出來的墨，是什麼樣子？會不會貴氣逼人？

這錠清楚標明為內務府製的御墨（圖二），是康熙二十四年（一六八五年），清朝首次戰勝沙皇俄軍，攻下雅克薩城的大振國威年所製。它規矩方正，除了兩面都有的螭（沒有角的龍）紋邊框外，沒有別的裝扮修飾，絲毫不鋪陳誇張，想必很投康熙崇尚儉樸、不務浮華的個性，墨匠也因此可稍微輕鬆些，不用花心思去過度雕琢，也不必繽紛五彩的裝飾成墨。

相同風格的還有御製「寶翰凝香」墨（圖三），墨的正背面都有寬的內框，框內的紋飾用幾何紋，另外墨的兩面細邊框和中間開光處都上漆，但在頂底側邊則維持淨素本色，這種型式在乾隆年間頗為常見。

快雪堂在北京的北海公園，是稀有的楠木大殿。當年乾隆皇帝得到元代書法家趙孟頫臨摹王羲之的〈快雪時晴帖〉石刻後，特別取書帖中「快雪」兩字來題寫殿名，並將得到

的石刻鑲嵌在殿內東西兩廊內壁上。去北京旅遊時，可別忘了到此小歇，幫自己添些文化氣息。

▋因循製墨，缺乏變化

在大內當差製墨，只要皇帝不挑剔，看來不止是製墨的方法遵照SOP就行，連墨的樣式都只需要幾個樣，翻來覆去照著做即可。當然，上面的皇帝名號跟紀年可得注意隨時代更換，否則腦袋還是有危險。

圖四這錠御墨，乍看之下，會覺得很像圖二的墨。但其實是內務府幫康熙

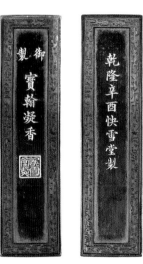

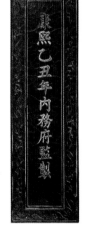

圖三　御製寶翰凝香墨

正面橫書「御製」，下寫墨名，印「快雪堂製」。背面「乾隆辛酉快雪堂製」。長寬厚12.5x3.2x1公分，重60公克。

圖二　康熙乙丑年內務府監製御墨

正面「御墨」下，印「天府永藏」，背寫「康熙乙丑年內務府監製」。長寬厚22x6.4x2.3公分，重488公克。

和乾隆兩位祖孫，在相隔六十年的時候，所製作的同款式御墨。之間些許的差別在：圖四的墨較大，四個邊角內縮，並且注意到把康熙兩字換為乾隆，僅此而已。

乾隆幼年獲得康熙寵愛，被康熙接入宮中撫養，這在康熙的近百個孫子中是得天獨厚。而他之前，也只有康熙的太子有過這種榮譽。康熙最後廢掉太子而讓乾隆的父親雍正繼承，有野史說是幫這位寶貝皇孫鋪路，因此乾隆一生視康熙為偶像。內務府看準了推出此墨來博他歡心，既省事不花腦筋，又幫忙慎終追遠一番，狗腿功力十足。

圖四　乾隆乙丑年內務府監製御墨

和圖二同款式，只是尺寸略大，且四角內縮。

食髓知味，同樣的事在道光年間再度出現。圖五的「御用文煥齋摹古寶墨」是橢圓柱形，樣式是從康熙年就設定。康熙年的墨，兩面分別題上「御用淵鑑齋摹古寶墨」及「雲漢為章大清康熙年製」；隔代的乾隆朝也跟進有「御用淳化軒摹古寶墨」及「雲漢為章大清乾隆年製」字樣。

道光年的這錠墨繼續遵古法炮製，另一面同樣是「雲漢為章大清道光年製」，雲漢是銀河、天河。《詩經‧大雅》有句話：「倬彼雲漢，為章于天。」本意是說：廣大的銀河，是天上華麗的文采。但被引申為：皇帝的文章寫得像天上的銀河一樣，輝煌燦爛，夠讓人作嘔的吧！但是皇帝愛聽，大臣愛講，千穿萬穿，總是馬屁不穿，難怪大家都想當皇帝或總統！

至於墨上的「御製」和「御用」字樣，與先前的「御墨」有何區別？據說御製和御用，百分之百是大內所製，而且標示御用的，只有皇帝能用。至於其他冠上「御墨」二字，則有很多是內務府委外的產品。只是堂堂大內製墨，為何需要委外？

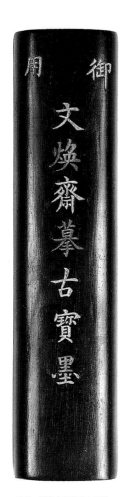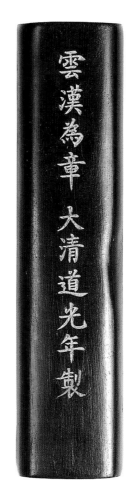

圖五　御用文煥齋摹古寶墨

橢圓柱型，正面墨名，背寫「雲漢為章大清道光年製」。長寬厚
11.5x2.7x1.4公分，重 62 公克。

▌徽墨進京，大內製墨出新意

從前面幾錠墨的樣式可知，由於大內製墨原來是搭配宮中的經書印刷，以致習慣把墨做得方正規矩，題字也儼然跟印書一樣。加上長期缺乏切磋砥礪競爭，使得因循守舊，日漸怠惰，照著SOP而食古不化。這在自命不凡的乾隆上臺後，那會滿意？尤其他又常收到大臣進貢的徽墨，款式新穎墨色光鮮。相較之下，令他對這些吃皇糧的越看越火。但人家可是遵照核定過的SOP辦理，沒功勞也有苦勞，殺他們也解決不了問題，只會凸顯自己量小。怎麼辦？

於是乾隆六年（一七四一年），徽墨名家汪近聖的次子汪惟高和另一位夥伴應詔入宮，開始對宮內墨匠展開「在職訓練」，教習製墨三年。起初當然免不了受到白眼排擠，但名家一出手，便知有沒有。從此大內製墨脫胎換骨，多有佳作。感恩之餘，才在SOP裡記上「乾隆七年三月照南匠徽墨法做獨草墨」一筆。只是徽墨法到底給大內製墨帶來那些改變？是品質變好？還是外觀亮眼？

從SOP可知，在製作獨草墨時，徽墨法跟大內的用料幾乎相同，只在個別分量上小

有差別。如廣膠、麝香、冰片的用量多，而熊膽的用量較少等。但在徽墨法中特別標明：用玉泉山水，可見水質的純淨對墨有影響。

這些固然有助改善墨的品質，但真正讓徽墨在大內露臉的，是它打破單調枯燥的形制，帶來富麗堂皇和璀璨風華。徽墨進京後，御墨開始出現山水、花朵等圖案，形制改變，用色也變得活潑，呈現迥然不同的風格。

圖六　赤壁圖御墨

正面額珠，下橫寫「御墨」，再下墨名，印「掬水月在手」；背鏤赤壁賦情景；側「大清乾隆年製」。長寬厚 11x2.8x1 公分，重 52 公克。

例如，乾隆年間製的赤壁圖御墨（圖六），背刻一葉扁舟泛江，船夫撐篙，二人坐談甚歡。水波不興，山壁環列，恰如蘇東坡〈赤壁賦〉內的情景。墨身光勁，紋理細緻，觸手滑潤，富麗而不失高貴，光鮮

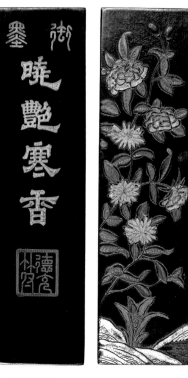

圖七　曉艷寒香御墨

正面橫書「御墨」，下「曉艷寒香」，印「德充符」，背鏤花卉，側「大清乾隆年製」。長寬厚 19.5x5.3x1.8 公分，重 288 公克。

藏的同名同型墨大，有可能是後代仿製。

從這兩錠同型墨來看，經過徽墨法調教的大內製墨，跳出了舊有框架：書體上，不再是唯一楷書；題裁上，日趨多元；圖案上，雕刻靈巧用色開放。民間的活力生機，就像一陣春風，但春風吹過，究竟能留下多少痕跡？守舊的大內，睜開眼皮後，是醒過來還是再度好眠？

中流露品味。

同是乾隆年所製作的「曉艷寒香」御墨（圖七），也延續相同的改變，墨名以隸書書寫，背面花葉繁茂，色彩繽紛，所畫像是芙蓉、菊花以及下方石蒜類的花朵。它的尺寸較故宮所

落日無餘暉

徽墨進京縱使帶來新意，但大內製墨畢竟如圈養的牛馬，養尊處優，跑不快也跑不了，乾隆之後就少有佳作而逐漸淡出。從同治到宣統年間，能見的內務府製墨，出現在李正平的《明清古墨研賞》書內：其一是同治年間的十二瓣南瓜形御墨，與宣統年間的橫長方形的「贈花曲」，它們的特殊造型和內容彩飾都充滿了濃濃的喜慶味道，是在徽墨的禮品墨中所常見到的，說明了它們應該是內務府委外的產品。

想來大內製墨也自知無法媲美徽墨，只要皇帝不要求，還是藏拙點好。再說，發包給徽州墨肆，既輕鬆又可以打官腔，又可能有回扣，何樂而不為？安逸的環境加上僵硬的體制，怎麼會有持續的創新動力和競爭力？

辛亥革命後，整個清廷都下臺一鞠躬，長達千餘年的大內製墨也跟著進入歷史。隨後更令人遺憾的是，書寫工具快速揚棄毛筆，整個製墨行業衰退衰退再衰退，如今只有走書畫專業利基市場的製墨才能存活。國粹工藝，不重視研發與時俱進，不講求效率拓展行銷，即使如御墨般受保護，也無法抵擋時代潮流而不被淘汰！

最後來個小小的猜謎遊戲。請看這錠小巧喜人的御墨（圖八），它背面的「內殿輕煤」四字，說明是用大內上好的煙粉所製。正面中間凹下稜線的兩側，鏤有細密雲氣紋。整體設計不俗，簡潔有力中流露出昂然高貴、孤芳自賞的氣息。然而它沒提供何時製造的資訊，猜猜看這是何時造的？

有個線索，就是它有個姐妹品，形制相同，差別僅在該墨的「內殿輕煤」四個字下面，多了兩行字「大清乾隆年長春園精造」【註1】。所以可確定該姐妹品是乾隆年間所製。但是沒寫製作年分的這錠是在姐妹品之前，還是之後所製的呢？

多方查閱，有報導說它是康熙年製的。猜想會做此判斷，是因它那已標註為乾隆年製

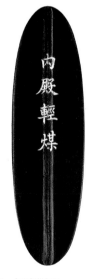

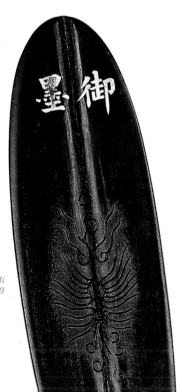

圖八　內殿輕煤御墨

通體漆衣葉形，正面中稜線兩側有雲氣紋，背面墨名描金。長寬厚9.6x2.7x0.9 公分，重32公克。

的姐妹品，顯然是模仿這錠墨而造。因此本墨只有可能是康熙或雍正年所製，然而雍正當皇帝僅十三年，且刻薄寡恩、嚴厲肅殺，極少見有雍正年號的墨，故合理的推論，此墨是康熙年所製。

註1：長春園是圓明園的附園，由乾隆皇帝下令修建。他建此園的目的，是準備在他歸政當太上皇後，於此頤養天年。園中有組俗稱西洋樓的歐式建築，是由歐洲傳教士蔣友仁、郎世寧等設計監造。前幾年瘋迷國際拍賣市場的十二銅獸首（鼠牛虎兔……），就是來自西洋樓中海晏堂前的水力鐘。不幸的是，全園在一八六○年英法聯軍入侵北京火燒圓明園時被毀。

6

Chapter

第六章

好產品不怕被模仿
—————— 思齊

孔子說：「見賢思齊，見不賢而內自省。」意思是：

「看到比自己好的，要跟他學習，希望跟他一樣好；而看到不如自己的，也要自我反省，是否跟他一樣有待改進之處。」這該是非常好的修身之道，是不是？

在製墨這個行業裡，似乎就流行這種見賢思齊的做法。因為不少製墨者，為了要學習（或沾光攀附）其他成名的墨肆，於是把自己的店名取成相似的。乍看之下，有魚目混珠的效果。這在現代可是會引起商標訴訟的，但在清朝，沒有相關的法律規範，社會輿情也能接受。大家在乎的是，這些想沾光攀附或是想見賢思齊的墨夠不夠好，有沒有壞了被學習者的名聲？

被沾光的墨肆，以曹素功和胡開文兩家為主，而胡開文的追隨者尤其多。這未必是胡開文墨在當年的市占率較高，或品質較好。因為當年只有口碑，可沒人作市場調查。有個可能是：在製墨業裡，姓胡的比姓曹的多，因此以胡開文作命名榜樣，順理成章。

既然追隨者眾多，我們得先對曹素功和胡開文有點認識，看他們為麼會變成別人想沾光、學習的老大哥。

曹素功：墨中閃耀紫玉光；胡開文：鋒頭嶄露國際化

曹素功，徽州歙縣人，本名聖臣，素功是他名號之一，常用在所製墨上，因此也變成他的墨肆名。其實他的店有個名字叫「藝粟齋」。

生於明朝末年的他，是清朝順治年間的秀才，因成績優異，到北京的國子監讀書，具備「貢生」資格。然而當時滿清入主中原為時不久，官場十分難為，他只好返鄉以製墨為業。由於他在配方、造型跟品質上都注意講究，使得做出來的墨廣受好評。康熙皇帝到江南巡視時，他獻上一套集錦墨，康熙使用後發現寫的字泛出紫色光芒，非常高興，於是賜名該墨為「紫玉光」，令他聲名大噪。而他家的墨業代代相傳，直到一九五〇年代，綿延約三百年。由他所製的兩錠不同造型「青麟髓」墨（圖一），可看出形制典雅，作工精細，用料講究，充分顯示出名家風範。

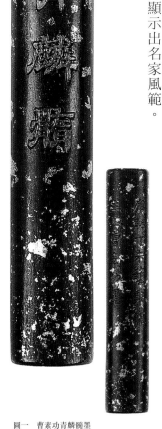

圖一 曹素功青麟髓墨
左墨楷圓柱形雪金，背寫「康熙丁未藝粟齋主人曹素功墨」。長寬厚10.2x1.8x1公分，重26公克。右墨正面額端鏤團龍，背面楷圓金圈內寫「古歙曹素功仿易水法墨」，長寬厚11.7x0.8x0.9公分，重40公克。

至於胡開文，實際上是招牌名。創辦人胡天注（另傳原名胡正），是徽州績溪人。乾隆年間原在他人墨肆當學徒，因工作勤奮被老闆看上招為女婿，繼而接管老店，改名「蒼珮室」。據說他在看到南京科舉考場內高懸的匾額時，因上面寫著大字「天開文運」，靈機一動，就取用其中「開文」兩字當招牌，果然對讀書人的胃口，很快就打響名號。

胡開文有靈敏的商業頭腦，注意市場區隔、產品系列完整。高中低檔貨，成套和單獨的，以及貢墨、賞玩墨、禮品墨、文人用墨、市墨等，都面面俱到，從而打下紮實根基。此外他子孫眾多，陸續在長江中下游多處，乃至杭州、長沙、廣州等地開設據點。西元一九一五年，還以地球墨參加在舊金山舉辦的巴拿馬萬國博覽會，獲得金質獎，更增光彩。

試看這錠「紫玉光」墨（圖二），標註有「徽州老胡開文」的名號，是胡開文最早成立的店所製。然而前面說過，紫玉光這個墨名是康熙皇帝賜給曹素功的。現在胡開文也拿來用，是不是想沾光攀附曹素功呢？

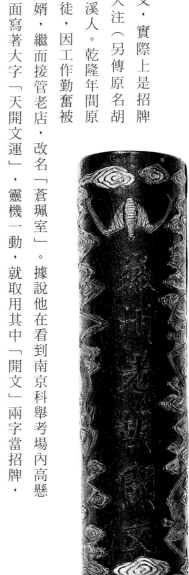

當然，以胡開文是製墨晚輩的身分而言，這種心態的可能性縱使很小，也不容排除。

不過，以胡開文是製墨晚輩的身分而言，這種心態的可能性縱使很小，也不容排除。

不過，當時製墨業的行規是，只要所製墨的圖案設計不同，而且誠實標註製作者名號，則用與他家之墨相同的名稱，是可容許的。胡開文這錠紫玉光墨的圖案豐富生動，有祥雲蝙蝠，金光閃閃，民俗味十足，充分展現出與前面的曹素功墨相異的風格。

以曹素功從康熙年代就已建立的名聲來看，有心學習它的墨肆應該不少。但在藏墨家周紹良的《清墨談叢》書中，僅有曹聖功、曹懋功、曹素文幾家相近的名號，並不算多。猜想或許是有些小墨肆存活時間不長，產品不多，因此沒留下記錄。

而想借助胡開文的墨肆就多了。想來一方面是因胡開文成名較晚，後繼者比較接近現代；另一方面，姓胡的宗族後代人數多，都希望獲得胡開文大老的庇蔭。於是看得到的相近名號就有：胡開沅、胡開益、胡開明、胡學文、胡同文、胡秀文、胡正文、胡詠文、胡元文等等，可介紹的當然比較多一些。

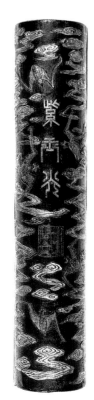

圖二　胡開文製紫玉光墨

圓柱形，正面墨名，底飾祥雲蝙蝠，背寫「徽州老胡開文」。長 20 公分，直徑 4 公分，重 390 公克。

▸ 曹素文：用心的學習者

首先來看這位名字很像曹素功的曹素文所製的「瀘繪」墨（圖三）。它呈橢圓柱型，正面以草書寫的墨名，蒼勁有力，上下各有一螭俯視仰望，神態自然威猛，色古香帶冰裂紋，是錠不錯的墨。

這錠墨上有個非常少見的「瀘」字，它的發音和意思都跟「法」一樣，是個古字。而組成瀘字部分的「廌」（ㄓ），是遠古傳說中有角的神獸，據說能分辨出對錯曲直。因此遠古在審理案件時，若是案件錯綜複雜審不清楚，就得把這隻神獸請出來。牠會用角頂出罪犯，讓他無所遁形。從而傳到現代，海峽兩岸許多法院的門口還立有廌的石雕（常被誤雕成獅子），象徵法律會像牠一樣判定曲直。瀘繪兩字在一起，代表法治的意思。由此可推測這錠墨大概是民國初期軍閥動亂，法治不明時所產製。

曹素文是曹素功的弟弟所開的墨肆嗎？

看起來很像，但想來不是。有網路資料說他是曹素功以降的第八代子孫，道光、咸豐年間的人，但以當時人凡事注重避祖先名諱的習性看，這種可能性極低。另外在網路上還

可看到，有清乾隆年徽州曹素文製的「千秋光」墨。各種兜不攏的說詞，使我們猜想他是個見賢思齊者，該不離譜。

曹聖文：精緻有規矩

看到這個名字，可能會說：「它跟曹素功只有姓相同，怎能就下結論，說它想占曹素功便宜呢？」這話有理。總不能說任何姓曹的製墨者，都是別有居心的吧！

然而別忘了在前面介紹曹素功時，曾指出素功是他的號，而他的本名叫聖臣。換句話說，曹素功就是曹聖臣。從這點看，說曹聖文有見賢思齊的心態，就不是無中生有了吧？

圖三　曹素文製灕綸墨

正面墨名，背寫「徽州曹素文造」，上下各鏤一螭。長寬厚 13.4x2.5x1.8 公分，重 78 公克。

現存曹聖文的墨還不少，這錠卦墨（圖四）的造型中規中矩，正面上端用線條編成「曹」字，墨名和八卦圖案則塗上金色，相當用心。

曹素文和曹聖文這兩位學習曹素功所製作的墨，都還可取，沒給曹素功漏氣。無緣的是，還沒找到另外兩位同好──曹聖功和曹懋功墨肆的產品，有點遺憾。

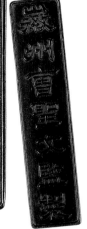

圖四　曹聖文製卦墨

正面上端「曹」字、下方墨名及八卦圖，再下「同治辛未仿唐人法製」，背寫「徽州曹聖文監製」，側「新安著一室墨品」，頂「五石頂煙」。長寬厚 10.8x2.5x1.2 公分，重 46 公克。

胡開明：產品線多元

胡開文的創始者胡天注一族，是徽州績溪上庄的望族，提倡白話文的胡適先生，也是當地人。績溪的農業環境不佳，使得多數鄉人都得出外謀生。胡開文墨肆起初成立時就設在休寧，而非績溪。他的同族後輩在光緒年間成立胡開明墨肆時，也是遠到浦口（現屬南京）開店，之後傳了三代。

胡開明的產品不少，手邊有它的龍門墨、書畫墨、九霄雨露墨、天然如意墨、教育墨、勝利墨等，都是市售品，墨質大多普通。由於少見文人找它訂製的墨，似乎意味它的規模較小，不受青睞。

倒是這錠雪金「蘭煙」墨（圖五），可能是胡開明的精品。它呈橢圓柱形，從色澤光潤、煙質膠合各方面來看，

圖五　胡開明製蘭煙墨

正面墨名，印「開明」；背面「徽州胡開明法製」；頂端「文琳氏墨」。長寬厚12.4x1.2x0.9公分，重60公克。

頗有可觀。

蘭煙之名來自古詩詞，表示芳香的煙氣【註1】，猜想胡開明在製作此墨時，裡面摻了些特別香料，因此取這個名字，只是時隔多年，現在已經聞不出來了。

▉ 胡秀文:以規模見長

以蘭煙來做為墨的名字，胡開明並不是首創者。事實上曹素功和胡開文等多位名家，早就有這個名字的產品，胡開文的其他思齊者當然也不落後。譬如這錠胡秀文的蘭煙墨（圖六），是圓柱形，比圖五裡的要更高更大。它品質不差，光潤黑黝，值得收藏鑑賞。

由文字和印章可知，這錠墨是一家叫胡竹溪的文具店，委託胡秀文墨肆製作的，而胡秀文墨肆此時

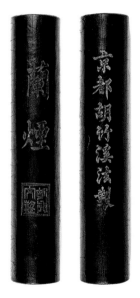

圖六　胡秀文製蘭煙墨

正面墨名，印「胡秀文製」;背寫「京都胡竹溪法製」，頂端「沛蒼氏」。高 16.4 公分，直徑 3.2 公分，重 200 公克。

已傳到下一代的沛蒼氏。以產品來看，胡秀文的規模可能比胡開明來得大些。

▌胡學文：品質、設計大有可觀

胡開文在乾隆中晚期自立門戶後，逐漸打響名號，而第一位有心學習者，可能就是胡學文。因為在周紹良的《清墨談叢》書中，列有胡學文在嘉慶九年（一八〇四年）所製的墨，當時胡開文的創始人胡天注還沒過世呢！

胡學文的墨極受好評，許多文人都委託它製作冠有自己名號的墨。有錠在道光年製的競秀草堂藏煙（一品元霜）墨，無論在品質、圖案、設計上，都亮人耳目。再看一錠湛華堂主人珍賞墨（圖七）不僅造型典雅，而且煙粉細密、膠

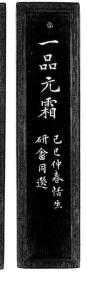

圖七　胡學文製湛華堂主人珍賞墨

兩面寬邊框內有回紋飾；正面墨名，背面額珠下寫「一品元霜」，「己巳仲春恬生研畬同選」；側邊「古歙胡學文監製」，頂端「五石頂煙」。長寬厚10.9x2.7x1.1公分，重50公克。

質純清，令人把玩再三，不忍釋手。

墨上面的文字顯示，這是恬生和研畲兩位贈送給湛華堂主人的墨。標記的己巳年，是嘉慶十四年（一八〇九年）或同治八年（一八六九年），現在很難查出湛華堂主人、恬生和研畲是誰？不過這錠墨還有個姐妹品，在其他書上及網路上可以看到，是胡開文製作的。形制相仿且正反面文字完全相同，有意思吧？

據說湛華堂主人是乾隆時的舉人袁穀芳，恬生則是道光年的舉人陳璪，此墨製於嘉慶十四年。然而乾隆之後是嘉慶，再之後才是道光，如此一來，就是道光年的舉人陳璪，在嘉慶年訂製此墨，好送給乾隆年的舉人袁穀芳。換句話說，也就是孫子輩的，在父親輩的時代，為祖父輩的來訂製墨。這可能嗎？看來考證功夫還得再深入些。

▶ 胡萃文：懂得投市場喜好

胡萃文這家墨肆不知何時成立，有書上提到在民國二十四年（一九三五年）時，它是徽州歙縣仍在經營的少數墨店之一。它的墨不多見，猜想可能是因規模不大，產品有限，

且大多是消耗品，缺乏傳世精品。

倒是有錠它所製的大富貴亦壽考墨（圖八），值得一看。墨做成文鎮（或書鎮）的樣子，

圖八　胡荽文製大富貴亦壽考墨

正面鑲金色火珠紅蓮於浮雲上，下寫「大富貴亦壽考」，印「仿易水法造」；背鏤紅牡丹綠葉倚太湖石；一側寫「書萬卷時披讀際風簷賴鎮肅」（指此文鎮，可在讀書遇風來搗亂時，鎮肅住風），下題「胡荽文法／造」，印「仿」與「古」；另側上書「寶鍔」，下鏤寶劍（代表武）。長寬厚 22.3x5.1x2.8 公分，重 460 公克。

體型大且重。墨質普通，工也不夠精細，好在它原來就不是供書畫用的，不須講究。胡荽文這錠墨可說俗氣，標榜富貴壽考、文武雙全來招徠顧客。使得它適用的年齡層廣，又投人性所好。換句話說，它的產品風格是不曲高和寡，也不含蓄做作，單純小本經營的樣子。這該是它在許多墨肆都已關門的一九三五年還存在的原因。

胡同文：有模有樣的老店

放在今日，一個新墨肆要以「胡同文」當作註冊商標的話，通過的可能性微乎其微。

因為乍看之下，它與「胡開文」太像了。然而它卻真正是個老店，而它的五百斤油墨（圖九），看起來有模有樣，不比胡開文的一些產品差。五百斤油，代表墨所用的煙極細極好。

是指燃燒五百斤油後，只取最細的那一百兩煙炱來製墨。

胡同文墨肆的創始者，也是徽州績溪人，胡天注的同族。它問世很早，嘉慶年間在績溪上庄成立，是胡姓唯一開設在故鄉的墨肆。之後遷到休寧屯溪。民國十八年四月，土匪朱老五火燒屯溪時【註2】，胡同文的店主臨危不亂，指揮全店人員奮力救火，終能免遭大難，成為屯溪的少數倖存商店。一九五六年，中共推動全行業公私合營，胡開文與胡同文等多家墨肆合併為

圖九　胡同文製五百斤油墨

正面墨名，背寫「新安胡同文仿南唐李氏法造」，一側「集賢堂珍藏」，另側「徽州胡同文造」。長寬厚 8.8x2.3x1 公分，重 34 公克。

「屯溪徽州胡開文墨廠」，才結束胡同文長達一百五十年的事業。

▌胡詠文：沾了光，還是不起眼

想沾光的製墨者多了，總有些會被淹沒在時代潮流裡。製作「江夏鄭氏吏皖時製墨（不貪為寶）」（圖九）的胡詠文，就是一例。它因在這錠墨的側邊留下名號，才不致湮滅。但有關它的身世來歷、事蹟產品等，卻無法再多加說明。（第十章〈來上公民課〉裡，會簡單提及此墨的教化功能。）

細看這錠墨，煙質工藝雖有模有樣，但造型設計普通，邊框

圖十　胡詠文製江夏鄭氏吏皖時製墨
正面墨名，背寫「不貪為寶」，側寫「徽州胡詠文製」，頂「五石頂烟」。長寬厚 9x2.3x1 公分，重 34 公克。

紋飾不見新意，鏤刻配色乏善可陳。而訂製墨的湖北（江夏）鄭氏，當時在安徽（皖）擔任公職，但似乎是掌理文書的吏，還不能稱為官。人不見經傳，恰好呼應胡詠文的不起眼與不見蹤影。

胡正文：太平天國戰後應運而生

最後再看一位胡正文，對他所知也不多，有人猜測它是同治年間成立。因為從咸豐四年（一八五四年）到同治四年（一八六五年），太平天國多次進出徽州，原有的墨肆遭受沉重打擊，少有存活。於是戰後冒出許多小墨肆來滿足市場需要，胡正文和前面談到的胡秀文、胡萃文，乃至胡詠文，都有可能是這樣應運而生。

圖十一　胡正文製龍文雙脊墨
雙面雲紋，鏤見首不見尾之神龍，正面墨名，背「徽州胡正文按易水法製」。長寬厚 6.4x2.9x1.1 公分，重 22 公克。

胡正文題銘的小品「龍紋雙脊」墨（圖十一）。墨質普通，是集錦墨裡的一分子，供把玩用。此墨的形狀和名字，都取材於南唐製墨名家李廷珪所製同名墨。傳說中李廷珪的龍文雙脊墨是上品，專供南唐後主李煜使用。胡正文此舉，似有取巧之意，好在它也請過負盛名的墨模雕刻家胡國賓之子胡松濤來刻模製墨，透露出這個墨肆不會太小。

◤ 誰來登高一呼

由於這些想沾光攀附的墨肆，產品都有可觀，看來在製墨這個古老的行業裡，還真做到孔子所希望的見賢思齊，實在難能可貴。促成的原因想必很多，考慮製墨是種文化事業，而且大部分墨肆經營者有同宗關係，加上同為徽商，才能訂下層層無形規範，促使從業者循規蹈矩，愛護羽毛。徽商在過去之所以能稱雄中國商場多年，從徽墨這些見賢思齊墨肆的產品可見端倪。徽州人對傳統的執著，值得尊敬佩服。

這也無形中顯現出，傳統的鄉土及宗族觀念，在過去法律體系和行政規範不夠完整的年代，對建立社會道德觀念與維護社會秩序的貢獻。如今我們有各級警政、法院和檢察機

它是受西洋銅版畫的影響而製。它就是萬曆四十六年（一六一八年）出版的，方瑞生著《墨

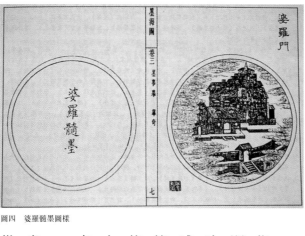

圖四　婆羅髓墨圖樣

海》書內的婆羅髓墨（圖四）。

書內說這幅墨的圖像描繪的是佛教聖地婆羅門（泛指印度）。但仔細看，它四周的雲氣和下方的門牆，明顯有中國風，而上方的主建築，卻是西歐地中海一帶的味道。一些西方銅版畫的表現特徵，如：建築物的立體感、透視感、明暗處理等，全都浮現。所以不論是主建築的風格或是其表現手法，都與該書其他墨上所顯示的傳統國畫法有明顯差異。至於墨的命名，則反映出當時人對世界地理的無知，以為婆羅門（印度）就包括了西方所有地方。

這幅銅版畫的圖樣從何而來？為何出現在《墨海》書中？方瑞生是何許人？婆羅髓墨是否在出書時已經問世？是誰製作的？

前兩個問題還沒任何答案。倒是方瑞生的平生有些記載，他和程君房、方于魯一樣，都是徽州人，能文善詩，酷愛製墨。所編寫的《墨海》，和程方兩位的書合稱明末三大墨譜。

但他的書內，另刊載有程方兩位書內所無的其他古墨圖樣。他製作的墨頗獲好評，只是比起兩位前輩，略遜一籌。

幾年前在拍賣市場上，曾出現婆羅髓墨的清朝仿品。因此婆羅髓墨極有可能在方瑞生編著《墨海》時，已然問世。雖不確知墨是否為方瑞生所造，但可肯定的是，在《程氏墨苑》刊載了西洋寶像圖後，已然對當時的製墨業造成影響。相信是從程君房的墨肆開始，興起採納西洋風入墨的做法。九館神龍墨，極有可能是個實例。

▌十二生肖時辰墨上的西洋鐘

不幸的是，隨著清朝取代明朝，加上天主教士捲入康熙的傳位之爭，雍正元年（一七二三年）頒令禁止天主教，扼殺了西洋風在中國的擴散。即使到乾隆時代，情況也沒好轉。乾隆五十八年（一七九三年），英國使節馬戛爾尼勛爵（George Lord

圖五　十二生肖時辰墨

正面金圈內寫蟠螭紋拱衛之「御製」，圈外反時針方向寫著「子丑寅卯辰巳午未申酉戌亥」；再外三圈共七十二字，從上方正中開始，併同十二時辰各字可為七言絕句：「四庫搜經史集子絕勝書畫收張丑壬天翬彥聚清寅……」；反面為十二生肖與西洋鐘的鐘面數字。直徑9.4公分，中心厚約1.1公分，重98公克。

Macartney）萬里迢迢來觀見乾隆，希望在北京開設使館，並大幅改善通商條件。卻被當頭潑冷水說：「中國物產豐盛，什麼都有，根本不需要洋人的貨來互通有無。」這話出自乾隆君臣當然很爽，只是過了僅僅五十年，他的孫子道光就得吞下苦果。因鴉片戰爭慘敗，在一八四二年被迫簽下《南京條約》，割地（香港）、賠款、喪權（領事裁判權）、通商（五口通商），樣樣都輸。

乾隆在說大話潑馬戛爾尼冷水時，不知腦海裡有沒有浮起，西洋自鳴鐘最早是由利瑪竇獻入皇宮的影子？他最崇拜的祖父康熙用自鳴鐘來對時，好把握時間處理公務，甚至寫過一首〈詠自鳴鐘〉的詩【註3】；而乾隆自己，也同樣寫過詩來讚賞自鳴鐘的巧奪天工【註4】。

來看一錠鐵餅型的墨（圖五），它明顯帶有西洋風。因為在墨背面正中，能清楚看到用羅馬數字標記從一到十二的時刻，以及西式的指針，就像個鐘（錶）面一樣。而在每個羅馬數字時刻的外圈，則是阿拉伯數字的五、十……直到六十，顯然是標示分鐘。再外些則出現十二生肖的鼠牛虎兔等一圈，表

示對應的子丑寅卯等時刻。基於此,我們姑且稱之為「十二生肖時辰墨」。

但是實際上這錠墨的意義不僅僅在凸顯西洋時鐘。因為在它寫滿字的正面,有一首很難懂的詩:「四庫搜經史集子絕勝書畫收張丑木天羣彥聚清寅⋯⋯」除了第一句,根本不知所云。好在從第一句的「四庫」兩字,可以猜想此墨跟乾隆一朝編撰的四庫全書有關。

沒錯,這錠墨來自一套五錠的乾隆御製墨。原來乾隆在命令數百大臣花了十多年工夫編成四庫全書後,再接力繕寫出四套,好分別收藏在皇宮裡的文淵閣、圓明園的文源閣、承德避暑山莊的文津閣以及瀋陽清故宮的文溯閣。乾隆自滿之餘,除了為四庫全書題作一首總詩外,又為藏書的四閣個別題詩。然後對應他這五首詩,製出一套五錠的「御製四庫文閣詩墨」。圖五這錠墨上所載,就是乾隆作的總詩。有人說乾隆的詩很多都難懂難讀,看了這首,應會深有同感。

這套詩墨裡,其他四錠上鏤的都是國畫式的藏書樓閣。只有在圖五的總詩墨上,繪上西洋鐘的圖樣,顯示乾隆對西洋鐘的喜愛。然而相信在乾隆內心深處,仍絕對視它為奇技淫巧,才會有回覆馬戛爾尼的自大言語。閉關自守忽略他國,無論在古代或現代,無一例外,都會導致慘痛不堪的後果。

這錠墨煙質細膩、光澤柔順，是當時徽州著名的汪近聖墨肆所製。可惜從照片圖上，很難看清它兩面都有的精細回紋邊飾，這兩環紋樣寬僅〇‧二三公分，連續不斷地摺成回字形，圖案規則大方，纖巧秀麗。

回紋是有三千多年歷史的傳統裝飾圖樣。但令人驚訝的是，它可不是華夏民族的獨特創意。因為在古希臘藝術中，也常見這一類的紋樣設計。那這錠墨上的回紋，能否歸之於西洋風呢？在缺乏強有力的旁證下，不能驟下斷語。倒是另外有錠墨上面的紋樣，肯定來自西方。

▶ 搭配西番蓮紋的古龍香劑墨

「龍香」二字被用作墨名，從唐明皇時代就有了（詳見《墨的故事‧輯一：墨客列傳》「唐玄宗與龍香墨」一文），此後屢見不鮮。如明朝宣德年間，也出現龍香御墨。以下這兩錠「古龍香劑」墨（圖六），並非來自皇家，而是嘉慶年間（一八一〇年）在徽州任官的顏用川（本名汝楫）所訂製。它出自清朝四大製墨名家之一的汪節菴，想必用料不凡，

圖六　古龍香劑墨

正面墨名，背寫「嘉慶庚午顏用川製」，側邊寫「歙汪節菴造」，文字均以西番蓮紋環繞。左墨長寬厚 9.3x2.3x1.1 公分，重 34 公克；右墨橢圓柱型，長寬厚 11.5x2.8x1.4 公分，重 65 公克。

才敢取上這很有身價的墨名。

這兩錠墨除了形狀有異，其餘用字圖飾都一樣。仔細看它們的光澤紋理，輕撫它們的平滑細膩，間或聞聞淡淡清香，古墨的魅惑，油然而生。

兩錠墨最大的亮點，在於它們的紋飾。那些圍繞著墨兩面的字、從字下面的花朵往兩邊上下伸展的藤蔓紋飾，名為西番蓮紋，可知它是從西方傳來的，

但是配在這墨上，絲毫不顯得突兀錯亂，反而增添幾分悠雅跟華麗。

西番蓮是什麼？恐怕大多數人都不清楚。但若說百香果，相信大家都聽過。

沒錯，百香果乃是西番蓮科龐大家族裡

的一支，它的原產地在南美洲，後經西班牙人帶進歐洲，明清之際再傳入中國。當時的工匠在原有纏枝紋的基礎上，根據西番蓮的實物模仿改進，所得出來的西番蓮紋廣受歡迎，被用上多種紅木家具的雕刻，以及許多瓷器、琺瑯器、漆器、刺繡等的裝飾上。如家中有些古董家具和古玩，不妨仔細瞧瞧，說不定可找到相似的西番蓮紋。

至於臺灣的西番蓮，是在二十世紀初由日本人引入。目前在低海拔的野外，常見的西番蓮科植物有百香果、三角葉西番蓮以及毛西番蓮，都是原產於南美洲的外來品種。經過多年，它們現已演變成歸化種。也就是說，它們已在野外建立起穩定的族群，能自行繁衍下一代。植物能如此融入，人種何嘗不是如此？

地球造型墨

清嘉慶之後，可能是因西方帝國主義的侵略日盛，激起民眾反感，也讓士大夫階級裡的保守勢力抬頭，墨上面的西洋風一度絕跡。直到慈禧太后跟國人道別後（一九〇八年），才再度看到胡開文墨肆的地球墨（圖七）帶有洋味。

圖七　地球墨

兩面分繪東半球和西半球圖形，刻經緯線，標註地球儀上常見各大洲、各大洋、南北極等。圓邊刻「A MEMORIAL FOR PANAMA EXHIBITIONON U.S.A. 1915 MANUFACTURED BY HU KA WEN, THE FIRST ESTABLISHED FACTORY, HSIU-NIN, ANHUI, CHINA.」直徑12.2公分，中間厚1.6公分，邊緣厚1公分，重328公克。

地球墨是以油煙製作，原來全部塗金。它呈現鐵餅狀，卻設計了個厚邊。使它穩重厚實又兼顧圓形球狀，可見胡開文在設計上的用心，構思出這種造型來融合傳統的圓墨和地球儀。

墨的兩面分別是東半球和西半球圖形。上面有清楚的經緯線，並且標註了地球儀上常見的各大洲、各大洋和南北極等。特別值得一提的是，這錠墨在中國領土範圍內，標註了安徽省、蒙古、西藏。以凸顯此墨製造於安徽省，並強調當時在列強覬覦下的蒙古和西藏，是中國的一部分。充分反映當時人在列強欺凌下，油然而生的愛國心。

幾乎在所有談墨的書裡，講到胡開文時都會提及這錠墨，把它當成招牌商品來看待。主因是，它是第一個以地球為造型的墨，再加上它曾參加國內外的大展並獲獎，為製墨業及國家增光！

它第一次參展，是一九一〇年在南京舉辦的南洋勸業會，獲得優等獎狀。這一年是滿清最後一年，隔年孫中山先生革命成功，民國建立。因此這是清廷首度舉辦，也是唯一一次的大型工商博覽會，重點在提倡實業。之所以冠名為「南洋」，緣於發起人是兩江總督端方，當時他身兼「南洋大臣」。

會場占地一千多畝，先後開設三十二所展館，除蒙古、西藏、新疆外，各省和十四個國家地區都參加並提供展品，號稱達百萬件（實際十萬多件）。會期長達半年，吸引了三十多萬人參觀。當時還是青少年的魯迅、茅盾、葉聖陶等作家，都曾興奮參觀並寫下激勵文章。

到國外參展，則是一九一五年在美國舊金山舉辦的世界博覽會，全名「慶祝巴拿馬運河開航太平洋萬國博覽會」（Panama-Pacific International Exhibition）。主旨在慶祝美國興建的巴拿馬運河於前一年通航太平洋，其次為展現舊金山已從一九〇六年的大地震中完成重建，於是大肆舉辦並廣邀各國參加。而中國在推翻滿清後，恰好也想在國際上曝光，展現新中國的新氣象。於是在北洋政府積極參與下，展覽館占地達五萬平方公尺，與日本館大小相同，於參展的三十一國館中名列最大。建築則以北京故宮太和殿等為藍本縮小仿

建（圖八），並圍上城牆，壯闊驚人。

地球墨就是在經北洋政府農商部評選後，與徽州的茶葉、瓷土等，加上其他地區的酒類（汾酒、茅臺、五糧液、張裕葡萄酒等）、家具、紡織品等展品，出自全國共四千一百七十二個製作展出單位，到舊金山呈現給世人。

而所有參展品由大會的評審團分門別類評選後，共頒發二萬三百多枚獎章和二萬五千五百多張獎狀。中國展品獲獎章一千二百多枚及更多的獎狀，地球墨據稱得到金質獎。墨的圓邊刻上的英文字，就清楚標記上：紀念一九一五年美國巴拿馬展覽會，中國安徽休寧胡開文起首老店製。（有種說法，這些英文字是在參展回國後，新造的地球墨上才加的。）

有趣的是，當年臺灣在日本統治下，所產的烏龍茶也被日本選出參展。日本館內還設有提供試飲烏龍茶的茶屋（圖九），在身穿和服的小姐招呼下，許多洋人入內品嘗烏龍茶的清爽。

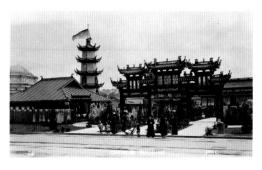

圖八　1915 年舊金山萬國博覽會中國館

閉關自守。面對國際競爭，一定要面對它擷取所長、精益求精、創新再創新，才能與時俱進，不被顛覆。

註1：記載漢代官秩執掌的《漢官儀》一書提到，每月賜給尚書郎一錠大墨、一錠小墨：「尚書郎起草，月賜隃麋（古地名，漢朝時當地產墨，因此變成墨的代名詞。）大墨一枚，隃麋小墨一枚。」

註2：林麗江，〈晚明徽州墨商程君房與方于魯墨業的開展與競爭〉，《法國漢學》十三（二○一○），頁一二一──一九七。

註3：康熙〈詠自鳴鐘〉詩：「法自西洋始，巧心授受知，輪行隨刻轉，表指按分移。絳幘催曉，金鐘預報時。清晨勤政務，數問奏章遲。」絳幘，指戴紅頭巾的宿衛武士。

註4：乾隆描寫自鳴鐘的詩：「奇珍來海舶，精製勝宮蓮。水火明非藉，秒分暗自遷。天工誠巧奪，時次以音傳。鐘指弗差舛，轉推互轉旋……」

8

Chapter

| 第八章 |

星星知我心

——————占星

耶穌會教士湯若望（Johann Adam Schall von Bell）躺在床上，悲傷的望著窗外殘月繁星。順治皇帝來看他，叫他「瑪法」（滿語，親切的老爺爺）的情景還在眼前，但此刻他只能無助的聽憑權臣鰲拜發落。消息傳來，已被革除欽天監監正（國家天文臺臺長）職務的他，將遭受到最殘酷的凌遲處死。

以他日耳曼人的個性及才華，絕對能為自己辯護、推翻這個判決。想當年他曾獲大明崇禎皇帝頒賜「欽褒天學」匾額；也曾在闖王李自成軍進北京後，持刀斥退想來搶劫他住處的亂兵，並隨後與李自成有過長談；更與大清在北京的第一位皇帝順治建立深厚友誼。從順治元年起就負責欽天監工作達二十年的他，怎會被算學不精的漢人天文曆學家給告倒呢？

無奈他已高齡七十三歲，信任他的順治過世了三年，繼任的康熙才十一歲，大權被順治臨終吩咐的顧命大臣鰲拜把持。更慘的是，他又中了風，半身不遂，說話不清，多半時間都得躺著。想為自己辯護，可真力不從心啊！瞄著曾守望了多少個晨昏的星月，他喃喃自語：星星，你們可知道我的心？

雖然躺著，腦筋可沒閒著：日月星辰的運行、日月蝕和彗星的出現、四時節氣的變化，

無不了然於胸。這是天文學、科學，它們與地上的人事物沒有牽連。但為什麼這些聰明的漢人滿人，一定要把天文星象跟政治、社會、宗教綁在一起？又為什麼要假天文曆法及宗教之名來迫害我？

忽然，腦海裡閃過利瑪竇這位啟發我來中國的老前輩。他在明朝沒當過官，卻贏得許多大官的尊敬，死後榮獲萬曆皇帝允許葬在北京。利瑪竇還在一六○五年結識了製墨大師程君房，並贈送有天主圖像的銅版畫給程君房，供他收錄在《程氏墨苑》中做為墨樣。雖不知是否製成墨過，但光憑書的廣泛流傳，就對傳教工作大有幫助。怎麼我湯若望就沒想到藉著文人所愛的墨，來傳播我在天文星相上的研究成果，趁機把基督的福音植入行銷呢？!

▉ 天上星辰與人間英雄

湯若望在中土住了四十多年，順治皇帝時官至一品。但在那帝王將相、才子佳人主宰的時代，有多少人能接受並認同他實事求是的精神？古代中國人對天地人之間帶有迷信的

複雜情懷，恐怕是導致他晚年悲慘遭遇的主因。

古早時中國人就已對天上的日月星辰展開觀測。當時為了認識星辰和觀測記錄天象的方便，把天上相近的幾個恆星納為一組並命名，這樣的恆星組合稱為星官。各個星官所包含的星數，少到一、兩個，多可到幾十個。到明朝末年，星官的總數已超過三百個。

相較於現代天文學的星座，星官各自的範圍較小、數量較多。因此古人又把星官劃分為三垣和二十八宿等較大的區域。三垣是：紫微垣、太微垣、天市垣；二十八宿則分組為北、東、南和西方各有七宿【註1】。

除了幫星星分組命名，古人對星星還有浪漫的憧憬。像偉大顯赫的人物，通常都被對應到天上的星辰。譬如皇帝對應到紫微星，大詩人李白是太白金星下凡，關公和狄青是武曲星下凡，白蛇傳裡許仙和白蛇所生的兒子是文曲星下凡等。看過《水滸傳》的人一定都記得，書中主角梁山泊一百零八位好漢，是天罡星三十六星和地煞星七十二星下凡。

而升斗小民，雖沒偉大的出身，卻依然跟星星密不可分。接觸過紫微斗數的人都知道，它的理論是：人出生時的星相，決定人的一生命運。這是因為星相的運轉排列有一定的次序，相應之下，人會受到這個次序的影響。所以分析出生時的星相，就能推斷人身命運的

好壞和發生的時間。聽起來很奇妙，不知道您相不相信呢？

基於這分對天文星相的敬畏、迷惑、幻想、企盼，自古以來就留下許多傳說吟詠。最有名的，是寄託在牛郎星和織女星的愛情故事。如漢朝的《古詩十九首》內的：「迢迢牽牛星，皎皎河漢女……」[註2]

另外北斗星也是熱門主題。像唐朝描寫大將軍哥舒翰鎮守邊疆，使吐番不敢越界的〈哥舒歌〉：「北斗七星高，哥舒夜帶刀。至今窺牧馬，不敢過臨洮。」

就連孔子也說，若能以仁德治天下，則眾人對君王的信任敬服，就像眾星自然圍繞拱衛著北斗星。（為政以德，譬如北辰，居其所而眾星拱之。）

對天文星相有如此根深柢固的思維，導致在製墨業蓬勃發達的明代晚年，簡單的龍螭圖案已不能滿足市場口味時，一類新的圖案墨就此誕生。

▶ 天文星宿，墨業新產品

萬曆年間出版的程君房《程氏墨苑》和方于魯《方氏墨譜》，都載有許多星相圖的墨樣。

圖一　程君房製紫微垣墨樣

譬如說《程氏墨苑》有：紫微垣、太微垣、天市垣、二十八宿（共二十八幅圖）、格澤星、五星聚奎、文昌宮等；《方氏墨譜》有：紫微垣、日重光、胃之宿……等，琳瑯滿目，圖案設計也頗為講究，非常可貴。

試看《程氏墨苑》的紫微垣墨樣（圖一）。古人認為紫微垣之內是天帝的居住處，皇家的內院。除了皇帝之外，皇后、太子、宮女都住在裡面。它包含二十位星官（從中央往右反時針計數【註3】：這些星官各有執掌，如勾陳是天帝的正妃；四輔是天子的四個臣子；華蓋是帝王用的傘形遮蓋物。

這個墨樣應該製成墨過，可惜至今沒看過它的實品或圖片。所幸《程氏墨苑》內還有二十八星宿的墨樣，找到三錠循此的後仿品（圖二，三，四）。

奎宿符墨（圖二）的正面，大字標出它的主要星官：奎。古人形容它「腰細頭尖似破鞋，一十六星繞鞋生」還真貼切。奎宿是西方白虎

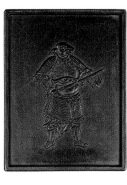

圖二　奎宿符墨

正面繪奎宿十個星官，背鏤奎宿天將星君。兩側分寫「奎宿符」，「程君房造」。長寬厚 9.7x7.5x1.9 公分，重 174 公克。

七宿之首，奎星官又叫天豕（天豬），因此奎宿天將星君是豬頭人身。他原本管人間武庫、兵甲、戈矛、風雨、雷電等，身著盔甲手持長劍，威風凜凜。只是不料因為跟另一個「魁」字發音相同，兩者逐漸混淆，導致奎星變成跟魁星一樣，也管文運，成為學子膜拜的對象之一。

角宿是東方青龍七宿第一，星官由兩顆恆星組成。古代把這二顆星看作天官的兩扇大門，因為日月五星的運行路線——黃道，就是從這二星之間穿過。角宿符墨（圖三）呈圓形，背面的角宿天門星君管人間將軍、兵甲、雨澤、延生、農田、耕稼。不過看墨上的星君盤膝坐在花叢中，左手執長柄的含苞蓮花，很難產生這種連想，反而覺得像是愛好大自然的得道成仙者。

再來看畢宿符墨（圖四）。畢宿是西方白虎七宿中的第五宿，主星官「畢」有八顆星，形狀像小叉子，也像英文字母 Y，當然也像畢這個字。由於主管邊兵和弋獵，以至墨背面

圖三　角宿符墨

正面繪角宿十一星官，背鏤角宿天門星君。兩側分寫「角宿符」和「程君房造」。直徑 9.9 公分，厚 2.1 公分，重 176 公克。

圖四　畢宿符墨

正面繪畢宿十四星官，背鏤畢宿天耳星君。兩側分寫「畢宿符」和「程君房造」。長寬厚 8.9x7.6x2.1 公分，重 174 公克。

的畢宿天耳星君手持寶劍，跨著像麒麟的怪獸，怒髮衝冠，赤膊要上陣征伐或是出獵的英姿。

這三錠墨應是清末民國初年的仿品。但無論是墨模的雕刻、原料的選擇，製作的工藝，光澤氣味和手感上，都還讓人愉快喜悅。若有真品，已是四百多年前的古董，保存不易。

在真品不敢想也不可求的情況下，這三錠墨不失為可接受的替代品。另外，不知你有沒有察覺，墨裡每位星君的體型，與它所代表星宿形狀，還蠻相近的。如今的西洋星座不也如此？

▌天文垂曜，拍皇帝馬屁

古人稱太白星（金星）、歲星（木星）、辰星（水星）、熒惑星（火星）、鎮星（土星）這五顆離地球最近也最亮的星星為五星、或五曜。加上太陽星（日）、太陰星（月），合稱七曜。曜的本義是日光，後來擴充稱日、月、星這些明亮的天體都是曜。聽過日本人稱每週七天為日曜日、月曜日、火曜日、水曜日、木曜日、金曜日、土曜日嗎？其實也由此而來。

想到天是曜的所在，沒有天，就不會有曜。因此當皇帝被稱為天子時，就少不了歌功頌德之徒發明一句「天文垂曜」來拍馬屁，吹捧皇帝如同天一樣大放光明，照耀萬民。再來要談的清朝郎廷極進貢給康熙的天文垂曜墨（圖五），就是這個用意。

圖五　天文垂曜貢墨

正面墨名，背繪十顆星，下鏤靈芝祥雲，兩側分寫「康熙癸巳年」、「漕運總督臣郎廷極恭進」，頂「漆烟」。長寬厚 9.5x2.3x1 公分，重 32 公克。

製作此墨的康熙癸巳年（一五十二年，西元一七一三年），已近康熙晚年，看來他此時對於臣下的諂媚已不太反感。郎廷極有滿州旗籍，隸屬於皇帝自己掌管的上三旗中的漢軍鑲黃旗，獲得關愛。很快升到江西巡撫、兩江總督，最後任漕運總督，是主管大運河沿線和運糧的肥缺。現在江蘇淮安市，還留有明清時期的漕運總督官署建築，規模大，保存好。

郎廷極在康熙四十九年任江西巡撫時，就進貢過墨，看來沒不良反應，因此再來歌德一次，可惜過兩年他就病死在任上，沒有福氣來享受更大的加官進爵。接替他擔任漕運總督的，是被康熙稱為江南第一清官的施世綸，鄭成功的叛將施琅的兒子，也是曾拍成電視劇的《施公案》書的主角。

郎廷極有位族兄郎廷佐，比他更有名，是清朝的第一任兩江總督。順治十五年（一六五八年），當鄭成功十幾萬大軍包圍南京時，郎廷佐堅守城池並設計詐降，最終擊

敗鄭軍。而他的戰勝，沒想到竟促使鄭成功把反清復明的根據地轉向臺灣，從而趕走荷蘭人，最後又經由施琅之手，讓臺灣回歸中土。你說歷史的發展神不神奇？

▆ 魁星墨，許一個金榜題名的未來

天文垂曜是皇帝專用的，可不能用在自己的墨上。而一般讀書人在還沒考取科舉功名前，總希望博個好彩頭，於是有魁星墨的出現。

由曹端友製作的魁星墨（圖六），非常精美。他是曹素功的九世孫，在太平天國戰爭時，將曹素功墨肆由徽州先遷到蘇州，再遷到上海，重整旗鼓的大功臣。到光緒十三年（西元一八八七年）時，他的製墨事業達到高峰，這錠魁星墨充分反映出他高超的工藝和對品質的講求。遺憾的是，墨上對魁星的讚語，有些字看不懂；至於墨上側邊寫的「師竹齋」，似為當時寓居上海的著名書畫家任松年（號松道人）的書齋名。

魁星，原稱奎星（注意，不是奎宿），指北斗七星的第一至第四顆星。然而在道教信仰裡說，奎星的排列形狀彎曲，像文字之書，於是被有心人認為是主宰文運之神，又稱大

魁夫子或大魁星君。這一來，要參加考試的學子無不尊敬。尤其在考季，擠破頭也要去拜拜，跟它相關的典故傳說很多，主要是「魁星點斗，獨占鰲頭」。

　墨上的魁星點斗圖像，是民間流傳最普遍的版本。它是從魁星這個字的形狀演進出來的：有個鬼，向後彎起一隻腳，捧起一個斗，於是整個字寓意出魁星的造型。這斗被認為是裝墨的墨斗，捧在左手，右手抓支筆，用以點名考中上榜的學子。至於魁星的相貌，則因這鬼字而有些猙獰。

　魁星還單腳站在一隻鰲魚的頭上，象徵「獨占鰲頭」。這是因古時候皇宮大殿的臺階的正中央石板上，雕有龍與鰲（大龜）。唐宋時，所有考中的進士都要站在臺階下迎榜，只有為首的狀元可以榮耀地站在大龜上，這一來就有「獨占鰲頭」來代表考中狀元的吉祥用語。

圖六　師竹齋藏墨：魁星墨

正面上端鐫雙螭相對，尾向下拉成邊框，框內額珠下寫「魁星魁星主文明欽陰隲全功名……光緒十三年八月上浣曹端友精製」，背面「天」字下繪北斗七星，鐫魁星踢斗圖佔鰲頭圖。側凹槽內寫「師竹齋藏墨」，頂寫「上頂煙」。長寬厚 11.5x2.8x1.1 公分，重 52 公克。

這錠墨應該是供銷售的市墨，一般而言品質普通。但因它的銷售對象鎖定應考學子，家庭經濟能力通常不錯，在應考時會講求筆順跟寫出來的字好看，更想搏個吉利，因此墨肆會特別把這種墨做好一點，價錢高些。墨頂端的「上頂煙」字樣，就是這個用意。

魁星相關的觀念，在科舉時代非常普及，因此幾乎各地都有膜拜魁星的寺廟建築，臺灣也不例外。像在澎湖馬公的文石書院、臺南赤崁樓的文昌閣、雲林臺西的明聖宮、新北市樹林的鎮安宮、淡水的魁星宮、以及臺北市的文昌宮、萬華龍山寺等多處，都有奉祀。其中以淡水魁星宮最為奇特，除了主神魁星外，還奉祀了先總統蔣中正王爺，像一般王爺般他頭戴著帝冠。民間信仰的活力發想，令人嘖嘖稱奇。

▰ 日月合璧五星聯珠，是吉是凶說不準

夜晚天空群星來去，各有各的運行軌道，此起彼落。因此要一些特定的星，同時出現在天空某個角落，相對難得。古人就觀察到「參」（在獵戶座）和「商」（在天蠍座）這兩顆星，永遠不會同時出現。詩人杜甫從而留下「人生不相見，動如參與商」的詩句，感

嘆人生的無常及好友相聚的可貴。

因此當幾顆很亮的星球（大致是靠近地球的其他太陽系行星），同時聚在天空裡的一小塊區域，甚至是某一星宿的範圍內時，古人會對這特殊的現象格外重視而記錄下來。於是出現了五星聯珠或更多星聯珠的講法。

五星，就是我們在前面講過的水星、金星、火星、木星與土星。古代沒天文望遠鏡，因此即使其他較小的行星也聯珠了，古人肉眼也看不到。不像現代天文界，動輒來個九星聯珠（九星指太陽系的九顆行星），嚇死人。

那五大行星要聚到什麼程度，才算是五星聯珠呢？這在古時候沒有嚴謹的定義。但可肯定的是，五星聚得越近，發生的頻率就越小。因此若限定五星相聚時，彼此間的最大分離角度不能超過二十三度，那每千年的平均發生率，約為二十六次，也就是平均約四十年才有一次。由于二十八宿中每一宿的分離角度都小於二十三度，所以五星聯珠聚在某個星宿的機會還更少。

這麼多行星聯在一起，是好是壞？

在西方人的眼裡似乎不好。因為西方電影裡往往用多行星聯珠的現象，導出世界危機，

而要靠男女主角出生入死來加以拯救。如《古墓奇兵》電影裡，女主角蘿拉在九星聯珠時間的逼近下，毀了魔三角也救了世界；另外《雷神索爾2》電影，也在九星連珠時，讓雷神索爾打敗乙太來力挽狂局。

不過香港的星爺周星馳的經典《食神》電影裡，倒是提到九星聯珠為食神史提芬周鋪路，做出一道好好吃的「黯然銷魂飯」，顯示出東西方觀點有別。

在古代中國人眼裡，五星聯珠是吉祥天象，因為它和古代的曆法有密切的關係。當時的天干地支曆法，是以黃帝的即位時間作為起點，定那一刻為甲子年甲子月甲子日甲子時。而據說，那天正好出現五星聯珠，因此五星聯珠成了干支紀年的開端。另外據說之後的堯帝在甲辰年登基時，也出現了五星聯珠。這樣看來五星聯珠跟聖明君主有密切關係，當然成為欽天監密切注意，大臣拍馬屁的重要事項了。

五星聯珠要很多年才出現一次，若再配上日月合璧，那就更難了。日月合璧指的是日蝕或月蝕。發生在農曆朔日（初一）的是日蝕，農曆望日（十五）的是月蝕。換句話說，當日月合璧五星聯珠發生時，離地球最近的七大星體都同時出現在能見天空裡，這可是大作文章的好時機。

這錠標記為清道光辛巳年（道光元年，西元一八二一年）的日月合璧五星聯珠墨（圖七），是依當年詹應甲恭賀道光的墨所仿製。那年三十九歲的道光才登基，就發生這天文異象，是象徵祥瑞的好兆頭。可以想像上表稱賀吹捧拍馬的大臣一定不少。還好道光天生小氣，歷史記載說他的衣服穿破了就打補丁，可能怕大臣跟他要賞賜，才沒大肆慶祝。

製墨家詹應甲是徽州婺源人，乾隆五十三年（一七八八年）的舉人，在湖北省好幾個

圖七　日月合璧五星聯珠墨

正面額珠下寫墨名，背鏤祥雲捧日，下有月亮和聯珠五星高懸海上，側寫「道光辛巳四月朔」。長寬厚 9.7x2x1.2 公分，重 36 公克。

縣當過縣太爺，風評不錯。徽州婺源的詹氏家族有悠久的製墨歷史，從明朝中期以後就名家輩出。詹應甲家學淵源，會製好墨不是偶然。

道光在位三十年，越小氣，國勢越弱。到鴉片戰爭發生後，更是江河日下。所以誰說即位時的日月合璧五星聯珠

是個吉兆？之後他的兒子咸豐上任，太平天國之亂很快發生，英法聯軍火燒圓明園也接踵而來。逼得咸豐逃出北京到熱河的避暑山莊行宮，在位十一年卻總是顛沛流離。沒想到，突然又傳來日月合璧五星聯珠的消息。是嘲弄，還是諷刺？

▋禮親王送給慈禧太后的禮物

咸豐十一年（一八六一年）六月，欽天監上奏：八月初一將有日月合璧五星聯珠的天象。只是當時困在避暑山莊的咸豐帝那有心情？傳旨說，不必宣付史館，也就是說別提了。

他可能有預感，因一個月後，天象還沒發生時，他就病死行宮。那這個天象是吉是兇？該應驗在誰的身上？

由一位禮親王在同治六年秋月定製的日月合璧五星聯珠墨（圖八），可能就是因此而補作的。墨本身略現歲月痕跡，但看得出它墨質佳，工藝好，煙粉清純膠質細密，黑黝具有光澤，沒有辜負製作者胡開文墨肆的盛名。

有關墨的資訊很清楚，卻留下兩個問題。首先，為什麼說這錠墨是補咸豐十一年的天

文而作，難道同治六年秋月就沒這難得的天文異象嗎？再來，禮親王是誰，為何要定製這墨？

翻遍資料都找不到任何記錄，說同治六年有日月合璧五星連珠的天象。既然如此，禮親王要在這年定製這錠墨的目的，就更不單純。

禮親王在滿清皇族裡的位階很高，是所謂的鐵帽子王。這個親王可以代代相傳，不受其他親王每代要降一級的限制。主要是因起始的禮親王代善，是開國者清太祖努爾哈赤

圖八　禮親王定製日月合璧五星連珠墨
墨兩面和頂底均呈弧形，正面墨名，背寫「同治六年秋月禮親王定製」，側「新安胡開文謹識」。長寬厚14x2.7x1.3公分，重76公克。

的長子。他驍勇善戰，在征戰明朝的過程中立下赫赫戰功，才得到這分殊榮。他的封號全稱「和碩兄禮親王」，是唯一在名號裡帶有「兄」字的，說禮親王是首席親王可不為過。

同治時期的禮親王世

鐸，是代善的九世孫。道光三十年，也就是道光朝的最後一年，年僅八歲的世鐸，世襲了禮親王爵位。因此在咸豐朝的十一年裡，他因不滿二十歲，沒能當上什麼大官。不過咸豐死後，慈禧太后要垂簾聽政時，他這首席親王，可顯現出很大的利用價值。在慈禧的安排下，由他領銜奏准了《垂簾章程》，完備了慈禧太后的掌權依據。

此後這位性格懦弱的親王，就成了慈禧的工具，大小事都聽旨辦理，當然官位也越做越大。猜想他會在六年後定製此墨的主要目的，是拍慈禧的馬屁，雖沒明說，但暗指日月合璧再加五星聯珠的祥瑞預兆，是應驗在同治皇帝之母，慈禧太后身上！換句話說，幫慈禧的掌權找個天意。

滿清政府被推翻後，無數的皇家貴族都從此銷聲匿跡，世鐸家本來也不應例外。但沒料到的是，他的孫輩竟出了一位受人景仰、公認為經學大師的「毓老師」。本名愛新覺羅·毓鋆的他，在臺灣講經六十年並創辦奉元書院，桃李逾萬滿政商。他至一○二歲仍講學授課，二○一一年以高齡一○六歲辭世。網路上對毓老師有許多相關報導，很有意思。

天地異象救了湯若望

湯若望沒能抓準中國人賦予天文星象的意義，導致被原在欽天監裡工作的守舊派攻擊，曲解他傳教書裡的話語，渲染他有異心，最後被定罪處死。眼看就要無可挽回時，天地忽然傳出異象，是不是星星終於知道他的心了？

這時天空出現象徵不祥的掃把星——彗星，京師又連續地震五天，宮殿遭到破壞，有的還著火。這是上天對下界不滿的表態，對統治者的嚴厲警告啊！

嚇壞了的滿清統治階層，由順治的母親孝莊太皇太后出面，特旨釋放湯若望，不久病死。但令人痛心的是，同時被判罪的，那些追隨湯若望從事西學的漢人，仍有多人被斬【註4】，更多被革職。這代表深受利瑪竇影響的徐光啟從崇禎年間開始，所精心培養的一大批學習西方數學和天文的漢人專家，徹底被摧毀解體。古老中國剛萌發的科學嫩芽就此凋萎，而再回頭已是百年身。

如今，國人沒有人會對任何天文奇觀抱有遐想，古老的日月星辰傳說，只能從民俗的角度，為我們增添些話題情懷。當它們的運行萬年不變時，文人珍惜的墨，已快速從我們

身邊消失。看到文章裡的墨和上面的天文星象，除了讚嘆它們的精美有趣，不知能否激起一絲絲對往日的憐惜？

註1：二十八宿名

東方七宿：角、亢、氐、房、心、尾、箕。

西方七宿：奎、婁、胃、昴、畢、觜、參。

南方七宿：井（東井）、鬼（輿鬼）、柳、星（七星）、張、翼、軫。

北方七宿：鬥、牛（牽牛）、女（須女）、虛、危、室（營室）、壁（東壁）。

註2：全詩為：迢迢牽牛星，皎皎河漢女；纖纖擢素手，札札弄機杼；終日不成章，泣涕零如雨。河漢清且淺，相去復幾許；盈盈一水間，脈脈不得語。

註3：紫微垣二十位星官及職掌

　　1. 天皇（天皇大帝一星被勾陳所圍，是皇帝的象徵之一）

　　2. 勾陳（形彎曲如鉤，古時被視為黃帝的後宮、天帝的正妃）

　　3. 北極（北極五星，分別為太子、帝、庶子、後宮、天樞）

4. 四輔（天子左右四個輔助之臣）

5. 華蓋（帝王所用的傘形遮蔽物）

6. 六甲（天干地支相配而來的甲子、甲戌、甲申、甲午、甲辰、甲寅）

7. 帝座（即東方蒼帝、南方赤帝、西方白帝、北方黑帝、中央黃帝，位次天皇大帝）

8. 天柱（天帝張貼政令的地方，也負責支撐天地）

9. 柱史（官名，記歷史）

10. 女史（主銅壺漏刻的女官，或指負責王后禮儀的女官）

11. 尚書（官名，掌管文書章奏）

12. 大理（負責審訊的法官）

13. 陰陽德（施惠而不讓人知，或指帝王後宮事務）

14. 右垣（紫微右垣七星，分別為右樞、少尉、上輔、少輔、上衛、少衛、上丞）

15. 左垣（紫微左垣八星，分別為左樞、上宰、少宰、上弼、少弼、上衛、少衛、少丞）

16. 天床（天子的睡床）

17. 內階（連接紫微宮與文昌宮的天梯）

18. 八穀（八穀指稻、黍、大麥、小麥、大豆、小豆、粟、麻，或指管理土地的官員）

19. 天廚（為一般官員而設的廚房）

20. 天棓（象徵在天上守衛紫微垣的兵器）

註4：湯若望曆案裡遭酷刑處死的部分名單

欽天監刻漏科杜如預，五官挈壺正楊弘量，曆科李祖白，春官正宋可成，秋官正宋發，冬官正朱光顯，中官正劉有泰等皆凌遲處死。已故劉有慶子劉必遠，賈良琦子賈文鬱，宋可成子宋哲，李祖白子李實，及湯若望的義子潘盡孝俱斬立決。

9
Chapter

| 第九章 |

當黃白紅藍遇見黑

———————— 融合

選擇題，旗人指的是：一、揮舞旗子的人；二、舉旗走在隊伍前面的人；三、船上揮旗語的人；四、把旗幟做成衣服穿的人；五、以上皆非。

如果選前四個答案裡的任何一個，錯！正確答案是五、以上皆非。

顧名思義，旗人當然跟旗子有關，而且不只一面旗子，竟達八面之多。那麼，是八家將的旗子嗎？嗯，有點接近。這八面旗子和軍事有關，但不是八家將的，他們是由滿清的軍事組織而來。當年滿清的奠基者努爾哈赤為有效動員指揮，把壯丁編組為「旗」來作戰，每旗編制七千五百人。後擴充成八旗，以正黃、正白、正紅、正藍，及鑲黃、鑲白、鑲紅、鑲藍這八面旗幟做為識別。

旗幟的設計挺有趣：正四旗的是純色四邊形，龍頭朝後；鑲四旗的則為五邊形，黃、白、藍三旗鑲紅邊，紅旗改鑲白邊，龍頭都是朝前（圖一）。至於為什麼只用四種顏色？猜想是為了容易辨識、容易記，而且容易製作、節省布料。

圖一　正黃旗與鑲黃旗

有了八旗軍隊，裡面的成員自然就簡稱旗人，連他的家屬子孫，也都成為旗人，除非被除籍，才能脫離這名稱。

但旗人一定是滿人嗎？也不盡然！因為若是僅憑純滿人的八旗軍，人數必定有限，要攻取大明江山絕對有困難。

滿清入關前的領袖有此警覺，於是納編征戰蒙古、大明時，所降伏或俘虜的人進八旗。靠著這支精銳的八旗軍，最後組成八旗蒙軍及八旗漢軍，使得八旗的編制擴增到十八萬人。

加上吳三桂的關寧鐵騎，終能大敗李自成及明朝的軍隊，很快征服全中國。

由此可知，旗人裡也有漢人。只是當他們一被編入某個旗，基本上就不再被認作漢人，而被當作滿人家中身分低下的奴僕，滿洲話稱作包衣。像是紅樓夢作者曹雪芹的先祖原為明朝遼陽地方的官員，在被滿洲俘擄後，編入正白旗，以後他的子子孫孫，都成了正白旗的旗人。

八旗為滿清奪得天下，自然成為政權的核心。八旗出身的子弟，只要略通文墨，就能當官。像乾隆皇寵信的和珅，屬正紅旗，儘管沒考上舉人，卻在進入乾隆皇的侍衛行列後，憑著機靈扶搖直上，最後等同宰相。其他的旗人即使沒那麼好命，只要過得去，當個太平

官還是容易得很。

其中有些派到安徽的，當然不會忽略著名的徽墨，於是，旗人也跟著瘋墨。

▌旗皮漢骨的墨

滿清入主中原後，仿照明朝的官吏制度，但是重要的職位，卻由滿人抓著不放。即使要用漢人，也會擺個滿人在左右來平衡，如中央政府施政的吏、戶、禮、兵、刑、工六部，以前都只設尚書（部長）一人。但清朝卻有滿、漢尚書各一人，連第二把手的侍郎（次長）也是如此。

但在基層負責收稅和行政的，像知縣這種要面對廣大漢人老百姓的官，滿清政府也深知以漢制漢的道理，就多讓給漢人來當。反正他頭上還有層層的總督、巡撫、布政使、按察使、知府、道員等看著，不怕這些漢人知縣作怪。再說，前面提過，旗人之中也有許多出身於漢人的。他們已經過多年的管教考核，忠誠度夠，正是基層官員的最佳人選。

康熙二十一年（一六八二年），被派到徽州歙縣擔任知縣，並留下所製墨（圖二）的

靳治荊，就是具有這種身分的旗人。他祖先是明朝軍官，早年被派到遼東，全家在那繁衍多年後，被日益壯大的滿清俘擄而編入鑲黃旗。要知道在八旗裡，鑲黃旗、正黃旗、正白

圖二　靳治荊墨

覆瓦型，正面寫「康熙歲在屠維大荒落購得仲將古法酌以君房程氏舊傳用紫草鎣葦獨炷燃點每桐子油五石參漆十二得煙百兩入熊膽龍腦麝臍金箔如數於凝清書屋秘製法取吉和煉鐵白中搗三萬杵始成」，背面寫「烟熅一線生微芒日月積累沐紫霜筑之范之鏗珪璋觸石而出沇耿光洋溢藝苑垂芬芳雁堂銘」，方印「黃山長」，「靳氏熊封」。長寬厚 18.6x8.5x1.9 公分，重 484 公克。

旗這三旗歸皇帝親自統率，而且皇帝的旗籍就在鑲黃旗。這就為靳家人往後的發展打下好的基礎。

靳治荊一大家子都享受到當旗人的好處，他的父親和伯父都做到高官。除伯父靳輔曾官至安徽巡撫、河道總督外，他的哥哥靳治揚在福建任漳州知府後，奉命渡海來臺擔任臺灣知府，堂弟靳治齊在他之後也到徽州當過官，康熙帝有一

年下江南並視察河道時，曾召見靳治齊並賜詩給他，為珍藏皇上賜的詩，他在家設置了賜

詩堂，並訂製了「賜詩堂珍藏」墨做為紀念（請見《墨客列傳》第五章〈皇恩浩蕩的墨〉）。

當時人似乎比較理性厚道些，不像現代人動不動就憑著個人情緒，隨興為別人戴上漢

奸、臺奸、直升機、空降部隊等嘲弄貶抑的帽子。因此這些被迫成為旗人的漢人，並沒有

受到在地漢人的排斥。靳治荊的知縣一當就是九年，任內還結交許多明朝遺老，如被明朝

末代皇帝崇禎稱為「忠臣孤子」、誓不任清朝官員的黃宗羲，就曾應他之邀去遊黃山，並

且幫過世的靳父寫傳文紀念，顯示兩人的深厚交情。

靳治荊因地利之便，留下不少墨。圖二是其中一錠，墨的背面是他對墨的詩讚，正面

則敘述他在購得三國時代曹魏大臣韋仲將的製墨古法後，用桐子油、漆、熊膽、龍腦【註1】、

麝香、金箔等材料製作這錠墨，言下之意頗為自豪。只是全文的第一句話「康熙歲在屠維

大荒落」，表示這錠墨製於康熙的「屠維大荒落」年，好奇怪的年分表示法。

原來，這是一種古老的太歲紀年法，來自古人天文學上的歲星觀念。但後來發現這種

觀念有瑕疵，不夠精確，就被天干地支紀年法所取代。然而許多文人或許想顯露他的博學

好古，還是不時引用這樣的紀年方式。這裡的「屠維」和「大荒落」，分別對應天干地支

中的「己」和「巳」，說明這錠墨是康熙己巳年（二十八年，西元一六八九年）所製。

奴才送給王爺的墨

再來看一錠直王府書畫墨（圖三）。這錠墨是康熙四十二年（癸未年，一七〇三年）製作，由徽州府婺源縣的知縣（縣長）蔣國祚監製送進直王府的。墨的品質不錯，但令人好奇的是，知縣跟王爺的差距有如天壤之別，彼此在職務上沒有隸屬關係。蔣國祚為什麼要送墨給直王爺呢？

圖三　直王府書畫墨

正面寫墨名，印「清賞」，背面鏤雙龍頂珠，兩側分寫「康熙癸未仲冬朔旦」及「江南徽州府婺源縣知縣蔣國祚監製」。長寬厚 9.5x2.2x0.9 公分，重 32 公克。

先來探一下直王爺的底。他是康熙皇帝的長子胤禔，在康熙三十七年四月被封為多羅直郡王【註2】，當時年僅二十六歲。由於郡王在所有的封爵中，僅次於親王（通常保留給皇帝的兄弟）；而他又是康熙的二十多個活

下來的皇子中，最早一批封王的，顯然讓他意氣風發。

只是胤禔一生下來，命運就給了他幸與不幸。幸運的是，他雖是康熙的第五個兒子，但前面四位還在吃奶時就死了，於是他成了皇長子，有他特殊的地位；遺憾的是，他的媽媽不是正宮皇后，而皇后卻在兩年後生下弟弟胤礽，而且因為是嫡出，在一歲半時就被立為皇太子，造成他這位皇長子大不幸，只能靠邊站。

胤禔聰明能幹，曾兩度隨康熙出征蒙古叛軍噶爾丹，應該是在軍中表現還不錯，叛亂平定後受封直郡王，代表康熙帝對他的褒獎和信任。然而不知是否因此攪動了他內心中對皇太子地位的非分之想？

偏偏皇太子胤礽不爭氣，也可能是當得太子太久了不耐煩，有些奇奇怪怪的舉動讓康熙不爽，警覺可能出亂，就下令把太子廢掉，這可大大地鼓勵了胤禔。只是他沒抓準康熙的想法，竟然跟康熙說，若要除去太子的話，可不勞康熙自己動手，言下之意是他可代勞。康熙大怒他不念手足之情，加上有人告發說太子的怪異舉止，乃是他叫西藏喇嘛作法所致，更火上添油。

於是康熙宣告他是亂臣賊子，下令剝奪他的郡王爵，然後在府第高牆內幽禁起來，這

時他才三十七歲，正當壯年！郡王僅僅當了十一年，隨之而來的幽禁卻長達二十六年，連雍正當皇帝後也不放他這位哥哥出來，直到雍正十二年才死，終年六十三歲。可憐啊，不幸生在帝王家。

這錠墨製作於他還春風得意的時候。當胤禔被封為直郡王時，也獲封鑲藍旗的旗籍，當個領導。婺源知縣蔣國祚屬鑲藍旗，而且以他漢人的出身，很可能被編入直王府當家奴，換句話說，蔣國祚在胤禔面前是有可能自稱奴才的，因此蔣國祚要表示對主子的恭順而送上此墨。在當時，奴才兩個字並不代表卑下，反而顯示他跟主人家的親密關係，外人即使想拍馬屁也不夠資格來以此自稱。

前兩錠墨都是旗人中的漢人所製。而正宗旗人的滿人當然也不落後，這錠具有特色的福祿墨（圖四），恰是代表。

稱它為福祿墨，是因為墨的主人名叫福祿，他的書齋名為「蘭谷定堂」，多麼有意

味的名字！他是鑲白旗籍，但沒留下什麼顯赫事功。此墨製作的乾隆四十二年（丁酉年，

一七七七年），他即將交卸徽州府通判（地方副首長）正六品的官職，此後就不見下文，

看來辜負他有福有祿的大名。所幸他在墨的兩側寫上滿文，非常少見，也為這錠墨製造出

亮點。而他會這樣做，應與他的專長有關。

原來他出身筆帖式，也就是現代所謂的文書官或翻譯官，是清朝之前各朝代都少見的

官職。這是因為在滿清入主中原後，處處防著被漢人的人海同化，就連文字上也如此考慮。

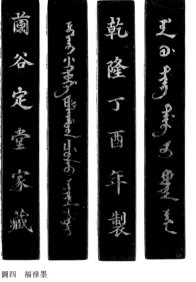

圖四　福祿墨

正面寫「蘭谷定堂家藏」，背寫「乾隆丁酉年製」，
兩側皆滿文，頂寫「頂煙」。長寬厚 10.5x1.6x1.6 公分，
重 40 公克。

於是要求官方文書上必須滿漢文並列，導

致各衙門裡都得設置通滿漢文的翻譯。從

另一方面來講，這也等於為滿人設了個保

障官職，因為當時一般漢人是沒有門路去

學滿文的。

筆帖式不是正途科舉出身，但發展卻

不容小覷。像和珅的弟弟和琳，就從筆帖

式快速升到工部尚書、四川總督等高官。

雖然是因和珅受乾隆皇帝之寵，連帶分享到一些關愛的眼神所致，但也代表筆帖式的出身在滿清並沒有任何限制。例如慈禧太后的爸爸，也是由筆帖式逐步升至道員（省轄廳級官員），可惜他早死，沒能沾上女兒的光。

福祿的滿文功力看來很高，因為他這錠墨上寫的滿文，到民國後竟沒什麼人認得。若從他的本業去猜，有可能是墨上面所寫漢文的翻譯。

▌以滿人身分為傲的墨

公務機關裡，從科員升到封疆大吏的省長、總督，要花多少時間？如果沒有特殊才華和機運，恐怕一輩子都別想。這只能嘆自己生不逢時！因為若生為清朝旗人，成功機率就大多了。來看這錠「滿洲裕壽山家藏」墨（圖五），他的主人正是從等同科員的筆帖式起家。

裕祿（號壽山）是正白旗籍，也就是歸皇帝親自統率的旗人。因此，來自皇上關愛的眼神想必多些。他十五歲時進刑部擔任筆帖式，隨後在北京幾個衙門歷練差不多十年，不知有什麼功勞，就外放安徽省當第三把手的按察使，同時代理第二把手的布政使。過兩年

圖五　裕祿墨

正面「滿洲裕壽山家藏」，背面鑴梅花兩枝，左上書「南湖外史楊伯潤寫於海上」，兩側分題「庚申年」、「琅賢氏製」，頂寫「超漆煙」。長寬厚 10.8x3x1.1 公分，重 60 公克。

又代理第一把手的巡撫，隨即獲得真除（由代理轉為實授之意）。這時他才三十歲，已躋身封疆大吏，可謂英雄出少年。接下來他雖然在此任上待了十三年，但其間曾代理兩江總督、湖廣總督、湖北巡撫等顯赫要職，顯然清廷有意栽培他，為他的日後高升重用打基礎。

果然其後又十三年，在歷經總督、將軍、軍機大臣、尚書等多項內外重任後，五十五歲時他當上總督裡的首席，也就是直隸總督。相較之下，在他之前以進士出身，一手建立湘軍，浴血苦戰太平天國，終於挽救大清的曾國藩，卻直到五十八歲才被任命為直隸總督。

有天理嗎？

仕途上一帆風順，常意味著沒經過好好歷練。果然，就在位高權重當下，他踢到義和團加八國聯軍這塊鐵板！厚重鐵板的反作用力，甚至讓他家破人亡。

義和團在山東受到袁世凱的殘酷鎮壓後，流竄進入裕祿的直隸轄區。他先取締鎮壓，但在體察上意後，發覺慈禧太后及許多權貴對義和團有好感，趕快反過來結交他們，提供糧餉軍械，並謊報他們戰勝聯軍，充分顯露投機取巧的個性。最後聯軍占領天津一帶，義和團首領捲餉潛逃，清將聶士成血戰不敵陣亡後，他才畏罪而仰藥自殺。他的兒子當時在北京當國子監祭酒（國立大學校長），也在聯軍進北京時帶著太太和長嫂自殺。總算為全家留下一點好名聲。

裕祿製作此墨是咸豐九年（一八五九年），擔任筆帖式才兩年。他在墨上直接冠以「滿洲」兩字，表達他以身為滿人為榮，顯然深懂當時掌權者憂慮漢人崛起之心，從此為自己鋪了條康莊大道。只是靠揣摩上意起家，碰到真正大問題可就束手無策，裕祿的經歷恰恰證明了此事。

他還在光緒二年（一八七六年）及六年，以同樣款式的「萬年紅」朱砂墨進貢，為什麼不改變式樣？是偷懶省事還是江郎才盡？總之都顯示出他的能力有限。

學漢人的滿人墨

連看兩錠墨，上面都明顯的標示出這是滿人的墨，有強調他們的身分地位與眾不同之意。但並不是所有滿人的墨都會如此。因為另有一些滿洲旗人，不知是否有心處處嚮往融入漢人，連委託製作的墨也如此。譬如同治光緒年間擔任安徽布政使的紹誠的墨（圖六），就完全像漢人製的。

紹誠是鑲黃旗籍，字葛民，號雲龍舊衲。從字號可以領略出他的漢學造詣。因為葛民兩字出自陶淵明〈五柳先生傳〉的「葛天氏之民」，指的是像是生活在上古淳樸社會中的

圖六　紹誠墨
正面「葛民方伯吟詩作畫之墨」，背面「光緒元年乙亥孟夏選煙」，側「徽州休城胡開文造」，頂寫「五石頂煙」。
長寬厚 14.8x3.2x1.4 公分，重 96 公克。

人；而雲龍舊衲又暗喻他心嚮往做個遁世的和尚，真有點陶淵明「歸去來兮」的味道！

不知是不是清廷對他這樣的心境不爽？總之紹誠的官場生涯乏善可陳。論資格，他比上面提到的裕祿早當上安徽

布政使；論身分，他的鑲黃旗籍和皇帝相同，絕對不輸裕祿的正白旗。但無論在官方或民間的記載裡，他的資料都少得可憐，不像裕祿一般，垂手可得。

這錠墨製於光緒元年（一八七五年），是他在安徽布政使任上的最後一年。由於墨上明白寫出他的官銜「方伯」，有可能是他的同仁屬下為歡送他所製贈的。他被調任湖北按察使，就官階而言，有點降調。到任後他曾為武昌黃鶴樓的太白堂（為紀念李白曾至黃鶴樓所建，廢棄後原址現改建為擱筆亭）題對聯：「近仙人居，且慢吟風弄月；此高會地，何分清聖濁賢。」其他事蹟不詳。

之後他的從政之路晦暗不明，只曉得在光緒十四年（一八八八年），他為了去北京敘職，曾經路過登上河南浚縣的大伾山，並留下墨寶。大伾山陽明書院「到此心清」坊的柱子上，有他題寫的對聯：「瘦黃穿石竅，古蔓絡松身」；崖壁上也寫有：「岩前煉石雲為質，檻外流泉月有聲」。而他當時仍是湖北按察使嗎？還是另有他職？均查無所得。時至今日古董拍賣會上，偶爾會出現他的條幅字畫，價格往往不菲。看來他的藝術造詣比做官要來得高，這些又豈是做大官的裕祿所能相比？

紹誠喜訂製墨自用和送人。他在同治年間，曾自製一錠三百端溪硯齋書畫墨，顯示他

所收藏的端硯竟達三百方之多；又有錠著書拜疏之墨，署名「葛民持贈」，應該是在一般社交上作伴手禮之用。梁啟超的外孫女曾經捐贈梁啟超所藏的一錠墨給天津市梁啟超紀念館，墨上鏤有乾隆題的《棉花圖》之一的〈布漿圖〉，是紹誠代理安徽巡撫時進貢的。

▶ 死於安樂

墨上可見的旗人不勝枚舉，其他如嘉慶年間歷任總督、尚書等職的鐵保屬正黃旗，有「鐵保梅菴氏書畫墨」；歷任按察使、布政使、新疆葉爾羌辦事大臣、哈密辦事大臣的敦良是正紅旗人，有「寶鴻堂」、「紫雪軒」墨，他父親擔任閩浙總督時，曾因臺灣爆發林爽文事件，被處絞刑，卻絲毫不礙他的仕途；道光年間炙手可熱的權臣穆彰阿（慧眼賞識提拔曾國藩者）是鑲藍旗籍，有「鶴舫註書之墨」；接替林則徐擔任兩廣總督、卻擅自與英軍簽訂《穿鼻條約》割讓香港，而遭革職的琦善是正紅旗，有「靜菴選煙」墨；接戰太平天國軍、捻軍立功，官至安徽巡撫、兩廣總督的英翰，屬正紅旗，有「薩爾圖氏家塾」墨，在在顯示旗人喜歡寫有自己名號的墨。如此為墨業的發展增添動力，更彰顯出旗人也瘋墨

的看法。

　　只是旗人身為滿清的最主要功臣，因而享有朝廷的優渥保障，食衣住行樣樣都被照顧得無微不至，長時間下來，養成不事生產、不喜勞動的習性。於是，旗人逐漸成為紈綺子弟的代名詞：吃喝玩樂、聲色犬馬無樣不精。最後的結果是，辛亥革命爆發時，八旗子弟沒人能揮一刀，沒人想放一槍。連為滿清殉節的都找不到幾個，可悲啊可悲！之後，有辦法的旗人躲到租界裡去做寓公，其餘的只能作鳥獸散，成為社會的殘渣與負擔。

　　生於憂患、死於安樂，真是顛撲不破的真理，旗人的下場就是明證。而近年來身為歐盟成員、卻瀕臨破產要求紓困的希臘，更是活生生的例子。然而如今國人似乎有意無意間也往這條路走。政客們選擇順應民意、鼓動民意，進而製造民意、操縱民意，對討好選票的福利爭相加碼，視同天上掉下來的禮物、不花成本。旗人啊旗人，可惜你們消失得太早。

　　若還留著，你們死於安樂的下場，在現代討好選民的政治環境中，將是一大借鑑。不過話又說回來，倘若存活到現在，單憑手中團結一票，說不定可以成為關鍵少數，左右逢源。屆時仍不須敬業自強，卻何愁不能仙福永享、壽與天齊？這又會是多大的反諷！

註1：或稱冰片，採自常綠大喬木龍腦香，由其樹脂加工而得。

註2：多羅，是滿語的稱美之辭，相當於「理」字，常冠於爵位之前。

IO
Chapter

|第十章|

來上公民課
————————— 品格

墨上面的題材五花八門，有歌功頌德、發抒情懷，或緬懷往事、風花雪月，再加上天文星象、山川鳥獸、古聖先賢、詩詞歌賦……不過，用墨來上公民課，施行教化的，看過沒？這類墨別樹一格，也頗有可觀。請看…

◤ 不談大道理，做好生活小事

記不記得在《墨的故事‧輯一：墨客列傳》談朱熹相關墨時，有他寫的〈朱子家訓〉墨？他這篇家訓充滿浩然正氣，像是「君之所貴者，仁也。臣之所貴者，忠也。父之所貴者，慈也。子之所貴者，孝也……」如果有慧根把全文看完，會發現朱老先生真夠偉大，訂出來的家訓太崇高太浩然了，以至於現代及後代多少代都難有人做到。

譬如他說「見不義之財勿取，遇合理之事則從。」道理很好。但要知道，光是「不義」和「合理」這兩個詞，在現代的立法院就可以吵翻天，小民們不知該聽誰的；又如他說「人有惡，則掩之」，看在現在的新聞媒體眼裡，馬上畫個大Ｘ。因為所有的爆料專線，都得靠揚他人之惡來加以炒作。如果大家都掩惡，那些媒體靠什麼活啊？

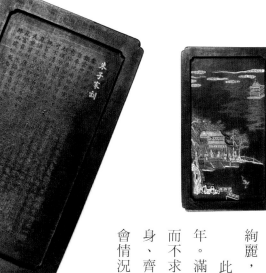

圖一　朱子家訓墨

正背面有粗框，四角內縮。正面節錄《朱子家訓》，共 11 行 313 字；背鏤兩位讀書人在戶外敞軒中談天，遠處樓臺垂柳隔水相望，近則奇石紅葉松鶴作伴；側邊寫「天啟元年程君房製」。長寬厚 24.6x14.4x2.2 公分，重 752 公克。

所幸除了他這篇，還另有一篇他人寫的，比較平易近人的〈朱子家訓〉。如有錠朱子家訓墨（圖一）上面所顯示：「黎明即起，灑掃庭除，要內外整潔……一粥一飯，當思來處不易；半絲半縷，恆念物力維艱……[註1]」談的全是日常家中生活的大小事，每個人都能實踐。又強調飲食要簡單，吃蔬食勝過山珍海味，相當符合現代養生觀；甚至還教人不要飲酒過量。全文五百零六字，不談大道理，反而平易近人容易接受。

這錠朱子家訓墨的尺寸不小，製作嚴謹。尤其塗金上彩非常絢麗，模雕細緻又生動具象，再加上煙質還好，值得細觀欣賞。

此篇〈朱子家訓〉的作者是明朝的朱柏廬，晚朱熹約四百年。滿清入關建國時他還不到三十歲，於是選擇終身讀書寫文章而不求官。他著作不少，但流傳下來的以這篇最有名。家訓以修身、齊家為訴求，思想並不複雜，教人從小處做起。若依現代社會情況加以改寫，應該是篇還不錯的公民課題材。

只是這錠墨上有個大錯，洩漏了它絕非程君房的原創，而是後人無中生有的作品。

因為天啟元年是西元一六二一年（天啟是明朝第十五位皇帝熹宗的年號），而朱柏廬生於一六一七年，天啟元年時才四歲。因此，在天啟元年製的墨，怎麼可能刻上他在多少年後才寫的〈朱子家訓〉？況且程君房極有可能於一六二○年時已過世，後人冒名偽製卻不做功課，該打。其實這錠墨本身品質不錯，有必要冒他人名嗎？

最早的兒童啟蒙書──千字文

《千字文》是一本教小朋友認字啟蒙的書。它的來源很有趣。話說晉朝王羲之的書法太好了，大家都想讓小孩跟著學，但苦無良策。到了晚他一百多年的南北朝時代，有位梁武帝想了個方法，他叫大臣把王羲之書信裡的字分別拓下來，相同的字只取一個，每紙一字，這樣就能一個字一個字拿來教皇室親貴的小孩，既學認字又學書法。

果然這方法讓老師容易教，學生容易學。只是過沒多久，就有人反映教的字多了以後，學生會覺得雜亂無章，難以為繼。梁武帝有點傷腦筋，但能靠權謀當上皇帝的他畢竟智商

不低，突然想到如果把這些三不相同的字編成文章，讓學生能唸能誦琅琅上口，豈不妙哉？

於是，他召來一位很會寫文章的大臣周興嗣，要他把這些字，編成一千個字的文章，每個字都只能用一次，而且句子要好記易懂。（可能還說了：「編不出來的話，明天小心你的狗頭！」）

周興嗣回到家，挑燈夜戰不敢懈怠，總算文采非凡，終於圓滿達成任務。然而隔天房門打開時，家人都嚇一大跳，因為他的鬍鬚和頭髮全變白了。

從此這四個字一句的《千字文》：「天地玄黃、宇宙洪荒、日月盈昃、辰宿列張、寒來暑往、秋收冬藏……」就成為直到民國初年這一千多年來，華夏學童的必讀書目，也是世界公認使用最久的兒童啟蒙書。其他同類如《三字經》、《百家姓》、《千家詩》（四本書合稱三百千千），都是北宋以後才出現，足足比它晚了約五百年。現在市面上還有《千字文》的書帖，說是王羲之的七世孫智永和尚所寫。雖不再負啟蒙幼童之功用，卻往往是學毛筆字書法臨摹的第一步。

來看這錠屋瓦形狀的墨（圖二），墨上有冰裂細紋，光潤黝黑帶有光澤，古意盎然。

墨上的印章「文華」二字，是乾隆年間在徽州婺源的知名製墨家詹大有的墨肆齋名，他的

圖二　上和下睦墨

屋瓦形，正面墨名，背後「夫唱婦隨　外受傅訓」，印「文華」；兩側分寫「乾隆甲子年造」、「徽州詹大有製」。長寬厚 16.8x6.5x1.8 公分，重 278 公克。

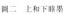

兄弟友愛，讀書爭氣

古中國一直停留在農業社會，凡事多靠人力獸力，因此希望家裡人丁興旺，多些人幹活。但是家裡兄弟多了，卻又怕不能同心協力，誰吃虧、家長對待誰不公平，就老是吵著要分家。再者人多的時候，朝廷攤派的賦稅和勞役會跟著變重。努力積了些銀子，則有可能目標顯著被黑道白道盯上。因此子孫裡若不能出幾個有科舉功名的，那就等著當肥羊被

產品行銷全國，甚至遠到日本。

墨上面的「上和下睦」、「夫唱婦隨，外受傅訓」，是從《千字文》內擷取出來的。意思是：「長輩和小輩要和睦相處；夫妻要一唱一隨，協調和諧；出門在外時，要聽從師長的教誨。」不是什麼大道理，但若想要講求日常生活多些安和樂利，卻非常受用。

宰吧！

在這種既希望家中兄弟同心協力撐起家業，又希望子孫向學，好提高家族地位的心理下，《千字文》裡就叮嚀兄弟間要友愛，因為同受父母血氣，有如樹枝相連（孔懷兄弟，同氣連枝）；在〈朱子家訓〉裡則提到一定要讓孩子讀書（子孫雖愚，經書不可不讀）。

這樣的心態，也記錄在荊樹硯田墨上（圖三）。它的正面有兩句話，第一句「荊樹有華兄弟樂」，說的是漢朝的感人故事：當時田真兄弟三人要分家，大致分妥後，剩下屋外家人時常在下乘涼的紫荊樹，於是約好隔天來把它鋸掉，好分成三份。沒想到第二天來到樹下，卻發現紫荊樹已枯死，好像在悲傷自己的命運，也像在發出無言的抗議。三兄弟非常慚愧，悔悟之下抱頭痛哭，不再分家。一夜過後打開大門，竟然看到紫荊樹又活了過來，為此三兄弟十分慶幸做對了。

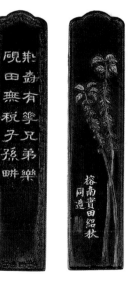

圖三　荊樹硯田墨

正面有回紋細邊框，內寫「荊樹有華兄弟樂　硯田無稅子孫耕」。背面鏤兩莖敷彩的花樹，左下寫「榕南實田紹秋同造」，側邊「徽州休城胡開文製」，頂端「五石頂烟」。長寬厚 10x2x1 公分，重 24 公克。

第二句的「硯田無稅子孫耕」，是把在硯臺上磨墨（指讀書寫字），比喻成像耕田。

但像這一類的耕耘硯田，除了在體力上比較輕鬆外，比一般耕田還有個更大的好處，就是它沒有任何附帶而來的田賦地稅。投入成本低卻可能回報更多，所以更要鼓勵子孫多讀書多耕硯田。

以前在民間所貼的對聯上，常可見到這兩句話，大家互相砥礪，也塑造良好的社會風氣。至於署名同造此墨的田紹秋和榕南實兩位，想來不是兄弟，不知他們為什麼合起來造這錠墨？

■ 悠遊書海，自得其樂

古人向學讀書，圖的是什麼？現代的刻板印象裡，當然是要在科舉考試中奪魁，從此光宗耀祖，出將入相，衣錦還鄉。所謂「萬般皆下品，唯有讀書高」，尤其宋真宗寫下有名的〈勵學篇〉：

富家不用買良田，書中自有千鍾粟；

安居不用架高樓，書中自有黃金屋；

娶妻莫恨無良媒，書中自有顏如玉；

出門莫恨無人隨，書中車馬多如簇；

男兒欲遂平生志，五經勤向窗前讀。

此後，讀書就等同升官發財。這種價值觀，到現在都還沒消失。

然而也不是所有的人都這麼功利。像前面提過的〈朱子家訓〉裡就說：「讀書志在聖賢，非徒科第。」而晚唐時文起八代之衰的韓愈有篇〈進學解〉，鼓勵向學，文章裡說：「沉浸醲郁，含英咀華，作為文章，其書滿家。」這深深點出了讀書的更高一層樂趣，也就是涵泳於書海中，書寫文章發抒內心想法，悠然自得，與世無爭。這時會有種何必羨慕做皇帝（帝力於我何有哉）的感受！是不是？

這錠其書滿家墨（圖四），正是借用韓愈的文詞，來鼓勵用墨人多讀書多著述。不過

（沉浸在如同醇厚美酒般的典籍中，咀嚼品味它們的菁華，寫出來的文章，堆滿一屋子。）

圖四　其書滿家墨

正面有菊花和蝤紋相間隔的美麗邊飾，中寫墨名，下「胡開文法製」；背鑴漢磚古錢，左上行草「漢磚古布之品　華揚胡松濤刊」；側寫「查二妙堂友記」，頂「超漆烟」。長寬厚 10x2.5x1.1 公分，重 36 公克。

年間興起的查二妙堂的後代。在造這錠墨時，想必本身已弱，所以得委託同鄉胡開文代工，才會在墨上出現兩家之名。墨模大概是在民國初年所刻，操刀的胡松濤，跟著他的父親胡國賓學藝有成。在前面〈凡我出品，必掛保證〉一文中，曾介紹過胡國賓是其中良玉精金墨的刻模者，以及他曾為胡適結婚時的新房門板上雕刻蘭花草之事。胡松濤是他長子，得到他的傳藝最精，可惜英年早逝，沒有太多發揮。

妙的是它背面的題字和圖案，卻鑴刻一枚漢磚上所顯示的古錢。好像在暗示不要忽視讀書的附帶收穫。

可見傳統世俗觀念的深植人心。

此墨另外還有個特點，就是它上面寫出兩家墨肆及雕刻墨模者的名字。墨肆之一的胡開文，大家很熟，另一家查二妙堂友記，是道光

懸崖急勒馬

讀書人十年寒窗無人問，一舉成名天下知，當官後接觸到花花世界，又手握權柄，要能不動心、不順手拿點好處，可得有極大的定力和羞恥心才行。而在千鈞一髮就要失足的當下，若有句警惕的話出現在眼前，可能會幫助他懸崖勒馬，回歸正路。接下來的不貪為寶墨（圖五），似乎是為了這樣的功能而製。

這兩錠墨的第一錠，是位從湖北江夏來的鄭姓官員，在安徽（皖）工作時，向胡詠文墨肆所訂製。墨上的「不貪為寶」是在警惕用墨的人，凡事不可貪得。第二錠墨則是曹聖文墨肆的市售品，裝飾圖案多些，背面寫的「不貪為寶藏龍珠」，不知為何比第一錠多「藏龍珠」三個字。胡詠文和曹聖文都是比較少見的小墨

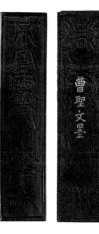

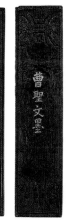

圖五　不貪為寶墨

左墨正面寫墨名，背寫「江夏鄭氏吏皖時製墨」，側寫「徽州胡詠文製」，頂「五石頂烟」。右墨正面寫「不貪為寶藏龍珠」，背寫曹聖文墨；側寫「民國五年」。兩錠墨尺寸相當，長寬厚9.1x2.3x1.1公分，重34公克。

肆，墨的品質一般。

不貪為寶，表示以不貪為崇高可貴，也表示廉潔奉公。它背後有個很老的故事，出自於春秋時期的《左傳》：宋國有位鄉下人得到一塊寶玉，想獻給大官子罕，卻被拒絕。獻玉者很驚訝地說：「這塊玉世上少有，你怎麼不要？」子罕回答：「我以不貪為寶，你卻是以玉為寶。如果你把玉給我，那會讓我倆都各失其寶，所以我不接受。這樣才能讓我倆各得其寶。」

子罕說得真好，輕輕鬆鬆就回絕對方，還不傷顏面。我們可以想像，若是朱熹碰到這種事會怎麼說呢？一定是義正嚴詞、疾言厲色地把對方斥退吧！

▌為人處世金句

「三百千千」問世後，到了明朝晚年，江南工商發達、社會繁華，出版業隨之蓬勃興盛。兒童啟蒙書的出版也不例外，又增加《增廣昔時賢文》和《幼學瓊林》這兩本書流傳至今。

前書的原始作者已不可考，後書也有不同作者的爭論，但都無損兩書的普及。人稱「讀了

圖六　昔時賢文墨

筆筒型，四面寫「昔時賢文觀今宜鑑古無古不成今……」共 314 字；底印「大清乾隆年汪近聖造」。高寬厚 13.3X12X8 公分，重 958 公克。

增廣會說話，讀了幼學走天下」，可見其影響之鉅。

這錠筆筒狀的墨（圖六），即是用《增廣昔時賢文》當主題，在四個立面寫上部分內文的三百多字[註2]。

由照片可看出，筆筒的兩個窄面凸出，寬面則內凹，在有弧度的墨模面上雕刻出這多工整的字，功夫絕對比前面「朱子家訓」墨裡的五百多字來得辛苦。墨質不是頂好，卻也堅挺有力，顯現樸實厚重的沉穩感，製墨的汪近聖墨肆畢竟有一套。

從墨上可看到許多常見的文句，如：「若要人不知，除非己莫為。……好事不出門，惡事傳千里。路遙知馬力，事久（現在都說成日久）見人心。……少年不努力，老大徒傷悲。……由儉入奢易，由奢入儉難。」

原來，很多人脫口而出的處世用語，都來自《增廣昔時賢文》，使它無形中成為一般人的生活公約。例如有人

做壞事被發現，這時大家就會來上一句「若要人不知，除非己莫為」。時下媒體通常是報憂不報喜，一般人對這個現象就會給予「好事不出門，壞事傳千里」的評價。

全篇提示為人處世之道，鼓勵向學行善。它借助筆筒放在書桌上隨時可見的方便，發揮潛移默化的功能。遺憾的是，由於墨身面積的限制，所刊載的僅是部分，完整的《增廣昔時賢文》長多了，全文有四千字，更加精彩！

▌西式教育進逼，中式教育式微

古代的文史地理自然等知識，也像公民課一樣，大鍋菜似地統統編到各個啟蒙書中。

寫成簡短優美的文辭，並且押韻，好唸好記好背誦。很多孩童在學的時候雖不全懂，但隨著年歲增長，領悟感受越來越深，這時當年強記的文句全都回來了，豁然貫通，啟蒙書自有它的功效。

然而隨著西方文明橫掃全世界，傳統教學終究走入歷史。當年社會看到身穿制服、戴大盤帽的學生，步入旗幟飄揚、圍牆環繞的學校，一定感受強烈，才會有墨肆以此圖案製

圖七　教育墨

正面墨名，印「開明」，背鏤學生著制服赴學校，側寫「徽州胡開明起首老店製」，頂端「文琳氏」。長寬厚 10x2.2x1 公分，重 36 公克。

教育墨（圖七）。製作的胡開明墨肆有其聲望，來自胡開文同一家族。

新式教育引進新的課本，從此「三百千千」、〈朱子家訓〉和《增廣昔時賢文》等不見於書桌上。代之而起的，是類似「小貓跳，小狗叫」等，大量結合生活情境的文句。老師容易教，學生輕鬆學，皆大歡喜。至於對心智成長的助益到底多大？再說吧！

公民課的情況更是每下愈況，聯考不考，老師不重視，父母溺愛，社會縱容，把學生捧成了奇怪的特殊階級。這些，是在引起變革的西方社會都看不到的現象。因為在那邊他們有深厚的基督教文化和綿密的教會及相關組織，形成穩固的社會安定力量。而我們的儒家乃至新儒家，在哪兒？能重建嗎？可以想見的是，在選舉文化獨大的操作之下，這些都別想了。亂象，還有得是呢！而像讓人們上公民課的墨的退場，早已在西式教育挺進時就注定了。是該為此發出幾聲嘆息，還是冷眼旁觀，無動於衷呢？

註1：〈朱子家訓〉（墨上節錄本）

黎明即起，灑掃庭除，要內外整潔。既昏便息，關鎖門戶，必親自檢點。一粥一飯，當思來處不易。半絲半縷，恆念物力維艱。宜未雨而綢繆，毋臨渴而掘井。自奉必須儉約，宴客切勿留連。器具質而潔，瓦缶勝金玉。飲食約而精，園蔬勝珍饈。勿營華屋，勿謀良田。三姑六婆，實淫盜之媒。婢美妾嬌，非閨房之福。奴僕勿用俊美，妻妾切忌艷妝。祖宗雖遠，祭祀不可不誠。子孫雖愚，經書不可不讀。居身務期質樸，教子要有義方。勿貪意外之財，勿飲過量之酒。與肩挑貿易，勿佔便宜。見貧苦親鄰，須多溫恤。刻薄成家，理無久享。倫常乖舛，立見消亡。兄弟叔侄，須多分潤寡。長幼內外，宜法肅辭嚴。聽婦言，乖骨肉，豈是丈夫。重資財，薄父母，不成人子。嫁女擇佳婿，毋索重聘。娶媳求淑女，毋計厚奩。見富貴而生讒容者，最可恥。遇貧窮而作驕態者，賤莫甚。居家戒爭訟，訟則終凶。處世戒多言，言多必失。為人若此，庶乎近焉。

順時聽天。

註2：《增廣昔時賢文》（墨上節錄本）

觀今宜鑒古，無古不成今。錢財如糞土，仁義值千金。讀書須用意，一字值千金。酒逢知己飲，詩向會人吟。近水知魚性，近山識鳥音。若要人不知，除非己莫為。萬般皆下品，唯有讀書高。欲求生富貴，須下死工夫。用人取其長，教人責其短。打人莫傷臉，罵人莫揭短。同君一席話，勝讀十年書。人非義不交，物非義不取。人見白頭嗔，我見白頭喜。多少少年亡，不到白頭死。好事不出門，惡事傳千里。路遙知馬力，事久見人心。相見易得好，久住難為人。莫信直中直，須防仁不仁。來說是非者，便是是非人。人無千日好，花無百日紅。人善被人欺，馬善被人騎。少年不努力，老大徒傷悲。百年容易過，青春不再來。萬惡淫為首，百善孝為先。富人思來年，窮人顧眼前。忙中多錯是，醉後吐真言。由儉入奢易，由奢入儉難。少成若天性，習慣成自然。有書真富貴，無事小神仙。國清才子貴，家富小兒驕。寧向直中取，不可曲中求。

II

Chapter

| 第十一章 |

雲在墨上飄

————————遛飛

松下問童子，言師採藥去。只在此山中，雲深不知處。（唐　賈島）

過著雲深不知處的生活，是許多古人的嚮往，任靈魂自由自在的飛翔，讓心情無拘無束的釋放，朝遊東海，暮息崑崙；春秋無悔，寒暑同歡。雲，遮掩了眾多煩惱，也飄來無窮寄託。

不過即使文人會寫出「雲想衣裳花想容」、「雲破月來花弄影」的詩句，到了要畫畫的時候，可就傷腦筋了。白白的雲、浪漫的雲、漂浮不定的雲、來無影去無蹤的雲，該怎麼畫、怎麼定位呢？

聰明的古代畫家想出一種最省力也最有意境的做法，就是根本不畫。雲，就在畫者的心裡，也在看人的心中。你想它該是什麼形狀、該是什麼顏色，它就是那個形狀、那個顏色。有如京戲裡虛設的門檻、無聲無息的水流。

然而到了製墨家的手上，可就難倒他們了。因為黑漆漆的墨上，若什麼都沒有，要教人如何去想像雲彩？再者，墨上常出現的主題──龍，有「雲從龍」一詞來形容它跟雲的

相依相隨，而雲起龍驤、雲龍魚水，又象徵君臣間的互補相投。這些都是在製墨時必須要面對的。此外，徽墨最重要的原料來源——蒼松，就生長在黃山的雲海裡，親密依存。製墨家無法像畫家一樣，把雲變得虛無飄渺，視而不見。

面對這樣的實際問題，製墨家極有可能從玉器、青銅器、刺繡、漆器、陶瓷、木雕等多方面汲取靈感，配上他們獨門高超的墨模雕刻技術，終於在墨上創造出繽紛多樣的雲紋，具象生動、美不勝收。請準備好你的讚賞，見到喜歡的雲紋時，不吝給它一聲讚。

▶ 順時針漩渦雲紋：流暢如旋轉陀螺

要表現雲的動感，像漩渦般的流轉無疑是一種好方式。看看這錠黃海松心墨（圖一），底面飾以大小不一的漩渦雲紋，有老松樹身處黃山層層雲海般的意象。這些堆疊的雲紋，以橢圓形順時針旋轉；線條平順流暢，有如小陀

圖一　黃海松心墨

兩面弧形微凸，通體漩渦雲紋，正面墨名，背寫「仿南唐李氏採青松烟和斑龍角膠按十萬杵法製」。長寬厚 11x2.8x1.25 公分，重48 公克。

螺的優雅身影。它是以松煙製成的墨，因此墨色樸實無華、不顯油光，堅挺剛硬，不愧松煙。

遺憾的是，這錠墨上沒留下製墨者的資訊。黃海松心這個墨的名字常見，胡開文等墨肆都有同名產品，推測這是個小墨肆造的，不署名較為省事。

▶ 逆時針漩渦雲紋：好像許多小眼睛

圖二這錠心白日齋藏墨，依然滿布漩渦雲紋，和圖一不同的是，它大多數的漩渦紋走逆時針方向，而且中間稍低，隨著線條轉向外而微微升起，帶點立體感。由於它是油煙墨，因此雲紋微幅發光。拿著墨在光線下左右晃動，圓滾滾的雲紋，好像許多小眼睛在一閃一閃地眨呀眨。

從「心白日齋」這個名稱，可查知這錠墨的主人是尹耕雲。猜想因他名字裡有個雲字，才在製作此墨時，特地選用雲紋滿地，以利耕耘（雲）。進士出身的他，頗有才華，但是因個性憨直，在朝中遇事時敢言，以致得罪權貴，志向不得伸展。墨背面的「拾遺曾奏數行書」，是套用杜甫的詩句。杜甫擔任過拾遺（唐代言官，職掌規諫朝政缺失）的官職，

曾多次盡責上書皇帝卻不被採納。因此墨上這句話，是尹耕雲暗指自己像杜甫一樣，有心報國卻不受重視。他取「心白日」的書齋名，是自許要心如白日、燃燒自己、無事不可告人。然而卻是「浮雲蔽日」，多麼心酸。只是在任何時代，都有像他這樣被埋沒受委屈的人！

製墨的胡子卿墨肆，是從胡開文家族出來自立門戶的，享有盛名，這錠墨是採用五石頂煙製作（詳見下一篇〈看不懂的古文字〉）。

▍長尾漩渦雲紋：優游的小蝌蚪

幾近整齊畫一的漩渦雲紋雖然壯觀，但總是呆板了些。個別來看固然都在旋轉，但就整體的流動性來講，卻嫌不足。所幸只要花一點巧思，就能改觀。

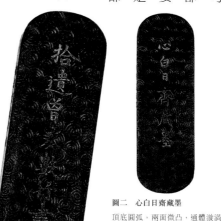

圖二　心白日齋藏墨

頂底圓弧、兩面微凸，通體漩渦雲紋。正面墨名，背寫「拾遺曾奏數行書」，兩側分寫「同治甲戌冬月」、「徽州胡子卿造」，頂「五石頂煙」。長寬厚 10.8x3.6x1.2 公分，重 66 公克。

圖三的羲和成步墨，從兩方面把之前的旋渦雲紋加以改善。首先，它把有些漩渦的尾巴拉長，並可順著漩渦間的空隙鑽出去，讓畫面多了些優游的小蝌蚪，甚至有些再形成另一個漩渦。如此打破了只有單個漩渦排列的刻板畫面；其次，它讓漩渦線條之間的墨面稍微隆起，再順著漩渦蜿蜒起伏，展現立體效果，也創造出雲紋的波動起伏。如此精巧的圖案雕刻，不會出自小墨肆，加上墨本身堅挺亮黝，高貴大方，果然不負曹素功之名。

至於「羲和成步」四個字，代表了什麼意思？羲和是神話傳說中為太陽駕車的人，或者有時指太陽的母親，或是上古時代觀察太陽星象，制訂曆法的天文官。因此這四字代表的是太陽永不止息的運行，和李白《長歌行》裡有句「大力運天地，羲和無停鞭。」指天地萬物隨著大自然的節奏生生滅滅，然而太陽的運轉卻從不停止，兩者意思相近。把墨取這個名字，似乎有鼓勵用墨者努力向上，像羲和一樣不斷地邁進。

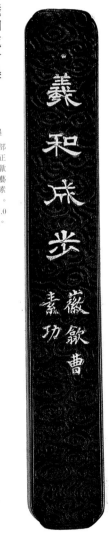

圖三　羲和成步墨
漆邊，通體漩渦（部分長尾）雲紋，正面墨名下寫「徽歙曹素功」；背寫「藝粟齋藏墨」，印「素功」、「藝粟齋」。長寬厚 12.9x1.8x1.0 公分，重 36 公克。

流線雲紋：多幾分自在

天上的雲畢竟多彩多姿、自然流暢，正如所謂的「行雲流水」。因此光是漩渦雲紋，不免過於制式且單調。此外，它過分具象的結果，反而拉大跟現實間的差距。所幸有些製墨人也有同感，提出了改善的設計。

圖四的蓮叔記事所用墨，就打破了定型，改用長短不一、形狀有別、婉轉流波的線條，用以表現雲出岫的無心與無形。比起前三錠墨的漩渦雲紋，是不是多了幾分自在不拘？也

圖四　蓮叔記事所用墨

頂底圓弧，通體流線雲紋，正面墨名，背寫「道光辛丑年製」，長寬厚 11x3x1.3 公分，重 62 公克。

透露出製墨人的不做作，與世無爭？

這錠墨是松煙佳品。令人好奇的是，大部分文人在為他自己的墨取名字時，往往帶有如臨池、吟詩、填詞、著書、書畫、奏疏等字。用以表示該墨是要用在很有意義的事情上。唯獨這位蓮叔，淡淡地說他的墨僅供「記事所用」（至於記什麼事，

圖五　一品元霜墨

通體流線（部分如意形）雲紋，正面墨名，背寫「競秀草堂藏煙」，兩側分寫「道光己丑徽城胡學文監造」、「五石漆煙」。長寬厚 11.2x2.9x1.1 公分，重 66 公克。

不得而知）。夠性格吧！這位蓮叔是什麼樣的人呢？

蓮叔姓孫，徽州休寧人。家中環境好，有他讀書的「紅葉讀書樓」，也有可住宿並觀日出的「觀旭樓」。他個性溫和，擅長書畫，喜歡交友。清朝著名的文學戲曲家俞樾，年輕時曾到觀旭樓看日出，留下對聯：「高吸紅霞，最好五更看日出；薄游黃海，曾來一夕聽風聲。」

蓮叔沒有去考功名，顯示對名利的淡泊。這錠墨是他在道光辛丑年（二十一年，一八四一年）所製。十多年後太平天國攻占徽州，他避難山中，不幸遇到太平軍而慘死。

看到這錠墨和上面含蓄的題字，是否浮現主人身具才華卻低調、圓融與世無爭的形象？

圖五裡是另外一錠流線雲紋墨——一品元霜，與圖四的不同之處，在於它的線條首尾較細，中間較粗，因此立體感較強，也顯得更優雅生動。它是道光九年（一八二九年）由徽州的胡學文墨肆製作的，煙質很好。

這錠墨裡的流線雲比較疏鬆，線條有長有短，有些還流動形成沒封口的如意形狀，綜合起來或可稱之為浮雲。杜甫有句很有名的詩句「富貴於我如浮雲」，是沿襲孔子所說的：「不義而富且貴，於我如浮雲。」看來浮雲就像文人口中的歲寒三友松竹梅，可用來表達高尚的情操。不知競秀草堂主人是不是也心繫浮雲呢？

▌狂疾流線雲紋：釋放力與美

流線雲紋固然帶來流暢、隨形、婉轉、不拘，然而總覺得它缺少些力量和氣勢。看不到奔騰豪放的霸氣，也感覺不出野性速度與躍動。而這些乃是氣候將變時的雲、風雨飄搖時的雲所獨有的。所謂的風虎雲龍、雲起龍騰、風雲變色、亂石崩雲，都帶出雲的狂野、霸氣與不羈，這是流線雲紋所無法表現的。那麼，製墨家有什麼招能展現這類雲呢？

這錠體型較大的「青黎閣墨寶」墨（圖六），多少展現了製墨家的企圖。在它許多以細線條描出的滾動漩渦雲紋之上，還覆蓋有粗獷不拘、虯結有力的狂疾流線雲紋，充滿霸氣，恣意橫行。它既像閃電，又矯若遊龍，釋放出力與美。好像要橫掃世間不平，為英雄豪傑

增添幾分不羈與狂傲之氣。墨身比一般看到的大出許多，恰好提供這些狂野雲紋可以奔放揮灑的空間。

這錠墨是鶴田先生所訂製。他是浙江青田人，青黎閣是他的書齋名。他學問不錯，但考運欠佳，二十七歲（一七九九年）考中舉人後，再上一層的進士卻屢試屢敗。一直拖到道光十三年（一八三三年）才考上，這時他已邁入六十一歲，時不我予！四年後的道光丁酉年（一八三七年），他向徽州製墨家汪節庵訂製此墨，做為他在那年告老還鄉時，沿途拜訪朋友的伴手禮。所以墨上出現「鶴田珍贈」字樣，夠風雅吧！只是對這樣的一生，想必有些感嘆與不平。所以在揮手告別之際，借著墨身上的粗獷雲紋，來一吐心中不快。

圖六　青黎閣墨寶墨

長方柱形，各面飾粗細流線及漩渦雲紋，正面墨名，背寫「道光丁酉二月歙汪節庵監製」，側題「鶴田珍贈」。長寬高 16.5x3.2x2.7 公分，重 204 公克。

靈芝祥雲紋：連皇帝也想攀附

雲是屬於天的，而皇帝是天子、天的兒子，因此要爭皇帝的人，若是沒有美麗的雲彩來加持，那可就名不正言不順。所以翻開史書，漢高祖劉邦、唐高祖李淵、宋太祖趙匡胤、還有太多太多非自然登基的成功者及失敗者，都曾炮製過他們跟五色祥雲的淵源，當作真命天子的依據。

圖七　雲水研交墨

正面墨名，下寫「貽訓堂墨」，印「頂」、「煙」，背鏤流水上祥雲飛升，側邊凹槽內寫「洪漢東氏」。長寬厚 9.8x2x1 公分，重31 公克。

圖七所顯示的雲水研交墨很有意思，它讓朵朵祥雲從水面升起，冉冉直上青天，優雅從容，飄盪靈動，其下水波柔順線條細膩。而雲的形狀，既像盛開的百合，又像搖曳的海芋，更正確的說法是像綻放的

靈芝，是典型的祥雲。上下輝映，雲水研交，以此祥和吉兆，來打動顧客的心。雲水研交還有另一重象徵意義，指磨墨。因古時候研字和硯字相通，而硯臺上面盛水，再在上面磨墨，墨的移動和所磨出來的，就好像一團雲和水交流舞動在硯臺上。

靈芝被古人視為仙草，具有長生不老、起死回生的功效。民間故事《白蛇傳》中，白素真（白蛇）為了救許仙，冒死遠赴崑崙山偷盜的仙草，就是靈芝，許仙也果然在服後起死回生！因此，滿天的靈芝雲，那可是多麼祥瑞的徵兆，無怪乎想當皇帝的人，都要攀附這吉祥的象徵。

很明顯這是錠市售墨，製作者洪漢東的墨肆名稱是貽訓堂。據周紹良的《清墨談叢》所記載，洪漢東大概是在乾隆末期到嘉慶前期之間製墨，他的墨評價不錯，但傳世品似乎不多。

� ▌鉤串浮雲紋：似靈芝，又像太湖石；如老藤，又像炊煙

靈芝祥雲美則美矣，但畢竟稀少。大部分時間，天空中呈現的還是各式各樣的浮雲。

浮雲的形狀千變萬化，有句成語「白雲蒼狗」【註1】，就是借用天上浮雲的變化，來比喻人世間的無常。

圖八的光被四表貢墨，曾在《墨的故事‧輯一：墨客列傳》裡介紹過，但沒有特別強調它上面的雲紋。仔細看，這叢雲紋並不複雜，它以簡單的線條，一長串的鉤連牽引，婉轉優雅，搖曳生姿，緩緩上升。從局部看，有的像靈芝，有的像太湖石；從整體看，有點像千年老藤，糾結崢嶸，也像炊煙裊裊，萬家昇平，更像彩帶飛舞，婀娜繽紛。

圖八　光被四表墨
漆衣，正面墨名，背鏤雲紋，側寫「徽城汪節菴造」，頂「上頂煙」。長寬厚 11.8x2.9x1 公分，重 60 公克。

由此可看出製墨家的巧用心思，以這種清新不俗的圖案來裝飾貢墨，不僅高貴典雅，而且寓意吉祥。

縱使最後沒能被皇帝採用，也足以笑傲同儕，成為愛墨人的珍賞。這錠墨是汪節菴墨肆用上好原料製作的，汪節菴被認為是清朝製墨四大家之一，果然名不虛傳。

光被四表是用來歌頌皇帝的專用詞。意謂皇帝的德澤，就像太陽光一樣，覆蓋四方大地。所以臣下百姓們，還不感激涕零、鞠躬盡瘁？墨背面的鉤串雲紋，

恰如其分地襯托著光被四表。

■ 錦繡祥雲紋：雲串成的金龍

祥雲既然連皇帝都喜歡，又是飄在空中的無主之物，那讓世間的凡夫俗子借來用用，沾點好運，也是人之常情，皇帝老兒該不會見怪吧？有錠紫玉光墨（圖九），是民間賀喜常用的禮品墨，就用上大量的祥雲來鋪陳喜氣。

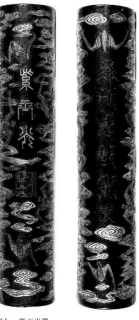

圖九　紫玉光墨
圓柱形，正面墨名，印「胡開文」，背寫「徽州老胡開文」，上下左右鏤五蝠及金色雲紋相襯，錦繡輝煌。高 20 公分，直徑 4 公分，重 382 公克。

這些雲紋斷續串成四條看似金色的盤龍，在正反面的文字兩旁，呈之字形蜿蜒上升，扶搖直上青天。雲紋有漩渦型、雙漩渦型，也有靈芝型、彩帶型，每朵每串雲都是立體浮雕，飽滿結實，金光閃閃。猛一看，略有童

話裡通天魔豆藤蔓的意象，也如海洋動畫片裡的海帶隨波搖曳。各式雲紋間有蝙蝠穿插飛舞，是因蝙蝠代表「福」，是吉祥的象徵。五隻蝙蝠有「五福臨門」的寓意，加上墨的名字「紫玉光」，錦繡華貴，縱然有幾分俗氣，卻是個討喜的好禮品。

▍飛翔在雲端

以上只是墨上面可見的一些雲紋，其他的變化還很多。譬如有錠「湘鄉曾爵宮保著書之墨」，雖與這錠紫玉光墨相近，都是徽州老胡開文出品、正背面也各有五隻蝙蝠，但兩相比較，上面的雲紋卻有所不同。一方面它的雲是空心的，不具立體感；另一方面，雲也沒勾串起來，任它各自飄升，因而呈現另一種含蓄的風情。此外，其他許多墨上的雲紋，或者圖案味重，或是採用抽象手法表現，也都各自饒富趣味，多方展露出明清製墨家的才華。

「浮雲遊子意，落日故人情。」今天的遊子，大部分是在虛擬世界裡漫遊滑手機，有多少會對浮雲落日寄以一瞥？而在全球暖化，氣候變遷的效應下，浮雲落日似乎將快速成

為一種奢求！不知虛擬世界裡的低頭遊子，能否多抬頭，多看看雲？讓閒雲、浮雲、流雲、漩渦雲、疾雲、祥雲等，載著你的夢想、豪氣、心願及成長，盡情飛翔。畢竟有哪片天、哪個雲端不能去？

註1：出自杜甫的〈可嘆〉詩：「天上浮雲如白衣，斯須改變如蒼狗。古往今來共一時，人生萬事無不有。」

12
Chapter

| 第十二章 |

看不懂的古文字

—————— 遙想

文字的發明，是人類文明的重要里程碑。但在古老的東西方，對文字卻曾有過完全不同的看法。根據古希臘哲學家柏拉圖在他《斐德羅篇》這篇對話錄裡的記載：

⋯⋯如果（書寫文字）這件發明得到推廣，人們將不再努力記憶，反而更加善忘。他們將信任寫出來的文字，只憑外在的書寫想起，而不憑內在的銘刻來回憶。⋯⋯

這段話明顯指出，是文字「外在的書寫」，導致人們「不再努力記憶」，也放棄「內在的銘刻」。文字的書寫，真有那麼大的魅力與流毒，竟然連累文字的發明，遭到柏拉圖的詬病嗎？

做為對比，在古中國人眼裡，文字的發明可歌可泣，是人類揮別野蠻走向文明的轉折點。漢朝時的《淮南子・本經訓》裡說：「相傳在黃帝的史官倉頡造字成功那天，白天竟然像下雨般下起了粟米，鬼則在黑夜裡哭泣。（昔者倉頡作書而天雨粟，鬼夜哭。）」充分表達出與柏拉圖相反的看法。

為何漢字的產生會使天下起粟米，鬼在夜裡哭泣？

那是因為古人認為有了文字後，民智日開，能揭開天地的奧祕，讓鬼不易操弄人類，因此上天普降粟米來嘉許，而鬼只好暗自在黑夜裡哭泣[註1]。

當然這只是古時文人狂亂的發想，不能當真。但從中可知古人對漢字的敬畏、推崇、著迷乃至熱愛。而對每個漢字的意思、寫法、讀音、演進等，都變成一門學問。此外，古人對字的敬畏，還發展到連寫了字的紙都不能隨意丟棄或包裹雜物。而必須收好，最後送到惜字亭（或稱敬字亭、聖蹟亭等）去焚燬。

漢字既然這麼偉大，那無可避免的，除了書籍、信函、文宣、招貼外，它會出現在太多地方：門廳上的匾額、堂屋掛的字畫、鐘鼎石碑、玉器雕刻、剪紙刺繡、繩結衣飾，甚至崇山峻嶺的摩崖石刻上，無所不在。影響所及，漢字的外在書寫型式變化，竟成為古知識分子爭奇鬥妍的賣弄場合。

對漢字的這分痴迷，當然也反映在墨的設計製作上。本書已介紹過的墨，沒有一錠上面沒寫些字的。借助字，如今方能發掘出墨的訂製者或製作者，再順藤摸瓜找出相關的歷史軼事。一方面賞墨、一方面懷古，偶爾誘發些文創遐想，豈不快哉？

但是當墨肆在推出新產品時，若沒有名人加持，也不想花太多成本在奪目的圖案設計

上，就得思考如何讓墨上的字扛起幫它加分的重責大任。來看此從這個角度出發，以文字的書寫來擔綱所製作的墨。

▶ 最早的文字——倉頡造字的墨

漢字書寫體經過多次變化，導致有些古體寫法對今人來說實在難懂。然而在清朝，研究認識古字及其寫法卻是熱門。因為在滿清初年的高壓統治下，舞文弄墨一不小心就會犯忌諱，動輒坐文字獄。一個典型的例子，是民間傳說的雍正年間的考題「維民所止」，因「維止」兩字像是將「雍正」去了頭，出題考官因而入獄冤死。[註2]

在這種政治環境下，研究古文字、金石之學，可就變成一個相對安全的避風港。許多大官，像是歷經乾隆、嘉慶、道光三朝，宰相級的阮元，到光緒年製作銅柱墨的吳大澂等，都對古文字做過深入研究。這樣一來，能認識和書寫古字，無形中暗示了這個人的學問高一些。

嗅覺靈敏的墨肆，當然不會放過這塊市場區隔，於是以古文字書寫為主題的墨登場了。

首先來看一錠「始制文字墨」（圖一），做為印證。

這是知名墨肆曹素功的產品。在它的背面有三行像鳥的足跡似的文字，也像小孩塗鴉，無法分辨。不過這墨可不是凡品，因為在墨頂標註有「五石頂煙」四個字，說明這錠墨的煙質等級非常高【註3】。綜觀它墨色黝黑、光澤照人、略帶清香，是曹素功在清同治十年（一八六一年）製的好墨。

此墨的形狀內容，是仿照號稱始建於漢代倉頡廟內的一塊「倉聖鳥跡書碑」而來。

碑（墨）上刻的二十八個古怪的符號，相傳乃是倉頡當年所造象形文字的本形。宋太宗年間編印的《淳化祕閣法帖》裡，就已收錄這件碑拓，因而指出這塊石碑絕對是製作於西元九九二年之前。但除此以外，找不出任何說明，從倉頡到立碑的漫長歲月裡，這二十八字被紀錄在哪裡？

這二十八字在宋朝時被破譯為：「戊己甲乙，居首共友，所止列世，式氣光名，左互

圖一　始制文字墨

正面額珠下寫墨名。背面三行共 28 字。兩側分寫「同治辛未年仿唐人法製」、「新安曹素功造」，頂「五石頂煙」。長寬厚 9.6x3.2x1.1 公分，重 50 公克。

爻家，受赤水尊，戈矛釜芾。」初看之下，實在不知所云。但在三十多年前，有學者好不容易用口語翻譯出它的大意是：「炎黃二帝同為部落首領，他們的所作所為是天下各個小部落的楷模。後來黃帝征服炎帝並平定蚩尤之亂，天下重新恢復安寧，百姓安居樂業，黃帝成為天下部落首領。」這個考證真了不起，喜逢迎的人可以依此奉倉頡為祖帥爺！

能把碑上鳥跡書的二十八個字翻譯成篇有模有樣的文章，非得充滿智慧與想像。尤其翻譯出來的文章，聽起來像上了一堂中華歷史文化課，完全符合古代的帝國思維，可真難為翻譯學者的苦心！

然而近年卻有學者唱反調。認為破譯這些古字的關鍵，在尋訪古文字流傳保存最完整的地方。中原的文字已經受到太多外來的影響而演變，唯一有可能保存古文字的地方，是在蚩尤後代的苗族裡。他們自從蚩尤戰敗後，不斷受到漢族的壓迫，而分成許多分支，並一直南遷。相信有些分支受到的文化汙染極少，應該從這個角度去找答案。

經過湖南株州工學院的古彝文專家劉志一教授的尋訪調查，提出這二十八字與古彝族文字很相近，可以破譯為：「一妖來始，界轉鴉權，祭神青腦，禍小馬念，師五除掃，幡齋解果，過鼠還魂。」用口語來說是：「一群妖魔剛來到，樹上烏鴉滿天飛；割青宰羊祭

山神，唸經消災騎馬歸；五位經師施法術，做齋完畢魂幡回，消滅鼠精魂歸位。」無論原文二十八字或口語譯文，讀起來還滿順的。

若接受此說，則碑（墨）上的二十八個字，實際上是在記錄一次除妖作法的祭祀活動。跟之前的翻譯比起來，兩者相差十萬八千里。誰對誰錯？不是本文該討論的，就看你怎麼想了。

既有趣多了，也更接近人世間的生活。

西周的文字：籀文的墨

再看這錠「史籀（ㄓㄡˋ）書墨」（圖二），型制跟前錠相像，也是在前面寫墨名，背面來些古怪文字。同樣是曹素功在同治辛未年仿唐人的作品，品質也是最高級的五石頂煙。

所以這錠墨和圖一應該是同系列產品。

墨上的六個古字，還沒找到任何翻譯解說。只知道根據墨名，這些文字應是籀文。古書上記載：周宣王於西元前八百年左右在位時，所通用的文字，是刻在金屬器如鐘鼎上的文字，稱為金文或鐘鼎文。之後有位史官叫「籀」，對金文加以改造整理，另發展出新的

字體，於是因他而稱為籀文。在東漢許慎編寫的《說文解字》中，錄有當時尚存可考的籀文二百二十多個字，讓後人可作研究或加以追念。只是怎麼會這麼少，別的字到哪兒去了？

籀文又稱大篆，是篆書（小篆）的前身，它後來之所以被小篆所取代，可得歸功於秦始皇。原來，秦始皇在統一六國建立帝國後，見到各國的文字不盡相同，車輪的軌距也寬窄不一，大大妨礙他的鐵腕統治，於是有了「書同文，車同軌」的政策。丞相李斯在綜合各國文字後，把原有的籀文加以改進頒布通行，從此中國有了官方統一的文字——小篆。籀文也就此鞠躬告退，成了死文字。這一來，到三百多年後東漢許慎編《說文解字》、中國的第一本字典時，只剩下籀文二百多字可被納入其中。

已升天的籀文，沒想到因唐朝初年（西元六二七年）在陝西寶雞出土的十個石鼓，又

圖二　史籀書墨

正面墨名，印「寶墨齋」。兩側分寫「同治辛未年仿唐人法製」、「新安曹素功造」，頂「五石頂煙」。長寬厚 10.5x3.1x1.2 公分，重 60 克。

鹹魚大翻身重回人間。每個石鼓高約二尺、直徑一尺多，上面各刻有籀文四言詩句，十鼓共計七百十八字，歌頌歷代秦王的功績。這些出現在石鼓上的文字，又稱石鼓文。有很多的書法家，因擅長臨摩它們而享盛名，其中有近代書畫篆刻藝術大師吳昌碩，他的《臨石鼓文》書帖，是書法界學寫大小篆書的必備。

這錠墨有個讓人疑惑的地方，就是上面的「寶墨齋」印，表明它和名叫寶墨齋的墨肆有關。但曹素功的墨肆名叫「藝粟齋」，而寶墨齋是明朝製墨大宗師程君房最先命名的，他還寫過一篇〈寶墨齋記〉。那清朝的曹素功為什麼要在這錠墨裡放上寶墨齋的鈐印呢？

原來「始制文字」和「史籀書」這兩錠墨，都是曹素功依程君房的墨品來加以仿製。在刊載程君房墨樣的《程氏墨苑》裡就有這兩錠墨，正背面的文字印章完全相同。只不過曹素功在墨側面加上他的註記，另把墨形稍作變化，以表明他是墨的實際製作者，會對其品質完全負責。這種仿他人墨品，但明白交待自己的做法，在當年的製墨業是大家都認可接受的。

翻閱《程氏墨苑》時，發現還有名為「夏禹書」和「李斯書」的墨樣。前面說過李斯創造了小篆，那大禹呢？好像歷史裡沒有大禹也造過字的講法，留著存疑吧！另外猜想曹素

素功很可能也有相似於這兩幅墨樣的後仿之作，可惜還無緣收集到。

▌ 比大篆還老的文字：金文的墨

曹素功是清朝四大製墨家（另三家是汪近聖、汪節菴、胡開文）之首。仿古之作僅占他墨品的一小部分。在以文字為主的墨上，可想像他不會沒有自己的創作。鼓形墨（圖三）就是個代表。

這錠墨除了造型採用鼓的形狀，比較少見外，其餘都非常簡單，樸實大方，充滿古意。沒有山水花草圖案，也沒有雲狀回字紋飾，單靠正面和側邊的古文字，做為它吸睛和銷售的賣點。尤其在鼓腰平滑微凸的曲面上，刻寫出大小勻稱、微凹的流暢文字。鑑於要刻出這種墨模的困難度特別高，令人不得不佩服此墨工藝精湛。

墨面上到底是金文還是籀文？沒深入研究實在不敢講。只是它好像跟「史籀書墨」裡的籀文有些差異，姑且給它按個金文的認定吧！對金文、籀文的差別有研究的朋友，請多指教。

另外遺憾的是，此墨在墨面和墨腰上的文字，不知其內容為何。或許有些個別字可以認出來，但離要知曉整體文意還差得遠！尤其是墨腰的字，甚至不知該從那一行讀起！

還有個疑問，就是這錠墨真的是曹素功在康熙年造的嗎？因為根據墨上的印章，顯示面上的文章是位姓王名禔的人所臨摹。然而搜尋王禔卻發現，在清末民初，有位金石篆刻書法家王禔（一八八〇～一九六〇年），是篆刻界鼎鼎大名的杭州西泠印社的創始人之一。前面講過的吳昌碩，則是西泠印社第一任社長。這位王禔精通石鼓文、金文、篆書等古書體，有很多書法作品傳世。只是他在行，也沒辦法跑到康熙年去幫曹素功的墨題字。所以，這錠墨的來龍去脈，仍是疑問。

圖三　石鼓形墨

正面金文（或籀文）11行共85字，鈐印「王」、「禔臨」。底面金邊大印「大清康熙年曹素功造」；6.3公分見方。墨腰上下，飾以固定鼓皮用之塗金乳釘各38顆，中寫金文19行共38字。面直徑13.5公分，腰徑14公分，厚3.5公分，重906公克。

猜白了頭的古字墨

並不是只有曹素功這種大墨肆才會出品有古字的墨。有些名不見經傳的小墨肆，也有不落人後的活力。

這錠墨（圖四）背面的甲骨文寫的是什麼？毫無概念。看他墨質普通，應該是學生用墨，製作年代不會早。由於認不出墨面上的大字，只好暫時用它側邊所記的「稽古堂法墨」來稱呼它。這些文字究竟是不是甲骨文，仍得靠專家來指教。

圖四　稽古堂法墨

正面回紋飾邊，內寫「？方？銘」，背面寫甲骨文 13 行，每行 2 字，側有「稽古堂法墨」。長寬厚 9.6x2.3x1.0 公分，重 34 公克。

造此墨的稽古堂，周紹良《清墨談叢》書裡有介紹，但也只說它應是休寧的墨肆，沒見過它所製墨，更不熟悉製墨者的姓氏。我們不敢肯定造這錠墨的稽古堂就是周紹良說的同一家，只是不能排除這種可能性。

還有些墨肆，也貢獻了這類產品，圖五裡列出四錠墨，都有些怪異書寫難以辨認的字，考驗你我的國學修養。

這四錠墨裡，最上和其下的左右兩錠，是一家名為老墨堂墨肆的產品，它的來歷比稽古堂更難找，至今仍沒線索。而下方中間那錠，則是廣為人知的胡開文墨肆所製。除了有怪字的共同點外，它們的品質也都平平，屬一般市售品，價格諒不高，銷售對象該是學生。

墨上的古字，有些較容易辨認，如左下方墨上寫的，應該是鳥跡書的「人文初祖」，比始制文字墨（圖一）裡的倉頡字更像鳥跡；最上方的墨，細加思索，可能猜它是「飲且食壽而康」，正確答案也是如此；至於其他兩錠，要猜的話，要有心理準備，會賠上幾根白頭髮！順便一提，這裡面某錠墨的怪字是吳昌碩大師的手筆，信不信由你。

圖五　四錠有古文字書寫的墨

喚起漢字的創意基因

古希臘柏拉圖對文字書寫的發明抱持警覺，是不是影響西方社會，使他們沒踏入文字書寫的遊戲，不致受限於古人的思維，繼而釋放出較多時間來鑽研新知新科學，我們不得而知。但他的話：「他們將信任寫出來的文字，只憑外在的書寫想起，而不憑內在的銘刻回憶。」所指出的「外在的書寫」的魅力與流毒，卻在古中國找到印證。回想中土古代讀書人迷戀文字的外在書寫（書體、書法），沾沾自喜於能模仿、學習、寫出各種書體書法，完全忽略大好光陰已被浪擲在仿古的窠臼上，導致無暇無力也沒有意願來從事科技工藝的創新發明，卻是不爭事實。柏拉圖，你的先知睿見終於在中國兌現。雖然結局殘酷，卻也不得不令人俯首。

於是在西風進逼下，國人素來看重的文字書寫，終於下臺一鞠躬，不再反映一個人的德行、也不再跟各類科舉考試綁在一起。字寫得好，固然能加深印象，卻不是職場所必須。隨著電腦的普及應用，我們對於電腦上不易見到的字體，越來越陌生。那些已告老還鄉的書寫方式，我們連句招呼都不會打，留給考古學家吧！只是漢字書寫，你的前途在哪裡？

然而就在二〇〇六年，有位瑞典籍的漢學家林西莉，出版了她中文版的《漢字的故事》，一時之間，激起反響。大家都好奇，怎麼是瑞典女士來寫一本這麼冷門的書？沒隔多久，她又出版了一本《古琴的故事》，談的樂器在我們的生活中幾乎已經絕跡！由一位外國人來喚起我們生活中遙遠的空缺，不知是該高興，還是該慚愧？

所幸之後看到國內藝文界不知是否受到她的啟發，陸續對漢字的書寫有些新的詮釋發表。有的結合時裝走秀上了伸展臺；有的輝映國樂加上西樂的演奏進了大小音樂廳；有的甚至以動漫來彰顯字形美感；或是藉字型變化突出漢字的架構和各類書法藝術。

於是在故宮博物院、在國家音樂廳、在時裝發表會，漢字不再孤零零地陪襯一旁，而是音樂、服飾、動漫等創意人的新寵。他們不僅僅是重新發表圖個時髦，更希望由此喚醒國人腦海中深藏的，老祖宗千年以來處理漢字演進時，潛移默化所累積的創意基因。其中許多活動，是由有五十多年歷史的中華文化復興總會號召，再交給資策會產業情報研究所的活力文創團隊主導擔綱。薪火相傳，古老的漢字及其書寫唯有融入時代變化和納入現代創意，才會生生不息，源遠流長。

現代創意人在從古書法中汲取變化創新靈感時，已能自由自在地超越而不被拖累，已

會嘗試搭配西潮來破舊立新。植基於古而不限於古,他們的持續努力與廣納百川,將是現代人能重振華夏文明的一股清新動力,且拭目以待。

註1:: 唐代張彥遠《歷代名畫記・敘畫之源流》一書提到:「造化不能藏其密,故天雨粟;靈怪不能遁其形,故鬼夜哭。」

註2:: 查嗣廷文字獄
雍正年間,浙江名詩人,也是現代名作家金庸先祖——查慎行的弟弟查嗣庭,以內閣學士兼禮部侍郎的身分,奉命去江西做鄉試正考官。民間傳說他出的作文題是「維民所止」,源出《詩經》。大意是說:國家廣闊土地,都是供百姓所棲息、居住的,有愛民之意。這個題目完全合乎儒家的規範,不應該問題。但是,雍正卻在這題目上大作文章,說「維止」兩字是「雍正」兩字去了頭,用意是要殺皇帝的頭。

這下不得了,雍正下令將查嗣庭全家逮捕嚴辦。查嗣庭受到殘酷折磨後,不僅含冤死在獄中,更遭受到戮屍梟首示眾之辱。連帶十六歲的兒子被判斬刑,十五歲以下的兒子及族人遭到流放。即使如此,雍正還不息怒,又下令浙江全省的讀書人連坐處罰,六年不准參加舉人與進士的考試。查慎行同樣被牽連,奉旨帶領全家進京投獄。還好後來雍正發了善心,才得以放歸故鄉,不久即謝世。

註3:: 五石頂煙
這裡的「石」字要讀如「擔」。程君房在〈寶墨齋記〉中提到他燒桐油取煙時,有「五擔入石縮煙百兩」的說法。也就是燃燒五百斤的桐油,濃縮出的好煙,只有百兩。用這樣的頂級煙,再加好的配料如:增添光澤的珍珠粉、香氣撲鼻的麝香、防蟲的冰片、和防腐的中藥如巴豆等,以十萬杵(指搗了十萬次)工法製的墨,才配冠上此名。

13
Chapter

| 第十三章 |

與名琴套關係
─────── 賞樂

墨

墨與古琴，看起來是個滿怪的組合，但兩者在古時候都是文人生活上講求的用品，而古琴的地位甚至比墨要高。原因何在？請先看個故事：

孔子推薦他的學生宓子賤到單父縣（今山東單縣）當縣令，古書上說他經常在衙門裡彈琴，並不出門下鄉訪察民情，就把縣政治理得很好【註1】。

故事的言下之意是，宓子賤用音樂來推行教化，淨化人心，結果成效卓著。現代許多父母，希望子女成龍成鳳，從小就送進音樂班學這學那，看來非常符合這故事的講法，不是說「學琴的孩子不會變壞」嗎？基於此，古人把能做為教化工具的琴，看得比墨來得高，有它的道理。

不過令人好奇的是，宓子賤會彈古琴，而且顯然彈得還可以，是跟誰學的？是孔子嗎？

很有可能。因為古書裡也說，孔子曾經跟師襄（名為襄的老師）學彈古琴，而且彈得很投入，甚至在學〈文王操〉這首曲子時，反覆練習彈奏之後，竟能從音樂中認出作曲者周文王的相貌，真夠厲害。

由於有孔子作榜樣，往後的文人們大都涉獵古琴，還記得孔明以空城計嚇退司馬懿的大軍時，在城樓上做什麼事嗎？彈琴！

竹林七賢之一的嵇康被司馬昭砍頭的當下，所要求做的最後一件事情是什麼？沒錯，也是彈琴！

詩仙李白會彈琴【註2】；白居易也說要「共琴為老伴」【註3】；蘇東坡家中有唐朝古琴多臺，他還為琴曲多次填詞賦詩。有這許許多多文人為例，無怪乎古時候文人生活中講究的「琴、棋、書、畫」，要把琴放在第一位！

琴這麼高貴，墨當然免不了攀附。於是在墨上面加些跟琴有關的題材，就成為製墨家可以發揮的創作構想來源。北京故宮博物院收藏一套清朝康熙年間由徽州王麗文製的琴式集錦墨，裡面有九錠墨，其中七錠都是不同的琴式造型【註4】，就連墨匣也是上漆的琴式，匣蓋上有以篆書寫的「但得琴中趣，何勞弦上聲」，是東晉著名田園詩人陶淵明的名句，藉著它讓琴與墨、形與聲、文與質得以輝映結合，製墨家的用心，妙不可言。

這等名墨大都藏在博物館裡，難窺堂奧，好在手邊恰有些凡品，藉著它們野人獻曝一番，或能傳達墨與琴共舞的曼妙於萬一。

▶ 音樂入詩中

唐朝詩人王維有高超的藝術素養，後人對他有「詩中有畫、畫中有詩」的好評。以前的國文課本裡，收錄了他著名的重陽節登高的詩〈九月九日憶山東兄弟〉：「獨在異鄉為異客，每逢佳節倍思親。遙知兄弟登高處，遍插茱萸少一人。」幾乎每個人都琅琅上口。

然而你可知道，除了能詩能畫，他還會彈琴？

在官場大起大落後，王維晚年隱居在陝西藍田輞川邊上的別墅。水繞山環，竹茂林密，常獨自或與好友出遊賦詩唱和，留下詩集《輞川集》。其中有首講到彈琴：「獨坐幽篁裡，彈琴復長嘯。深林人不知，明月來相照。」不僅詩中有畫，更把音樂都融入詩中。這麼好的素材，製墨人怎麼能放過？

以這首詩為主題的墨（圖一）的背面，忠實刻畫出相對應的情

圖一　王維詩墨

正面詩文，後寫「王摩詩句胡逸峰刻」（王維字摩詰，故此簡稱，胡逸峰為墨模刻製者。）背鐫詩人盤膝竹林中流水旁，雙手撫琴，側寫「徽州胡開文製」。長寬厚 13x2.7x1 公分，重 60 公克。

境。畫面中詩人盤膝坐在竹林水邊，雙手撫弄膝上的琴，水聲琴音此起彼落，詩人從容不迫，悠然自得。上方一輪明（紅）月，映照詩人，也把詩人融入大自然。墨上沒有標示年分，說明這是錠市售墨，猜測是民國年間首製。刻製墨模的胡逸峰，可能是清末名墨模雕刻家胡國賓的後人。

▶ 孔子念舊人

前面提到孔子跟師襄學彈琴，但他學會後，有沒有經常發揮所學呢？文獻裡多次提到他當眾彈琴。有一錠「琴吟盟壇／子西沮封」墨（圖二），就報導了一段。

這錠墨頗奇特，做成寶瓶的樣子。頂底呈長方形，內部凹陷。前後兩面的墨頸處，分別刻上琴吟盟壇和子西沮封的孔子事跡文。琴吟盟壇寫的是：孔子出魯地東城門，路過杏壇時，順著臺階走上去。回頭對子貢說，這是以前藏文仲誓盟的杏壇，看到它，讓我想起故人。於是拿出琴來，邊彈邊唱：日子像流水一般，無情地過得好快，當年的英雄現又在

製作此墨，想來不會犯這明顯的錯誤。

配的圖畫時，發現古琴的方向擺反了。若真是程君房父子所製，但有值得懷疑之處。尤其是細看與「琴吟盟壇」搭

這錠寶瓶墨雖然標註是程君房與程士芳父子在萬曆年託之作。

懷疑，認為該曲中找不到古老旋律的特徵，應該是後人偽家高羅佩，對現存琴曲〈猗蘭操〉是他的作品的說法非常更傳說他曾為琴作曲。只是著有《琴道》一書的荷蘭漢學鼓琴教學，有一款琴的式樣以他命名，稱為「仲尼琴」，

孔子跟琴的相關事跡還不止於此。傳說他常在杏壇上封的故事與古琴無關，在此不多說。請參見[註6]。

著的往事彈琴高歌，發抒出時不我予的慨嘆！（子西沮臧文仲原是魯國的重臣，功勳卓著，當時已過世。孔子藉

哪兒？只剩野草閒花滿地，令人發愁啊（原文請見[註5]）！

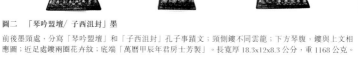

圖二　「琴吟盟壇／子西沮封」墨

前後墨頸處，分寫「琴吟盟壇」和「子西沮封」孔子事蹟文；頸側鏤不同雲龍；下方琴腹，鏤與上文相應圖；近足處鏤兩圈花卉紋。底端「萬曆甲辰年君房士芳製」。長寬厚 18.3x12x8.3 公分，重 1168 公克。

▐ 把墨做成名琴的形狀

墨上面畫的琴，往往面積小不起眼，看得吃力，顯不出琴在古人心目中的高貴。於是明朝的製墨家汪鴻漸首開先河，把墨做成了琴的形狀，這下對了古人的胃口。前面提到的故宮博物院所藏的琴式墨，就是後繼之作。而此風氣一開，許多製墨家都跟進，既迎合市場需要，也暗示自己不俗。試看三錠一紅一紫一黑、形式略異的琴式墨（圖三），謹就首錠的朱砂墨多談一些。

這錠萬壑松墨小巧可愛，如同一把迷你古琴，是一錠賞玩墨，製於同治七年（一八六八年）。墨名的萬壑松三字頗有來歷，詩仙李白的〈聽蜀僧濬彈琴〉詩中【註7】有句「為我一揮手，如聽萬壑松。」

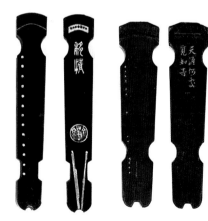

圖三　萬壑松琴式墨等

左墨正面鏤琴面；背寫「萬壑松海陽琴軒氏監製」；側邊「同治戊辰」。長寬厚 8.5x1.6x1.1 公分，重 54 公克。

全詩大意為：四川僧人濬，懷抱綠綺琴走下峨嵋山峰。他揮手為我彈奏，琴聲激盪，像是千山萬壑的松濤奔騰。使作客中的我的心，有如經過流水洗滌般，分外清新，餘音伴著鐘聲在霜林中久久回響。忘情的我靜心傾聽，竟不覺青山已經充滿暮色，眼前盡是重重逼人的秋天暗雲！

詩裡提到四川僧人濬懷抱的綠綺琴，歷史上很有名，曾經是漢朝出色的文學家兼古琴演奏家司馬相如所有。藉著它彈曲〈鳳求凰〉，司馬相如成功打動了新寡的富家女卓文君跟他私奔，並留下「文君當爐」的佳話。而萬壑松三字在詩裡也別有含意，古代琴書中記載，唐朝知名製琴家雷威的作品之一，就叫萬壑松，而雷威的作坊恰恰就在峨嵋山！這不禁讓人遐想，李白是否在之前曾見到過、甚至彈過雷威的萬壑松古琴？

現今北京故宮收藏的萬壑松古琴，是宋朝時所製。琴長一二八・五公分，塗黑漆，琴腹上已出現許多牛毛斷紋。背面出音口（龍池）上方，刻有楷書「萬壑松」，兩側刻文「九德兼全勝磬鐘，古香古色更雍容」。圖四的首錠墨是否以它為藍本？不得而知。

師徒互動教學

圖四的墨有點怪，跟一般的形狀不同，粗看下像是墨斷裂後再黏在一起。但若細看，可分辨出它是仿兩張長短不同、正背面交錯的古琴，並黏在一起的墨。長琴背面鏤有龍形的螭，而短琴的背面鏤鳳，所以這錠墨名為「龍鳳雙琴」。製作墨的知味齋，看名字像家餐館（現徽州正有家餐館以此為名），但極可能是位文人的書齋。

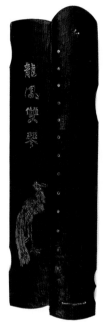
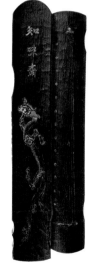

圖四　龍鳳雙琴墨

兩錠墨上均鏤七條琴弦，及標明琴弦音位的十三個琴徽。兩側分寫「大清光緒年製」、「知味齋珍藏」。長寬厚：龍墨 26x3.9x2.2 公分，鳳墨 23.8x3.5x2.2 公分，全墨重 582 公克。

只是怎麼會想到把長短兩張琴放在一塊，然後來對照製墨？

這分靈感或許來自古琴的教學方式。要知道古時候可不流行現代的音樂才藝班，想要學彈琴，只能找個高手來拜師學藝。當時沒有五線譜，而記載琴曲的減字譜（如圖五）又像天書一樣，很難自學。因此師徒面對面的互動教學，就成為最自然的教學方式。原來古琴的彈奏，全靠雙手的指法，而減字譜乃是在沒有標出任何音符的情況下，說明依序彈奏琴弦的方法，包含：1）彈那根弦；2）右手的那根手指頭該撥弦，是向內還是向外撥；3）左手的那根手指頭該在弦上什麼地方，用什麼方式觸弦。圖五那些怪字，就是設計成依每個字型，帶出這些指法說明。今人看來，有點像密碼的味道。

於是學生在學琴時，得看著老師的手指，依樣畫葫蘆；而老師則看著學生的指法，隨時糾正。這時師徒的琴，通常是相向擺在一起。因此有一類琴桌，就設計成能擺兩張相向

卷五

慢商調

廣陵散

開指

圖五　琴曲〈廣陵散〉的部分減字譜

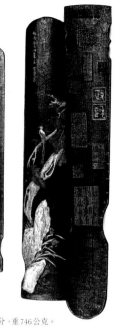

圖六　韻琴齋墨
長寬厚32x9x2.5公分，重746公克。

的琴，好供教學或與琴友切磋之用。通常老師的琴大些，學生的小些，想來就勾起龍鳳雙琴墨的製作靈感了。

另一錠相似設計的墨（圖六），墨上面寫有「韻琴齋」三字，它有兩張琴相黏的形狀，但省略了各自的琴弦和琴徽。琴面分別畫上竹子和鳳棲梧桐，琴底則用許多鈐印來裝飾，猜想是模仿兩張名琴而製。韻琴齋尚待考證。

▶ 是墨？是琴？

知味齋的主人，對訂製特殊古琴形狀的墨的興趣不小。除了龍鳳雙琴，還有一錠巨型琴式墨（圖七）。它的體積嚇人，大約是一般古琴（通常長一二〇公分、最寬二十公分）

的一半長、三分之二寬。由於墨面拱起，因此放在桌上時，高度達四・四公分，重量約四公斤。

這錠墨看起來就像是個給青少年在初學時，練習簡單曲目所用的琴。多年前在湖北隨縣所發掘的戰國時期曾侯乙墓內，曾出土一張十弦古琴，長六十七公分，只比此墨稍長。

這錠巨墨的正面非常樸素，除鏤出七條琴弦、搭載琴弦的琴橋、標明琴弦音位的琴徽及知味齋三字外，一片漆黑。然而令人不解的是，它的琴徽多至三組，

圖七　知味齋琴式巨墨

正面鏤琴面，右寫「知味齋」，背鏤俞伯牙舟上撫琴和樵夫鍾子期對岸聆聽的故事，兩側鏤人物情景，首尾分寫「光緒己亥仲夏識於新安官廨」及「紫墨軒珍藏」。長 58 公分，寬 14.2 公分，厚 3.5 公分，重約 4 公斤。

每組有七個塗金的圓點琴徽。相較之下，比正規的琴上所標記的十三個琴徽來得多，不知是仿效某張特別的古琴還是別有用心？

墨的背面是另一種趣味。上鏤山川錦繡，平靜江水把墨面分成兩部分，右下方浮舟上的藍衣雅士正全神貫注撫琴，左邊崖上的紅衣樵夫則傾心聆聽。無風無息，水波不興，琴音飄盪，浸潤江水，聲聲洋溢，穿透空靈，天地一片祥和，萬物共此琴音。畫面沒有文字說明，但任誰都知道，畫的是琴師俞伯牙和他的知音樵夫鍾子期的故事。伯牙彈奏的〈高山流水〉，一曲奠定了他們的生死友情。以這古老優美的故事來妝扮此琴墨，實在發人幽思。

值得一提的是：一九七七年八月，美國旅行者號二號太空船展開超越太陽系之旅時，船上攜帶了代表地球的唱片。裡面收錄的二十七首曲目之一，就是古琴曲〈高山流水〉。似乎期待外太空的生物，在有機會聆聽此曲時，能夠欣賞並進而成為地球人的知音！

墨的兩側浮雕有許多婦女在庭園中，有的攜琴撫琴，有的整理書冊。大多衣著華麗，生動自然。或許有與之相應的琴的故事，尚待考證。整錠墨的墨色古樸，墨質雖然不能跟書法用墨相比，仍堅挺暗含光澤，說明在製作時頗為用心。此墨是知味齋的主人在光緒

二十六年（一八九九年）夏天於徽州任官時所製。雖然還沒能獲知他的本名事跡，但以他催生這錠巨墨的壯舉，應該可以贈送給他「琴墨痴」的外號。

古琴復甦，墨默無言

在臺灣，古琴多年來已被社會大眾淡忘。但二○○九年出版的一本書，突然帶來一陣春風，讓古琴在人們心中甦醒過來。這本《古琴的故事》，是瑞典漢學家林西莉把她在一九六一年到一九六二年間，於北京大學留學時，兼及學琴的經過和對琴的認知所寫成。這是她繼二○○六年的《漢字的故事》之後又一力作。兩本書都引起極大迴響，尤其是這本談古琴的。

林西莉的書，喚起了心中塵封的、對古代文人生活的些許認知：那時縱然四體不勤、五穀不分，卻企盼達到涵泳萬物、天地合一的境界。書中提到與古琴常結合在一起的：春雷、寒香、松雪、幽蘭、雲泉、鷗鷺忘機⋯⋯等等，並非死板板的詞，其實代表了古代文人對大自然的嚮往與珍惜。

曾幾何時，這些都被土石流、霧霾、重金屬中毒、物種滅絕、冰川溶解、全球暖化、

大自然反撲等所取代。現代人一味追求功利創新，卻也讓自己陷入生存環境的危機中。因

此在逐漸思索覺醒之時，能否反省並借鏡古代文人，尋求與大自然和諧相處之道？這是林

西莉此時談古琴，竟能引起極大共鳴的一大因素。

能發音的琴，有遠來的知音林西莉幫它代言，重振天籟。而默默無言的墨，何時能像

古琴一樣幸運，打破沉默，重回人們的記憶與生活？

註1：《呂氏春秋》卷二十一〈開春論・察賢〉：「宓子賤治單父，彈鳴琴，身不下堂而單父治。」

註2：李白詩〈憶崔郎中宗之遊南陽遺吾孔子琴，撫之泫然感舊〉：「昔在南陽城，唯餐獨山蕨。憶與崔宗之，白水弄素月。時過菊潭上，縱酒無休歇。泛此黃金花，頹然清歌發。一朝摧玉樹，生死殊飄忽。留我孔子琴，琴存人已歿。誰傳廣陵散，但哭邙山骨。泉戶何時明，長掃狐兔窟。」

註3：白居易詩〈對琴待月〉：「竹院新晴夜，松窗未臥時。共琴為老伴，與月有秋期。玉軫臨風久，金波出霧遲。幽音待清景，唯是我心知。」

註4：王麗文製琴式集錦墨

這套琴式墨有九錠，由七錠不同琴式和二錠長方形墨組成。分別是「聚雲」、「蕉葉琴」、「蕉尾奇材」、「萬壑松」、「一弦琴」、「寶琴」、「廢琴」這七錠琴式，及兩錠長方形墨「鳳柯流韻」和「瑤琴薰風」。各琴造型均依據《歷代琴式》書中所載來仿製，墨身上大多還引用些詩句典故傳說，極盡風雅，發人幽思。

註5：琴吟盟壇

孔子出魯東門，過杏壇，歷階而上。顧謂子貢曰：茲臧文仲誓盟之壇也，睹物思人。命琴而歌曰：暑往寒來春復秋，夕陽西下水東流，將軍戰馬今何在，野草閒花滿地愁。

註6：子西沮封

孔子到了楚國，楚昭王想把書社（按：古制集合二十五家為社，把社內人名登錄簿冊，謂之「書社」。社登記入冊的人口和土地。）中有七百里的地方賜封給他。楚國的令尹（官名，相當於宰相）子西，認為孔子有許多賢弟子相助，若再有封地，將會不利於楚國。在他的諫說下，楚昭王打消了念頭，孔子只好失望離開楚國，再度奔波。

註7：李白詩《聽蜀僧濬彈琴》：「蜀僧抱綠綺，西下峨眉峰。為我一揮手，如聽萬壑松。客心洗流水，餘響入霜鐘。不覺碧山暮，秋雲暗幾重。」

「琴吟盟壇」和「子西沮封」最早出現於明朝正統九年（一四四四年）所出版的《聖蹟圖》木刻本內。該書可能是我國現存最早、反映人物事蹟較全、具有故事情節的連環圖畫書。它從孔子母親在尼山禱告生孔子、到孔子死後弟子為他守墓等等，以三十六幅圖畫把孔子的生平事蹟具體描繪，可說是部形象化的簡易孔子編年史。書中的孔子事跡，多來自《論語》和《史記》。它圖文並茂、繪製精細、形象傳神，是珍貴的歷史遺產。

第十四章

數字風情

———————— 趨吉

數字就像空氣，充斥每個人的生活。一生之中，有各式各樣的數字，與我們的大小事

務糾結同行。從出生年月日、考試分數名次、身分證字號、電話號碼、信用卡號、

電腦和網路密碼、銀行郵局帳號……等等，沒有這些數字，我們寸步難行。

古人就比較幸運，除了要記住生辰八字來算命外，似乎只剩下金錢數字得注意，其餘

的號碼都不會出現。再來，數字跟情感、文學多半沒有交集，因此也不容易淮入古人的詩

詞歌賦，對不對？

百分之九十九點九正確，只有那麼一點例外。我們來看下面這首詩：

一去二三里，煙村四五家，平台六七座，八九十枝花。

總共才二十個字，卻納入從一到十的每個數字，占全首詩的一半。然而讀起來卻不會

讓人覺得瑣碎無聊，有意思。

像這樣的例子還有一個，據說清朝揚州八怪之一的鄭板橋也創作過。有次大雪天他出

外賞雪，遇見幾個秀才在喝酒吟詩賞梅詠雪。他們看鄭板橋也是讀書人裝扮，就邀他一起

入席，順便評評看誰賦的詩好。只是那幾首詩實在不怎麼樣，鄭板橋不好意思講，他們就言語相激，要鄭板橋也作一首來瞧瞧。

鄭板橋看著紛飛的大雪，隨口吟道：「一片兩片三四片，」秀才們笑了起來，有點看不起地說：「你會不會吟詩啊！」鄭板橋微笑點頭，繼續說：「五六七八九十片，」這下子秀才們更七嘴八舌、哄堂大笑，有人還揚眉吐舌作出怪樣，暗示別再獻醜了。鄭板橋等他們稍歇，連續吟誦：「千片萬片無數片，飛入梅花皆不見。」

秀才們聽了，面面相覷，恨不得地上有洞可以鑽進去。鄭板橋作揖道別後，微笑自我賞雪去。在近代的電視劇和新編京劇裡，這首詩被稍作改變，並將前三句的作者歸功乾隆皇帝，末句則歸功於劉墉（劉羅鍋）。

數字既然在詩裡面都派得上用場，那在墨的世界也不該缺席。來瞧瞧前兩首詩所用的從一到十到百、千、萬這些數字，是不是在墨裡也找得到。

一品元霜

這錠墨清爽麗緻，出自道光年間有名的製墨家胡學文之手。他的墨一向有「製作精雅，煙勻質細，工藝穩定」的評語，這錠當之無愧。可惜沒能查出競秀草堂的相關資訊，所以不知墨的主人是誰。

「一品元霜」四字，來自於明朝項元汴在一篇文章中提到：他獲得一錠墨，只用煙粉和膠製成，卻光亮如曾上漆，因此稱該墨為「一品元霜」【註1】。這位項先生是個大收藏家，當時稱江南第一。現今故宮的很多字畫上，都留有他的印鑑。他也會製墨，可是不太為人所知。

圖一　「一品元霜」墨

雙面雲紋底；正面墨名，背寫「競秀草堂藏煙」，兩側分寫「道光乙丑徽城胡學文監造」、「五石頂煙」。長寬厚11.2x2.9x1.1公分，重66公克。

兩笤　蘇東坡云墨納兩笤　皆佳品也　螺青書

這墨的名字很有意思，因為它套用蘇東坡書信裡所說的：「最近收納兩錠墨，都是好墨。（墨納兩笤，皆佳品也。）」按照所說，本來該有兩

錠墨，但兩笤這個詞，卻被轉借為墨的名字。不知在同治十年（辛未，一八七一年）寫這

句話的螺青是誰？為什麼浙江嘉興的孫雲叟等人會一起來造這錠墨？都無

解。好在側邊說明了墨出自徽州名家之手，是汪近聖七世孫注應三所製。

蘇東坡喜歡墨，也敬重能製好墨者，更曾在缺墨時自己動手製墨。他

所說的兩笤，不知是否為宋代墨仙潘谷所製？潘谷是製墨高手，連宋徽宗

都收藏他的作品。蘇東坡曾有詩讚美他製墨手法高妙【註2】，並且在聽到潘

谷死時悼念他：「……一朝入海尋李白，

空看人間畫墨仙。」

同治辛未嘉興孫雲叟鮑少筠金字羲秀水魏平泉選煙全造

圖二　「兩笤」墨
正面墨名下寫「蘇東坡云墨納兩笤皆佳品也螺青書」，背面寫「同治辛未嘉興孫雲叟鮑少筠金字羲秀水魏平泉選煙同造」，側有「徽州汪近聖七世孫應三製」，長寬厚 12.2x2.4x1.2 公分，重 52 公克。

三泖漁莊

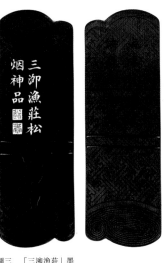

圖三 「三泖漁莊」墨

書卷型，正面「三泖漁莊松烟神品」，印「述」、「菴」，背寫「海陽吳勝友按易水法製」長寬厚11x3.6x1公分，重58公克。

「泖」這個字少見，意思是停滯不湍急的水流。三泖漁莊，在上海附近朱家角鎮南邊，是乾隆年間與紀曉嵐和劉墉同朝為官的王昶（字述菴）的家，現已轉為他的紀念館，是要收費的觀光景點。製作此墨的海陽（徽州古名）吳勝友，是乾隆年間另位著名的製墨大師，名聲不在曹素功、汪近聖等人之下。

這錠像書卷一樣的墨，中間藉著絲線打結束緊，真美。它的正反兩面，以卍字串起的紋飾作底，配上頂底端的大小卷軸圈紋，讓畫面活潑而不呆板。再者紋理細緻，造型典雅大方，加上光澤內蘊，暗香隱約，不折不扣是個墨藝珍品。尤其它以松煙為原料製作，卻不覺枯燥乾澀，質樸不炫，實在難得。

光被四表

王昶的學問很好，乾隆也曾提拔他。但後來不幸捲入紀曉嵐親家的貪瀆案，與紀曉嵐雙雙因曾私下通風報信，而被主審官劉墉的父親定罪。紀曉嵐被發配新疆烏魯木齊，他則被徵召到雲南，做為雲貴總督的幕僚參加對緬甸的戰爭。隨後又有對大小金川的平亂，讓他在邊疆軍中總共待了九年，功勞苦勞交織，才能獲得乾隆接受，回到朝廷繼續當官。此後他謹言慎行，潛心作學問，最後平安退休還鄉老家三泖漁莊。

圖四　「光被四表」墨

正面墨名，另面祥雲紋，側寫「徽城汪節菴造」，頂「上頂煙」。長寬厚11.8x2.9x1公分，重60公克。

生活在專制帝王時代，伴君如伴虎，天威難測。如同上面提到的紀曉嵐，只因人情之常給姻親通風報信，就被發配邊疆。在這種恐怖高壓下，當官的怎能不想盡辦法拍馬屁？身為文臣，最拿手的當然是歌功頌德，於是像「太平雨露」、「天

圖五「五瑞聯輝」墨
朱砂，正面墨名，背寫
「四箴堂藏墨」，長寬
厚 8.1x2.1x0.9 公分，重
58 公克。

五瑞聯輝

這錠朱砂墨體積小，卻大有來頭，因為它標明是「四箴堂藏墨」。在〈朱熹與墨〉文

保九如」、「海宴河清」等喊得震天價響。這錠墨（圖四）上寫的「光被四表」，也是慣用語之一。指皇帝的恩惠德澤，像太陽光一樣，普照四方大地。有夠狗腿吧！

所以這是一錠貢墨，是名家汪節菴造的高級墨。由於上面沒有大臣具名，因此是所謂的例貢品。也就是徽州官府依循慣例，在每年的春貢、萬歲貢、年貢這三個固定進貢的場合，向知名墨肆徵收進貢給皇上的。這時墨肆得先備好不同式樣的精品，供官府挑選。選上的固然風光，有助口碑行銷；沒被選上的也沒損失，能把墨出售給一般愛慕虛榮的人。

中（見《墨的故事・輯一：墨客列傳》），曾提到北宋理學大師程頤所寫的「視、聽、言、動」四箴，被稱為「程子四箴」。於是程氏的後人，就把家族的堂號定為四箴堂，做為紀念，因此這錠墨的主人想必姓程。

至於墨上所說的五瑞，一說是古代諸侯作符信用的五種玉：桓圭、信圭、躬圭、穀璧、蒲璧，或是圭、璧、琮、璜、璋；也有可能是端午節時，門上懸插的菖蒲、艾葉、榴花、蒜頭、龍船花等五種應時的植物。古人相信它們可以避邪去疫，因此稱為五瑞。五瑞聯輝用在這裡，意謂家族中有許多吉祥喜慶的事發生，輝映榮耀。

■ 超超六法顯精神

看到這錠璜形墨上的「六法」兩字，腦海裡浮起的大概是收錄六大類法律的常用工具書《六法全書》。只是這錠墨底面寫「乾隆年製」，難道是乾隆皇帝時就有六法全書了？

當然不是！

超超六法顯精神這句詞，出自乾隆皇帝的〈詠墨詩〉【註2】。所提到的六法，應該是南

圖六　「超超六法顯精神」墨
璜形，正面墨名，連續回紋底；背鏤士人怡然自得於庭園，頂端寫「樂壽堂藏墨」，底寫「乾隆年製」，長寬厚12x3x2公分，重76公克。

北朝時的畫家謝赫所說的：「畫有六法，一曰氣韻生動，二曰骨法用筆……」乾隆的詩有八句，每句都有對應的墨，連同標題的墨共九錠，組成套墨，十分精美，是藏墨家的珍品最愛。這錠墨的外廓有十四個半圓形的凹槽，使璜形弧線增添變化，足見巧思。

■ 七葉衍祥

有「欽賜」字眼的墨較少，因為這得靠皇帝頒賜恩典，才敢加這兩個字。封建時代，

圖七　「七葉衍祥」墨
正面「欽賜」下寫墨名，背面「五世同堂」，側邊分寫「嘉慶甲子年」、「程永康謹製」。長寬厚9.8x2.2x0.9公分，重34公克。

若不是當官，大概就只有靠忠孝節義來邀天恩。不過乾隆時，多開了一道門，因乾隆自己高壽，於是民間高壽且子孫繁衍和睦者，在地方官提報後，朝廷便頒賜匾額壽禮等。後繼的皇帝也都依循辦理，從而在民間留下不少此類碑匾牌坊。

根據這錠墨上的題字，可知在嘉慶甲子年（一八〇四年），有位程永康君的長輩（可能是祖父）作壽，由於祖孫已繁衍七代，且有五代的人同住在一起，因此地方官上報後，朝廷頒賜「七葉衍祥」匾額，以示嘉許。猜想程永康是徽州一帶的人，藉著訂製此墨來做紀念，也可誇耀鄉里。

▶ 八吉祥

佛教傳入中土後，很快就被民間接受。到了宋朝、明朝，由於理學內納入佛家思想，以致社會精英的文人對佛家也不排斥。從《程氏墨苑》和《方氏墨譜》都收錄許多佛教主題的墨樣可看出，當時這類墨的銷售應不錯。

本錠八吉祥墨，就是明朝晚期的產品。八吉祥物在藏傳佛教儀式和唐卡中常見，本錠

墨正背面的外圈，就鏤刻上勝利幢[註3]、雙魚、寶瓶等這八項吉祥物，其間夾以蔓草，倍增美感。製墨的朱企武，是萬曆年間製墨家，傳世作品少，這錠墨該是後人仿的。

元朝統治階層深信藏傳佛教，因而在中土建立廣泛的基礎。明朝趕走元朝後，依然不敢怠慢。像首創活佛轉世制度的噶瑪噶舉派，其第五世活佛就曾被明成祖尊為上師，並頒賜「大寶法王」的尊號。

▌九貢

九貢是個很古老的詞，最早出現在西周的《周禮》書中，意指西周王室為了日用所需，向各地所徵收的九類物品。當時貨幣還不普遍，因此徵收以實物為主。舉凡牲畜、絲帛、

圖八 「八吉祥」墨

正面墨名，外圈鏤勝利幢、金輪、寶傘、妙蓮，背寫「朱企武製」，鏤白螺、吉祥結、雙魚、寶瓶，雙面蔓草夾雜。直徑 7.5 公分、厚 1.3 公分，重 62 公克。

圖九　「九貢」墨

六邊形，正面墨名，鏤背載貢品大象，背面額珠下寫「浴研齋」，長寬厚 11.7x10.2x1.4 公分，重 192 公克。

金玉、木料等，都在徵收之列。後來這個詞就被延伸為泛指進貢的事。

這錠墨上鏤刻一頭裝扮華麗、有頂蓋的大象，象身上有個大籃子，裡面裝的應該是九貢的貢品。大象本身寓意「太平有象」，意思是天下太平、五穀豐登。因此，這錠墨也是貢墨一類。背面怪字寫的「浴研齋」，是明朝末年製墨家吳拭的墨肆名，吳拭為人有俠義之風，據說因抗清而捐軀。

▶ 十年養氣

不知道是古人特別有耐性，還是他們的時間過得特別快。十年的光陰，對他們而言，好像不當回事。請看這些熟悉的詞句：十年磨一劍，十年寒窗，十年生聚十年教訓，十年樹木百年樹人，十年生死兩茫茫，十年一覺揚州夢……等。現代歌手陳奕迅有首歌〈十年〉，蘇打綠也有首歌〈十年一刻〉，補上在愛情這個領域裡，古人一向少

談的十年心情。

不過十年裡不管做什麼事，恐怕都比不上「十年養氣」來得痛苦。因為養什麼氣？怎麼養？什麼時候算養足了？問十個人，可能有二十個答案。魯迅曾說：「李四光教授先勸我『十年讀書十年養氣』。還一句紳士話罷：盛意可感。書是讀過的，不止十年，氣也養過的，不到十年，可是讀也讀不好，養也養不好。」從而對十年養氣下了個很有意思的註解。

這錠墨從材質看，是廉價的學生用墨。那時候要學生養氣，不會有人反對。

背面的「江南無所有，聊贈一枝春。」語出南北朝時候，是首寄送給遠方友人的詩，意為：「江南這時沒什麼好帶給你的，只得藉著春來的一枝梅花，捎上我濃濃的關懷與祝福。」加上這句意義深重的題銘，此墨瞬間變成窮酸讀書人最好的伴手禮。

圖十　「十年養氣」墨

正面墨名，背寫「江南無所有聊贈一枝春」，
下鏤梅花一枝，側寫「大清乾隆二十年」。
長寬厚 9.8x2.2x1 公分，重 28 公克。

流芳百世

追求長生不老，古人念茲在茲，秦始皇是個代表。然而即使連他都做不到，就只好放棄實質上的，轉而追求精神上的長生不老。上者修道號稱昇天變神仙，其次立德、立功、立言三不朽，再來就必須靠血脈相傳的後代，用牌位供著上香，儼然沒死，有夠自欺欺人。

這錠「流芳百世」墨（圖十一）是曹素功為紀念朱熹而製作的。朱熹本籍是徽州，雖然他只回鄉過兩三次，每次只住一兩個月就告別，但徽州人可是認定他這位老鄉。有鑑於他對四書的註解，乃是元朝以後的官方版本，不把它背熟弄懂，就別想考上科舉，因此說他流芳百世，在當年絕對是千真萬確。然而現在沒科舉了，該如何看待？

圖十一　「流芳百世」墨

正面墨名，印「御」，背寫「仿宋徽國文公朱子著書批鑑之墨」，側「徽歙曹素功正千氏監製」，頂「五石頂烟」，長寬厚 9.3x2.2x1.1 公分，重32公克。

▌千歲芝

許多古書和武俠小說都斬釘截鐵地說，吃到特別的食物如千歲芝，就會增添數十甲子功力，或瞬間擁有特異功能。不知道古人是如何形成這觀念的？李時珍的《本草綱目》更記載：「把千歲芝的血塗在兩隻腳上，可以在水上走、可以隱形、還可以治病，神奇的不得了。【註5】」真有古人相信嗎？

這錠千歲芝墨（圖十二）的背面，是說千歲芝生長的環境多好、長相充滿天地精華，吃了以後，就可以和仙人做朋友了。這是道家自古相傳、迷惑眾生的講法，卻深植人心，也被武俠小說廣泛應用到主角身上。

程鳳池是明末清初徽州歙縣的名製墨家，製作此墨的則是他的第三代暉吉氏，約為乾隆時代的人。墨身斷過，重黏時不夠細心，留下明顯的痕跡，有點可惜。

圖十二　「千歲芝」墨

雪金，正面額珠下墨名，背寫「根蟠靈崫雲氣蒸葉奮鱗兮勢欲升誰其服之仙作朋天都程鳳池撰」，印「暉吉」。長寬厚 16.3x4.8x1.3 公分，重 190 公克。

萬壽無疆

皇帝又稱萬歲，連帶使得萬這個字，也常被用在跟他有關的事情上。尤其是在皇帝過生日時，群臣可得把「萬壽無疆」給喊到震耳欲聾；稱道他的英明時，別忘了說「萬國咸寧」。另外像天子萬年、萬載長春、萬年有道等等，都是常見的馬屁用詞。

這錠「萬壽無疆」墨，背鏤五爪龍正面立像，想必是為例貢裡的萬歲貢所準備的。它最美之處，在邊框裡的篆書陽文「壽」字，正反面各五十字，合起來代表百壽。每個壽字約綠豆大小，寫法不同，但都筆畫工整，纖毫分明，充分展現出墨雕的細緻功夫。墨頂端有「神品」兩字，製墨者是清代製墨名家曹素功，果然有夠神。

所以，從這十三錠墨來看，不光是現代人被數字纏繞，古代人也有時躲不開它的影響。尤其是皇帝，上面所列供他專享的光被四表、九貢、萬壽無疆等貢墨，只

圖十三　「萬壽無疆」墨

正面墨名，背鏤五爪龍立像。兩面邊框內各寫 50 異體「壽」字，側寫「徽歙曹素功造」，頂「神品」。長寬厚 9.3x2.3x1 公分；重 31 公克。

反映出用來歌誦他的數字裡的一部分。其他如一統江山、華封三祝、五星聯珠、八紘同軌、天保九如等，也跟有萬字的頌辭搭配一起，充斥皇帝的耳目、襯托皇帝的偉大。然而不管享受多少個萬字，從來也沒有任何皇帝萬歲過。

只有數字、單純的數字、不須吹捧的數字、深深融入生活的數字，才是真正不容置疑的光被四表和萬壽無疆，才能真正引領眾生跨入不虛偽不含糊的生活。

註1：《蕉窗九錄‧墨餘‧松墨》篇：「……予得法墨於異人，只用煙膠成，即光如漆，名之曰『一品元霜』，殆不虛也。」

註2：〈孫莘老寄墨四首〉其一（宋蘇軾）
徂徠無老松，易水無良工。珍材取樂浪，妙手惟潘翁。魚胞熟萬杵，犀角盤雙龍。墨成不敢用，貢人蓬萊宮。蓬萊春晝永，玉殿明房櫳。金箋灑飛白，瑞霧縈長虹。遙憐醉長侍，一笑開天容。

註3：與茶奚必較新陳，用佐文房孰比倫，歷歷千言照古今；超超六法顯精神；喚卿呼子謂多事，玩日愒時斯枉珍，磨盡思王寸八斗，依然研北此龍賓。

註4：藏傳佛教吉祥八寶之一，最早是古印度的戰旗，後來被佛教引用，象徵佛陀修成正果的勝利。為一抽在木杆上的圓柱形，經常裝飾在寺院或廟宇屋頂的四角。

註5：《本草綱目》：「曰千歲芝，生枯木下，根如坐人，刻之有血，血塗二足，可行水隱形，又可治病。」

15
Chapter

| 第十五章 |

看圖說故事
———————— 教化

明代以前的古人製墨，對墨上的文字和裝飾圖案並不講究。從出土的唐朝和宋朝的墨來看，都只有簡單的文字和線條，而在古書上所刊載的一些較繁複的墨樣，也只有些不同姿態的龍圖案。想必在宋朝以前，對墨原則上只要求好磨好寫，寫出來的字美觀持久就夠了。

但到明朝中後期，承平日久，工商發達，加上刻書版畫等行業的蓬勃興盛，人們對日常用品不僅要求實用，還進一步希望美觀。這種發展驅使墨模也運用刻書版畫業所發展出來的技術，開始製出有複雜生動圖案及亮麗光鮮色彩的墨。程君房和方于魯這對師徒各自出版的《程氏墨苑》和《方氏墨譜》裡的墨樣，充分顯示出這劃時代的轉變，把製墨業推向新的境界。

想到更複雜生動的圖案，而非老是些龍鳳花草、山水樓閣，這時悠久的華夏文明便不經思索地跳進製墨家的腦海裡。反正墨的客戶主要是官宦、文人，他們就是華夏文明的最大受益者，何不製作一些這類主題的墨呢？於是在程方兩位的書裡，刊印了大量華夏文明主題的墨樣。其中不可或缺的，當然是歷史掌故，用這些饒富趣味的掌故來當主題，讓墨好像一本小小故事書，大大增加了墨的附加價值。故事墨就此隆重登場。

■ 懷念勤政愛民的好官

　　來看圖一這錠圓形墨，兩面有粗邊框，墨色黝黑暗亮。正面幾行以大篆寫的文句，相信多數人都讀不出來。不過別覺得不好意思，因為連讀中文系的人可能都對此頭疼不已。

　　它出自《詩經》，換句話說，這可是約三千年前的周朝人的歌詞，內容是老百姓在懷念一位分封在召地的國君召伯的德行仁政。把它翻譯成白話，相當於：

　　枝葉覆蓋的甘棠樹啊，莫去剪它莫去砍，召伯當年就住在那裡。
　　枝葉覆蓋的甘棠樹啊，莫去剪它莫去折，召伯當年就在那乘涼。
　　枝葉覆蓋的甘棠樹啊，莫去剪它莫去拔，召伯當年就在那休息。

　　故事發生在西周時的召國，大致在現今陝西省岐山縣西南。召伯是周文王的兒子，但非嫡子，後來和周公

圖一　召伯甘棠墨

正面以大篆寫「蔽芾甘棠勿翦勿伐召伯所茇／蔽芾甘棠勿翦勿敗召伯所憩／蔽芾甘棠勿翦勿拜召伯所説」；背鏤老中少三代在大樹旁交談；兩側分寫「大明崇禎年」、「程君房造」。直徑 9.7 公分，厚 1.7 公分，重 168 公克。

一起輔佐周成王。他到各地處理公務時，盡量不擾民，大都在路邊的甘棠樹（即棠梨，一種高大的落葉喬木，可製墨模）下搭個草棚辦公、過夜。召伯死後，老百姓看到甘棠樹就想到他而生感懷，因此視甘棠為他的分身而不忍傷害。墨背面畫的，就是株甘棠樹和懷念召伯的老中少三代。大家看起來像在互相叮嚀，不要去折剪它的枝葉、砍拔傷害它的樹幹樹根等。

從這個故事，後世衍生出一句成語「甘棠之愛」，用以稱頌勤政愛民的好官。然而時至今日，這句成語已不見蹤影，沒人用過或被用過。是我們的詞彙不再講究典雅雋永，還是整個社會對好官的要求越來越嚴？民意如流水，沒什麼人夠資格了？

▉ 山石現出桃花紋

看過金庸的武俠小說《射鵰英雄傳》或電影的人，大概會記得：東海上有座桃花島，島上住了武功高強的東邪黃藥師。他有位冰雪聰明、既刁鑽又可愛的女兒黃蓉，纏上了木訥老實、剛正不阿的郭靖……

但真有這座桃花島嗎？在哪裡？島上是真的長滿桃花？

浙江外海的舟山群島裡，確實有座桃花島。島上現在固然桃花處處，但不敢說在《射鵰英雄傳》的時代背景南宋時就是如此。而桃花島這名字的來源，跟圖二的墨所說的故事有關。

由清朝康熙年間知名製墨家汪希古製的這錠圓形墨。墨質細膩，墨色古樸，背面的畫怪石嶙峋、桃花崢嶸。這些怪石桃花的圖樣，採自明朝萬曆時的畫家左千氏。他姓吳，曾經跟當時著名的畫家丁雲鵬學畫。師徒倆人的作品，有不少被《程氏墨苑》和《方氏墨譜》採用為墨樣。

醉墨桃花的故事，起源於秦朝的修道人安期生。他是山東琅琊地方的藥農，終年跋山涉水採集草藥、懂得養生，所以到了老年仍很健壯，被稱為「千歲翁」。秦始皇於西元前二一一年東巡來到琅琊時，聽說有他

圖二　醉墨桃花墨

正面額珠下墨名；背鏤怪石桃花，右印「左千氏」；兩側分寫「康熙丁亥仲春月」、「新安汪希古倣易水法製」。直徑 10.7 公分，厚 1.8 公分，重 196 公克。

這位千歲翁，又聽說海上多仙山，產長生不死的藥，便把他找來，命他出海採藥進獻。深知無法達成任務的安期生，在哄騙過秦始皇後害怕遭到問罪，趕緊出海找藥。表面上看似服從，實際上卻是去找個隱蔽地方躲起來。

安期生出海後多經漂泊，最後來到舟山群島中一個無名小島隱居。在這裡採藥助人之餘，不免隨興喝酒畫畫自娛，有次喝醉了，隨手用酒當水磨墨作畫。當他畫完後把剩下的墨汁灑在山石上時，瞬間出現桃花般的花紋。從那之後，人們就把那個島叫作桃花島。

這當然是神話。桃花島上確實可看到許多山石上，裸露出大片的、像有完整枝葉形狀的桃花，稱為桃花石。它們是遠古形成、夾雜著古代蕨類植物的化石。但在古人豐富聯想之下，不僅賦予桃花島美麗的傳說和仙人靈氣，還讓《射鵰英雄傳》更加曲折入勝，豈不快哉？

■ 陰陽阻隔莫強求

魏晉南北朝戰亂頻繁，社會動盪不安，因此神怪傳說特別多，出現像《列異傳》、《搜

神記》、《幽明錄》這類的志怪小說。不過下面要介紹的墨的相關故事，卻是出於正史《晉書》，該不該相信它呢？

安徽省馬鞍山市在長江邊上有個千年名勝叫采石磯，又名牛渚磯（磯字意為突出於水中的石頭）。據說地名來自三國東吳時，此地出產五彩石；而且當地山勢形狀像蝸牛，有「金牛出渚戰白龍」的傳說。磯石伸入長江中，水流湍急、地勢險要，自古以來是兵家必爭之地。如南宋的虞允文就在此以少勝多，大破南渡金兵，保住江山。此外，相傳詩仙李白也是在此處江上飲酒賦詩時，因酒醉想撈水中月亮，而不幸落水淹死。

圖三的墨描繪一樁發生在這裡的故事。故事主角是晉朝的溫嶠，跟「陶侃搬磚」中的陶侃一樣，是晉室南遷立足江東的功臣。他曾駐守湖北武昌，不時來往京城建康（現在的江蘇省南京），兩地相距五百多公里。根據《晉

圖三　文犀照水墨

正面金框內寫墨名；背鏤三人立水濱，一旁岩石上燃火，照映波濤中似馬、似龍、似龜、似魚等怪物，兩側分寫「萬曆辛丑方于魯造」，「篆竹居監製」。直徑 12.9 公分，厚 1.8 公分，重 270 公克。

書‧溫嶠傳》所載，有次他路過牛渚磯，聽到水裡有怪聲，由於深不可測，且傳說水下有許多怪物，於是就叫隨從點燃犀牛角來映照水面。不一會兒，看見水裡有許多奇形怪狀的動物向犀火撲來。墨背面畫的，就是這情景。

當天夜裡，溫嶠夢見有異形來說：「我們和你陰陽有別互不相干，你為什麼用犀火來照我們呢？」語氣很不高興。不知是否真有靈界的朋友作祟，溫嶠醒來後牙齒疼痛難當，拔牙後，隨即中風病逝。

這個故事透露出三個訊息：首先是采石磯一帶的長江，古時有豐富的水生動物。像現已絕跡的長江白鱀豚（俗稱江馬），會發出怪聲；其次是古時候的江南有野生犀牛，犀角來源不是問題；第三是燃燒犀牛角來照明，可以照出靈界的怪物。前兩個訊息點出：在人類的無知貪婪下，生物很容易滅絕；至於第三個訊息，絕對不可能，請不要相信。

在北京故宮博物院裡，藏有明朝方于魯所製，歷史約四百年的這錠墨本尊。所鏤圖畫上的塗紅綠金等色彩，歷久不衰，繽紛亮麗令人著迷。

■ 直指人心，見性成佛

「天下武功出少林，少林武功出達摩。」這是所有看過武俠小說和電影的人都知道的事。相傳達摩在少林寺留下兩本書：《易筋經》、《洗髓經》，內容為氣功與武術修練的方法。於是少林寺從此武學大興，少林僧個個武功高強，延續至今，盛況不衰。

達摩真的會武功嗎？近代一些研究對此頗有懷疑。甚至連上述兩本經書，都認為是後世託名的偽作，而流傳下來的達摩相關記載裡，扯得上跟武功有關而為人津津樂道的，是他一葦渡江的故事。

故事發生在西元五百年左右的南北朝時期，傳說達摩應南朝梁武帝之邀來到建康。武帝問他：「我當皇帝後，廣造佛寺、翻譯出版佛經、度化好多人出家、有什麼樣的功德？」沒想到達摩冷漠回答說：「沒有功德。」武帝一向被奉承慣了，心裡很不是滋味。再談下去，話不投機，於是達摩不辭而別，離開建康。這時梁武帝醒悟達摩確實是有道高僧，馬上派人去追要請回。達摩正走到長江邊，看見來人，隨手折了一枝蘆葦投入江中，縱身跳上，不畏湍急江流，飄然過江。

圖四　達摩真性頌墨

正面鏤達摩一葦渡江，外圈寫「真離性情緣理空忘照寂身至淨明圓始終常妙極」（從達摩腳下真字，順時針讀）；背面額珠下書「達摩西來不並文字直指人心見性成佛獨有真性一頌雖二十字回環讀之成四十首計八百字每首用韻四至俱通以表真性無有窮盡也」，印「方」字，下「方氏建元」印；兩側分寫「萬曆辛丑」、「方于魯造」。直徑9.3公分，厚1.6公分，重130公克。

這錠以達摩一葦渡江為主題的圓墨（圖四），墨色古黝且含幽香，令人幽然神往。正面的達摩法像莊嚴，衣襬飄飄，足踏一葦，凌波萬頃。

達摩留給後人的印象，除了武功，就是禪宗。他是東土禪宗的第一位開山祖師，然而他親傳了那些佛學？可能九成九的人都沒概念。還好這錠墨的題銘說達摩從西方來到東土，不用文字來傳佛，而是直接指向人心。要人看清自己的心和本性，才是成佛之路。為此他留下短短二十個字的真性頌：「真離性情緣理空忘照寂身至淨明圓始終常妙極」，希望方便學佛之人記憶背誦，見性成佛。

這二十字，可以唸成五言絕句的見性詩如下：

真離性情緣，理空忘照寂。身至淨明圓，始終常妙極。

每個字都認識，可是要解釋起來，好像不知該從何說起。這就是見性詩的精妙之處，沒有一點靈性慧根、沒經過淨心修行，絕對有看沒有懂。

更進一步的是，這二十個字，無論從那個字開始，順著唸，倒著唸，都可以變成新的一首五言絕句。如從第二個字開始，就變成：「離性情緣理，空忘照寂身。至淨明圓始，終常妙極真。」這樣一來，總共產生四十首不同的詩，足以顯示真性的無窮無盡。夠炫吧！

【註1】只是這四十首，是不是每首都傳達出不同的意境，能引發不同的領悟，倒沒有人在乎。

達摩的奇思妙想，令人佩服。然而遺憾的是，無論是四十首裡的哪一首，對慧根不夠的人來講，全都是雞同鴨講。不像淨土宗，只要唸誦佛號，就可以藉著阿彌陀佛的慈悲願力，往生西方極樂世界，多麼簡單易學，吸引一般民眾。達摩祖師啊！真是辜負您的一番苦心了。

▶ 詩仙的白日夢

「筆花生夢」，或常寫成「夢筆生花」，是比喻一個人文采飛揚，寫文章時文思泉湧、

才情並茂，令人讚嘆。只是筆、花、夢三者看似互不相干，怎麼會產生這個比喻？圖五裡的墨，或許能幫忙解釋。

圖五的墨樣設計精巧，雕刻入微有勁，加上煙粉細密、膠質清純，內蘊涵光，銘文完整，無疑是錠好墨。很顯然，墨的圖樣是描述有位讀書人在白天睡覺時，夢到筆跟花。這代表什麼意思？而這個看來懶散的人又是誰？記不記得孔子對畫寢很有意見，說晝寢的宰予是「朽木不可雕也！糞土之牆不可汙也！」那怎麼會在墨上出現晝寢的圖畫？是想出誰的醜？

筆是書寫的工具，古時候也引申為寫文章的才華。因此像「禿筆」這樣沒有筆尖的毛

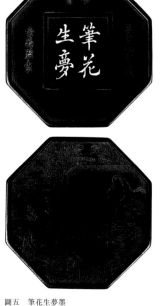

圖五　筆花生夢墨

正面墨名，其右「詹雲鵬家藏」，上「世寶」，左「玄初監製」；背鏤竹叢假山庭園，左有書僮正燒水砌茶，右照壁前臥榻上讀書人畫寢，夢中出現花和筆；側寫「大明崇禎三年」，頂「非煙」。長寬厚9.5x9.5x1.6公分，重158公克。

筆，就被用來比喻寫作能力不夠高明。而筆跟花在一起，意義可就大不相同。因為花在古時候象徵喜慶，是要用來別在有喜慶的人的頭上或身上的。其實，到現代仍有這習俗的影子，譬如說

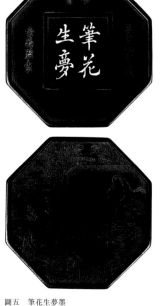

典禮的主席和貴賓，往往都別上花。所以筆跟花同時出現，絕對跟禿筆的意思不一樣。

墨上刻鏤出庭園裡有兩個書僮在燒水砌茶，一旁大臥榻上擺了書匣和翻開的書，但是應該在讀書的年輕人，卻衣著完整，大刺刺地在大白天睡覺。他不是俗人，正是平生瀟灑、不拘小節的詩仙李白。有記載說他年少時曾做過一個夢，夢裡面他所用的筆，筆頭上居然長出花來。李白成年後果然才華洋溢，詩句有如神來之筆，聞名天下。因此後世就用「筆花生夢／夢筆生花」來比喻文思泉湧、文筆富麗。這錠墨，無疑忠實表達李白的奇夢。

這錠墨在程君房的《程氏墨苑》裡也刊載，不過是圓形。詹雲鵬在崇禎三年製作的這錠則是六角型。至於墨上圖樣，兩錠是大同小異。看來詹雲鵬是借用程君房的原創，仿製而成。他在明朝末年是僅次於程君房、方于魯一級的製墨大師，墨肆叫「世寶齋」。

◤ 墨名當考題

步入位在臺北中山北路上的老字號——國賓大飯店，會在大廳發現一幅色彩絢麗、歡樂生動的國畫。它工筆細膩畫出古代宮廷樂伎歌舞宴飲的情景。這乃是素稱國賓飯店鎮店

之寶的〈夜宴圖〉。早年為國賓飯店增添不少光彩和知名度，也助長了臺灣的飲食文化和酬酢風氣。畫家曾后希，是清代名臣曾國荃（曾國藩弟弟）的後代。只是在畫掛上幾年後，卻爆出他的學生出面搶功，自稱是其代曾所作的爭議，令人稱奇。

但歷史上還有幅同名的古畫，就是名聲顯赫的〈韓熙載夜宴圖〉。它原來出自於一千多年前五代十國的南唐，現在僅存宋朝時的摹本，清朝末年流出皇宮，後來被張大千以五百兩黃金的鉅款買下，現藏於北京故宮博物院。

韓熙載是大名鼎鼎的南唐李後主的大臣。但古往今來，像他一樣的大臣不知道有多少，本來輪不到他出名。沒想到因為李後主聽說他生活荒縱，家中蓄養許多歌舞妓，夜夜呼朋喚友飲酒作樂，於是派了畫師到他家窺探，離開後憑著記憶畫出他在家夜宴的盛況給李後主看，從而使韓熙載的大名隨著畫而千古流傳。你說是荒唐還是神奇?!

韓熙載的夜宴傳奇，是否曾被當作墨的主題？還沒見相關記錄。倒是他本人製墨的相關故事，卻引出了另一錠墨（圖六）。這錠墨呈八邊花瓣形，雕鏤精細，墨香怡人，同時富有人文意涵。

根據宋朝人的記載，韓熙載能書善畫，對墨很挑剔，曾經延聘知名墨師到家造了一批

圖六　麝香月墨

正面左右題「乾隆丁酉」、「五石頂烟」，中書「南
唐韓熙載工書畫製墨名麝香月端崖學士試徽用以命
題休寧汪滋畹仿古法恭造」，印「斗」、「山」；
背鏤玉兔在月宮桂樹下搗藥。直徑 10.8 公分，厚 1.5
公分，重 166 公克。

叫「玄中子」的墨。大概在墨裡面摻了麝香，因此他又把墨命名為「麝香月」。他對這批墨非常寶貝，收在箱子裡不輕易拿出來，即使至親好友也不易看到。然而等他一死，家中所養的歌舞妓（想來是夜宴圖裡所畫的），就把墨給瓜分帶走了。故事到此本該結束，不料到了乾隆時代，又發生一件文人趣事，使得新一代名為麝香月的墨，重現江湖。

乾隆丁酉年（四十二年，西元一七七七年）正在擔任江南學政（江蘇安徽上海教育廳長）的秦潮（號端崖，即墨上銘文所說的端崖學士），到轄區內的徽州主持科舉考試，以「麝香月」為名出考題。製作這錠墨的徽州休寧縣人汪滋畹，正好來應考。猜想因他家與製墨業有關，熟悉韓熙載麝香月的典故，使得他作起文章來得心應手，因此順利晉身秀才。這錠墨，有可能是汪滋畹訂製來紀念這段考試經過，或是在當年底秦潮調離江南學

政職務時，當作送給恩師的禮物。無論如何，成就一段佳話，也成就一錠好墨。

汪滋畹在十二年後考上進士，後來官至內閣學士、禮部侍郎。至於真正執行製墨的汪斗山，是乾隆嘉慶時有名的製墨師，也是他同家族人。

▌故事是好題材

幾千年來的歷史文化和民間傳說，為墨的創作題材提供了另一寶貴來源，因此手邊有故事內涵的墨還算不少。選中以上幾錠來談，是因為它們分別以歷史上的真實名人——召伯、安期生、溫嶠、達摩、李白、韓熙載——為主角。想來這些墨，當年是可以登上文人的大雅之堂而供吟詠賞玩的。

至於其他帶有民俗或神話故事的墨，如劉海戲金蟾、八仙過海、女媧補天、噴墨成字、虎溪三笑等，大多是流傳在民間婚姻喜慶酬酢的場合。他們的故事也滿有趣，往往在其中反映出民間對生活的單純和直接想法，以後再加以介紹。

註1：有學者論證，真性頌這種迴文型式的詩，是明朝才出現的文體。因此極可能是明朝人假借達摩之名所作。

History 021

墨的故事・輯二 —— 墨香世家，聽古墨在說話

作　者——黃台陽
主　編——李國祥
企　畫——葉蘭芳
排版設計——時報出版美術製作中心
董事長
總經理——趙政岷
總編輯——李采洪
出 版 者——時報文化出版企業股份有限公司
　　　　　10803台北市和平西路三段二四○號三樓
　　　　　發行專線——（○二）二三○六——六八四二
　　　　　讀者服務專線——○八○○——二三一——七○五
　　　　　　　　　　　　（○二）二三○四——七一○三
　　　　　讀者服務傳真——（○二）二三○四——六八五八
　　　　　郵撥——一九三四四七二四 時報文化出版公司
　　　　　信箱——台北郵政七九～九九信箱
時報悅讀網——http://www.readingtimes.com.tw
電子郵件信箱——genre@readingtimes.com.tw
法律顧問——理律法律事務所　陳長文律師、李念祖律師
印　刷——和楹印刷股份有限公司
初版一刷——二○一六年七月二十二日
定　價——新臺幣三五○元

⊙行政院新聞局局版北市業字第八○號
版權所有 翻印必究
（缺頁或破損的書，請寄回更換）

國家圖書館出版品預行編目(CIP)資料

墨的故事. 輯二, 墨香世家 / 黃台陽著. -- 初版. --
臺北市 : 時報文化, 2016.07
　面 ;　公分. -- (History ; 21)
ISBN 978-957-13-6722-4(平裝)

1.墨 2.通俗作品

942.7　　　105011845